杜鵑荼藥外
烟絲醉歐紅
丹雖好他春
歸怎佔的先
閒凝眄生苼
語明如剪嘅
鶯歌溜的圓

牡丹亭驚梦
皂羅袍好姐、
辛丑初春
隱堂書於
香港烏溪沙

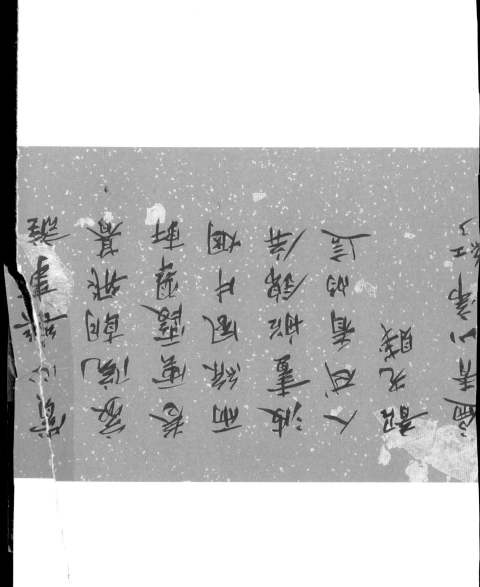

《牡丹亭·驚夢》選段【皂羅袍】、【好姐姐】
書法：鄭培凱
演唱：邢金沙

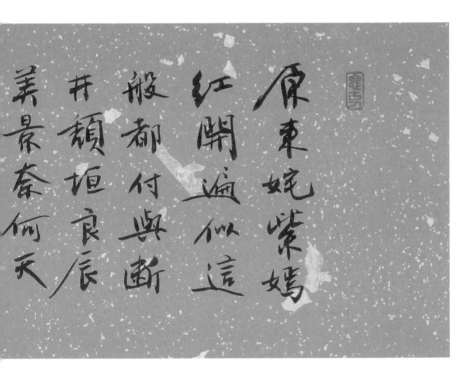

掃碼聆聽

鄭培凱 ● 著

姹紫嫣紅開遍

崑曲與歷史文化

中華書局

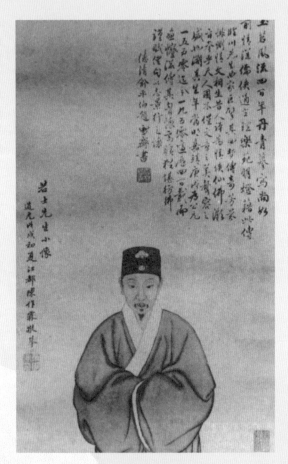

湯顯祖像

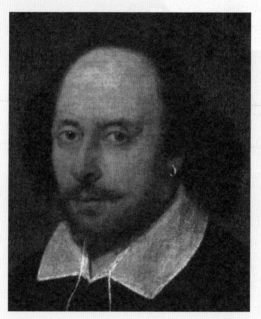

莎士比亞像

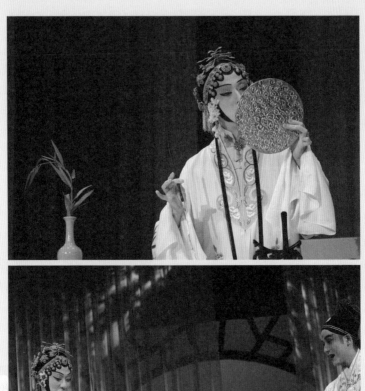

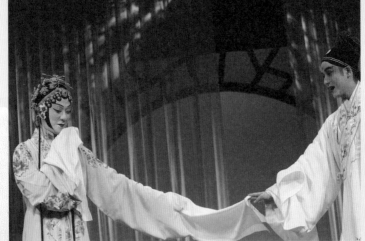

日本歌舞伎演員坂東玉三郎在崑曲《牡丹亭》中飾演杜麗娘

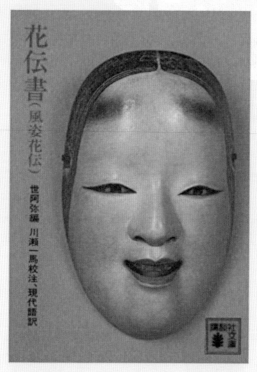

花伝書（風姿花伝）

世阿弥編 川瀬一馬校注、現代語訳

日本能劇名家世阿彌所著能劇理論作品
《風姿花傳》

鄭培凱主編
「戲以人傳」崑曲系列書目

目錄

輯一·聽戲與唱戲

輯二 · 東西文化的歷史錯位

輯三 · 經典與傳承

崑曲推廣在香港——
鄭培凱教授與香港城市大學的貢獻

白先勇

　　我第一次遇見鄭培凱就是在一個崑曲場合。大約是
1992 年，我邀請那時居住在美國洛杉磯的華文漪到台北
國家劇院演出小全本《牡丹亭》，那是台灣觀眾第一次看
到舞台上搬演全本崑劇，四天的戲場場滿座，觀眾反應熱
烈。華文漪本來就是上崑的台柱、崑曲皇后，一身的本事
常年留在美國，無從施展，太可惜，於是我便引介她到臺
北藝術大學兼課，並在北藝大演了一場《牡丹亭》，鄭培
凱那晚也去看戲。我記得那晚他穿了一身唐裝，見了面就
熱情洋溢地談論起崑曲來。我跟鄭培凱在文化認同上經歷
過相似的路程：我們都是臺大外文系畢業的，到美國留
學，在美國教書，最後卻回歸中國傳統文化，致力於崑曲
推廣。鄭培凱到香港城市大學擔任中國文化中心主任，大
力推動崑曲教育，後又轉職香港非物質文化遺產諮詢委員
會主席，自 2000 年起前後二十多年，在香港推廣崑曲，
成績斐然。

　　文革期間，崑曲被禁十年，改革開放後崑曲漸漸復

甦，但傷了筋骨，恢復緩慢而辛苦。這時香港、台灣兩地對於崑曲的「起死回生」便起了極大的作用。台灣方面有戲曲學者曾永義（臺大）、洪惟助（中央大學）80年代起已經在台灣推廣崑曲，新象的樊曼儂更是把大陸六大崑班都邀請到台灣公演，培養了大批崑曲觀眾，遂有「大陸有一流演員，台灣有一流觀眾」之說。香港是另一個崑曲復興基地，也有一批熱心推廣崑曲的人士，中華文化促進中心的古兆申、劉國輝，長年多方面地推廣崑曲，不遺餘力。香港中文大學華瑋教授主持「崑曲之美」課程，培養不少學生，居功厥偉。此外還有一批曲友顧鐵華、鄧宛霞、企業家余志明等各有貢獻，使得香港變成崑曲的重鎮之一。但崑曲教育及推廣歷時最久、最有系統、影響最深廣的，還是要數鄭培凱教授在香港城市大學中國文化中心主持的崑曲課程及其衍生的崑曲活動。

城市大學中國文化中心的崑曲課程有下列的特點：

1. 崑曲課程是必修課，每年至少有兩千學生聽講與觀賞崑曲，二十年下來累積有四萬學生接觸過崑曲，這批學生日後都可能是推介崑曲的種籽，其中相信還有不少從內地各省而來的陸生。他們畢業後回到內地各省，可能又把崑曲的消息傳播到各地；

2. 課程的設計，「案頭」與「場上」同時進行。每個學期請一個崑劇團到香港演三天的戲，同時聘請

資深表演藝術家兩人，各作 星期三次的藝術示範講座。這些表演藝術家囊括了當今崑曲界所有的大師們：上崑的蔡正仁、計鎮華、岳美緹、王芝泉、劉異龍，北崑的侯少奎、蔡瑤銑，浙崑的汪世瑜、王奉梅、林為林，江蘇省崑的張繼青、姚繼焜、黃小午，蘇崑以青春版《牡丹亭》的演員為主。2008年鄭培凱特別發展了一個「崑曲傳承計劃」項目，由余志明資助一百多萬港元，專門聘請這些崑曲大師給他們安排系列講座，十到十二講，講他們最精彩、最重要的十個折子，並且把他們的講座錄下來，整理成資料。日後有人研究崑曲，城市大學收藏有豐富的崑曲資料可作參考。學生們親炙這些大師的講述與表演，相信大部分對崑曲如此精美的藝術都會產生好感；

3. 由鄭培凱策劃、替大師們編輯了一系列的口述歷史，不同於一般傳記，這套書着重在大師們演劇藝術、表演心得，類似許姬傳寫梅蘭芳的《舞台生活四十年》，對梅派藝術做詳細記錄與分析。已出版的有下列叢書：

《春心無處不飛懸：張繼青藝術傳承記錄》（北京：北京大學出版社，2013）

《普天下有情誰似咱：汪世瑜談青春版〈牡丹亭〉的創作》（北京：北京大學出版社，2013）

《依舊是水湧山疊：侯少奎藝術傳承記錄》（北京：北京大學出版社，2013）

《笑立春風倚畫屏：梁谷音藝術傳承記錄》（上海：文匯出版社，2020）

《青山今古何時了：計鎮華藝術傳承記錄》（上海：文匯出版社，2020）

《月明雲淡露華濃：岳美緹口述》（上海：文匯出版社，即將出版）

這套叢書鉅細靡遺地記錄了大師們的表演藝術的精華，是一筆豐厚的崑曲遺產，對日後初學崑曲的人而言，是一項指標、一座明燈。

鄭培凱先習文學，後攻歷史，文史兩門抱，使他對文化、藝術有高瞻遠矚的視野，他在城市大學中國文化中心推動崑曲教育的計劃，富有創意，並有前瞻性，替崑曲在學術界找到一個應有的定位。

崑曲與文化創新
（代序）

鄭培凱

　　崑曲傳承與文化創新，說到底，其實是關乎審美情趣、審美境界在表演藝術上的展現，究竟和文化傳承與創新有什麼關係，又和中國文化傳統的現代轉化有什麼關係。這是個大題目，涉及當代中國如何提升審美品位與文化修養，如何利用傳統審美資源開創文化復興之道，不只是限於狹義的「崑曲」表演藝術研究。探討崑曲的「四功五法」、「原汁原味」、口傳心授、雅俗共賞，在在都與非物質文化傳承有關，與如何繼承與轉化傳統以求持續創新與發展有關。

　　長期以來，我們談中國文化，往往是從子曰、詩云開始，繼之以深入經史子集的探討，主要都是文獻層面的探索與思考。進入二十一世紀，科技的發展與文化闡釋的多元化，改變了我們文化研究的思考方向，最主要有兩個方面，一是考古發現提供的文物實證，二是非物質文化傳承展示的審美意識。我們探討中國文明的起源、早期文化的形塑過程，都不是古代文獻所提供的史料能夠解釋清楚

的，而近代考古文物的發現，則打開了一片新天地，讓我們可以觀察到司馬遷看不到的材料，重新思考過去文獻忽略的上古生活實況。今天家喻戶曉的良渚文化、紅山文化、三星堆文化，以及學術界高度重視的大汶口文化、陶寺文化、石家河文化、石峁文化、河洛古國雙槐樹遺址、焦家遺址，等等，完全刷新了我們對中華文明肇始進程的認識，再也不能拘泥於三皇五帝到夏商周一脈相承的歷史觀。

更重要的是，近百年來攝影與視像技術的發明與發展，生動記錄了人們的生活細節與表演藝術的呈現，使得非物質文化傳承成為可以深入探索的研究資料。Walter Benjamin（瓦爾特・本雅明）在 1935 年寫過一篇 "The Work of Art in the Age of Mechanical Reproduction"（〈機械複製時代的藝術作品〉），指出在機械複製時代，藝術獨有的「光環」（aura）會因為複製普及而大為減色。然而，無可諱言，影像資料的複製留存，為表演藝術的學術研究提供了前所未有的方便。如能善於配合當前非物質文化傳承的呈演，掌握其發展的歷史軌跡，甚至上溯文化傳承的進程，則在方法學上可以進行深化，建設可行的理論架構。以崑曲為例，如何理解崑曲的現代舞台表演，在什麼程度上可以上溯到乾隆時期的「姑蘇風範」，又如何體會與闡釋當前的崑曲藝術，與明代萬曆年間肇始的崑腔水磨調及湯顯祖劇作，有什麼血肉相連的關係，這是文化研

究的新領域與新挑戰。通過視像記錄以及現代影視場記的方式，再由老藝術家現身說法，闡述他們一生學藝的經驗與體會，我們希望盡量理解傳統表演藝術的傳承細節，探視古人追求審美境界的苦心孤詣，以汲取傳統審美藝境的資源，作為現代轉化與創新的借鑒。戲曲行內人總是唸叨「原汁原味」，還流傳許多口訣，以師徒手把手口傳心授的方式，點傳了藝術想像世界的人生體悟，這是我們學術界（也就是行外人）研究崑曲文化必須探究的方向，也必須由此提煉出適當的理論框架。

自古以來，民間文娛形式都通過口傳心授，由師傅傳授給徒弟，一代一代得以賡續。然而，沒有系統化的傳承規劃，傳授方法因人而異，更或許缺乏適當傳人，而出現斷裂滅絕的情況。有些表演形式雖然精彩萬分，博得文人學者的讚揚，撰寫詩文記載，但所記多為欣賞角度的印象與感想，對整體技藝的傳述比較零碎，同時摻雜了個人的文學想像，無法成為藝術傳承的規範性教案，只能留給後人無限的悵惘。以杜甫寫的〈觀公孫大娘弟子舞劍器行〉為例，他描繪公孫大娘的劍器舞：「爞如羿射九日落，矯如群帝驂龍翔。來如雷霆收震怒，罷如江海凝清光。」在安史之亂後又看到公孫大娘弟子的表演，雖然覺得傳承有序，感慨萬分，同時也意識到這門絕技瀕危，感到「樂極哀來」。他的文化危機感不幸成真，他親眼所見的公孫大娘劍器舞與渾脫舞，最終還是與非物質文化傳承無緣，在

歷史的硝煙中永遠消失了。

崑曲演出持續四五百年，口傳心授有其嚴格的規範，又有文化精英從明清以來長期參與崑曲雅化過程，因此傳承有序，為我們留下了寶貴的文化遺產，可以從中探究傳統審美境界追求的歷程。有了近代影視記錄的豐富材料作為支撐，學術研究更能深入探索，綜合中外審美意境，進行創造性轉化。

「原汁原味」的崑曲傳承計劃

這幾十年來我做的文化教育工作，最主要是推廣對中國文化的認識，通過介紹傳統審美的各個領域，引導青年人體會中國傳統文化追求美好的精華。推展崑曲審美境界就是一大重點，一方面是因為崑曲在表演藝術展現上，達到了中國戲曲藝術的巔峰，展示了高雅的審美情趣；另一方面則因為五四精英批判文化傳統的糟粕，採取「矯枉必須過正」的策略，一篙子打翻一船人，剷除傳統文化藝術不遺餘力，受害最深的便是崑曲，以致到了二十一世紀初，當聯合國教科文組織將崑曲列入人類口傳非物質文化傳承時，好幾代的中國人連「崑曲」是什麼都不知道。推展崑曲在現代學校教育中有重大意義，它促使現在的年輕人了解中國傳統文化在崑曲表演藝術上有如此優雅的展現，追求如此美好的審美情境，以祛除他們年輕心靈中以為中國傳統文化低劣庸俗、難以企及西方藝術的誤解。崑

曲與各種地方戲不同的特色是，劇本有明清文化精英、文人雅士的參與，文辭十分優美，和《詩經》、《楚辭》、唐詩、宋詞同屬精英文學系統。因此，在大學裏教中國文化、中國文學、中國審美，崑曲也是很好的材料。

進行崑曲教學推廣之時，我設計並執行了一個崑曲藝術傳承計劃。「戲以人傳」，戲曲演員的一生就是非物質文化傳承的見證。崑曲在舞台上怎樣展現，具體的傳承，往往集中體現在一些崑曲表演藝術家身上，需要研究者發掘、記錄與分析，才能把傳承的脈絡清楚展現出來。所以，我們申請了各方資金，做了許多的調查研究。調查包括兩種，我在本書中也提到具體執行的方法。一種是邀請資深的崑曲表演藝術家到香港，以優厚禮遇的方式，請他們到大學做客座教授和專門研究員，有了大學教職的名義，他們可以到香港正式工作，而他們的工作就是展現自己的藝術生涯與心得。我們請幾位助理給他們做影像和口述記錄，還讓他們進行示範演出，把主要的崑曲劇目一個個從藝術呈現角度闡釋清楚。過去也有不少記錄崑曲藝術家的書籍，主要是呈現他們一生的經歷，屬於藝術家傳記的形式。我們的藝術傳承計劃，則是記錄崑曲傳承的軌跡，展示崑曲「四功五法」，在每一齣戲的演出中，如何具體得到藝術闡釋。而這種闡釋的傳承，又是如何經過「口傳心授」，一代一代成為非物質文化傳承的。

我們請的這些表演藝術家，當時的平均年齡是七十歲

左右，比如江蘇省崑的張繼青與姚繼坤，北崑的侯少奎，浙崑的汪世瑜，以及一大批上海崑劇團崑大班的藝術家，還有一些比較年輕的一代，前後總有三四十位。我們記錄的要點是，他們當年從自己老師那裏怎麼學藝，一招一式當年老師怎麼教的，個人又是怎麼體會一齣戲的，怎麼演的，等等。戲曲表演雖然有程式可循，但是每個人天生的稟賦都不一樣，一個好的藝術家在舞台上要盡其所能發揮自己所長，就不可能與老師一模一樣。這裏就牽涉到戲曲傳承的關鍵所在，所謂「原汁原味」究竟是什麼意思，究竟在什麼意義上可以稱作「原汁原味」，把崑曲藝術傳承下來？所以，我一開始就和老一輩的崑曲藝術家討論這個問題。我認為，「原汁原味」是精神上的原汁原味，是在舞台上展現審美境界的原汁原味，不必刻板地一招一式學樣。資深的崑曲藝術家在舞台演出五六十年，從翩翩年少唱到古稀之年，其間的唱腔與身段中有沒有細微的變化？中國社會這五六十年經歷了很大的變動，藝術政策的變化會不會影響崑曲在舞台展現上的調整？他們都經過了「文革」改唱樣板戲的階段，這是否影響了崑曲表演的範式？近代電影電視，以及各種舞台劇、音樂劇，成為中國民眾普遍接受的文娛形式，是否也影響了戲曲表演？斯坦尼斯拉夫斯基的表演體系是否也被吸收進崑曲表演藝術？這些歷史變化其實跟傳承發展是有關係的，吸收了之後怎麼體會，體會了之後如何去表演，每個人的吸收與體

會不同，進而影響個人演出的藝術風格，甚至形成一個個流派。

　　一般的說法是，京戲有流派，而崑曲沒有。比如說，老生有譚派，有余派，有馬派，旦角有梅派、程派、尚派、荀派，這種現象在崑曲傳統中不曾出現。其實，強調流派的出現，只是為了突出某位演員的表演藝術特質，也就是 Walter Benjamin 所說的「aura」，而不能說這個流派是某個藝術家獨自創立的，與演劇傳統無關。京劇這種流派現象的出現，相當程度上是戲迷粉絲追捧偶像所致，是京戲成為流行文化的過程中由粉絲吹捧而成的。所有戲曲藝術表演不可能沒有師承，就算沒有單獨的師承，也是從整個演戲傳統中吸收藝術傳承，優秀演員會按照自身的稟賦發展出獨特的風格，就成了戲迷口口相傳的流派。崑曲不是流行文化，崑曲迷一般也不會製造偶像跟風的風潮，只追捧演員甲而吐槽其他演員，將藝術流派之名賦予自己心儀的演藝風格。其實，崑曲老藝術家們也都各自有其風格，演戲演了一輩子，當然會有自己獨到的體會，對藝術的舞台展現有其獨特的展演方式。假如我們真要學京劇迷的流派觀念，將其應用到崑曲表演，以個人風格劃分崑曲流派的話，則張繼青是張派，華文漪是華派，梁谷音是梁派，侯少奎是侯派，汪世瑜是汪派，計鎮華是計派，蔡正仁是蔡派，岳美緹是岳派，石小梅是石派，劉異龍是劉派……不一而足。說明了什麼？其實只是說，老藝術家

們都有其自己的演藝風格，流派不流派，是觀眾粉絲群追捧偶像的話語。

重要的是，我們研究崑曲傳承，不要被崑曲有沒有流派所惑，而要清楚記錄下每一位藝術家獨特的表演風格與藝術傳承的關係，如何從傳承血脈中鍛煉出感動觀眾的表演藝術。資深的藝術家到了一個年紀，回顧自己的演藝生涯，會有自己成長發展的藝術體會，這種體會要傳給下一代。我們要記錄的是，藝術家教給學生的藝術體會和當年他／她從老師那裏學的有什麼不同，什麼是原汁原味的傳統，什麼是藝術家自己獨特的闡釋，這就是崑曲藝術傳承，是真實具體的傳承，也是「原汁原味」的真正精神，這樣才不會讓崑曲抱殘守缺。否則老師怎麼動一下，你就跟着動一下，明明知道這個動作不是最適合你個人的，非要完全照搬、削足適履，如此傳個幾代，完全只是形體與聲音的模仿，則崑曲就會「畫虎不成反類犬」，成為死的樣板傳承，那麼文化不可能有所創新，也無法好好繼承。

我們計劃之中，還包括了廣泛的調研，是香港的大學教育資助委員會（UGC）提供資金，支援我們去調研國內每一個崑曲團。當時有六大崑班，溫州永嘉劇團才剛起步。我們去調查的時候發現，各大崑班所收集和累積的材料往往只是剪報，而且是以名角為主，也就是注意演出的社會反應與效果，以觀眾接受為主要考量，而不是從劇團發展、整個戲怎麼排演來儲存資料。一齣戲的製作，從劇

本形成到如何演出的討論過程、演員如何調配、一次次排演的調整過程，無論是文字或影像，各大劇團當時都沒有留存，而這些材料其實是很關鍵的研究資料。現在所有的崑曲演出，在舞台上呈現的版本，都與明清原來劇本的安排不同，都經過了改編調整，演出製作的過程跟排演電影很類似。排演電影的時候有場記，所有的發展過程一步一步，都有很清楚的記錄，是研究的最基本材料。過去戲曲演出的排演方式很不同，過去演出相當於名角過招，基本不怎麼排練，表演者似乎各自為政，但卻心有靈犀，上場之前互相交流一下，上場就可以表演，這就導致上一代人過去以後，假如沒有留下清楚的記錄（如梅蘭芳《舞台生活四十年》），後來的研究者不知道怎麼下手。

研究崑曲、發展崑曲和表演崑曲，是一項文化的事業，不是一個單純的娛樂產業，不能從票房的經濟觀點來看待，這是一個長遠而重大的中國文化創新和復興的事情。它需要不同人共同參與，只要你有心關懷中國文化的復興，演員、研究者、觀眾，都有責任擔負起時代的使命：演員是內行，科班出身，他們在舞台上天天練功，然後把藝術展現出來；研究者從文獻入手，做調查研究，闡釋藝術的歷史審美的過程，展示崑曲是人類追求美好的藝術想像；觀眾也很重要，他們能夠欣賞崑曲，了解崑曲藝術是中華文明的精粹展現，是中國文化可持續發展的基礎。我們會讚揚西方有歌劇與芭蕾的藝術傳承，甚至推崇

其為西方文明的優秀典範，我們也稱頌日本的能劇與歌舞伎，認為日本人善於保護傳統。那麼，我們怎麼可以漠視崑曲傳承，不去了解自身優秀的精華傳承呢？

我在香港推廣崑曲二十多年，深感國人對自己文化的隔閡，其中不乏一種「現代化無知的傲慢」，認為崑曲是過時的戲劇演出，又慢又無聊，故事也不接地氣。許多人質疑崑曲，認為崑曲太老了，教學生幹嘛，學生詞句都看不懂，我們在香港，又不是在內陸，讓內陸的學者去做就好了。但我們還是做了，有了一些大體上的成績，另外我個人也花了一些功夫，做了一些崑曲歷史文化傳承的整個歷程的梳理，本書的出版，也多少展示了我推廣與研究崑曲的心路歷程。

文辭雅化與崑曲水磨調

中國戲曲發生得比較晚，相對來說，歐洲的古希臘戲劇發生得很早。古希臘戲劇最輝煌的時候是西元前四五世紀。古希臘演劇是和祭神活動聯繫在一起，所以他們演的故事都是與神相關的故事，反映了在神的操弄之下的人間遭遇。有意思的是，希臘悲劇展現的人生處境，許多都呈現了人類的自我意志，他們不肯聽神的話，而那些高居奧林匹斯山上的神也不見得都是些善良之輩。當神的安排讓人陷入困境，身處其中的人要如何面對困厄，就顯示出宗教性的悲劇反思，因為人再堅強也無法戰勝神的操弄。希

臘演劇的場合，往往都和祭神的慶典賽事有關，類似的現象在中國上古的酬神戲中也有，但中國的神和古希臘以人性為主的神不一樣，中國的神一開始是許多自然神，再來有一個模糊的天帝，這個模糊的天帝很像世間的父母官，會聽人的祈願，所謂「天視自我民視，天聽自我民聽」，基本是先民對自然宇宙的崇拜與祈福。我們的祖先還認為，祖宗過世也會變成神，魂靈會上天，侍奉在天帝左右。從這個意義上來講，古代中國的祭祀都很隆重莊嚴，酬神的表演不會反映世間處境的人神衝突，這和古希臘戲劇的悲劇取向不太一樣。

中國探討人間處境的戲曲，主要展現的是人倫關係與社會衝突，從來不去挑戰上蒼神界的權威，甚至也不太質疑皇帝作為道德完人的地位。中國戲曲完整形式的出現，比古希臘戲劇要晚一千多年，要從唐戲弄的雛形，發展到宋金之後，成為元代風行的北雜劇以及稍晚的南戲文。南戲文受北雜劇的影響，但劇本形式不同，兩者一短一長：南戲文很長，可以有四十至六十齣，慢慢演繹一種故事；北雜劇是四折，最多加楔子，作為劇情轉變的契機。從劇情鋪展的情況來看，北雜劇像電影，南戲文像電視劇。我們現在所繼承的中國傳統戲曲則是南北曲的融合，結構上以南戲文為主。四大南戲（《荊釵記》《白兔記》《拜月亭》《殺狗記》）文辭比較本色，在文士眼裏稍顯粗鄙，顯然是民間文娛的展現，在明代逐漸成為地方戲發展的基礎。

到了明朝，南戲的發展出現了兩個比較大的分支：一個就是比較民眾化的、到處散布的弋陽腔，後來發展成不同地區的不同的腔調、唱法；另外就是海鹽腔和崑腔的出現，它們的發展和明朝文人雅士的參與有關，這種雅化的過程就成為崑曲發展的基礎。從元末明初的《琵琶記》，到明朝中葉的《浣紗記》和晚明的《牡丹亭》，再到清初的《長生殿》《桃花扇》，劇本的文辭逐漸雅化，再加上音樂的美化，形成現在崑曲舞台上最精彩的演出典範。

　　我們現在從高明《琵琶記》中，還是可以尋見文辭非常本色的東西，也就是民間戲曲文辭的痕跡，有些唱詞雖然情感充沛，卻並不文雅，不像文縐縐的雅士寫的。《琵琶記》的情節，源自宋元期間廣為流傳的趙五娘和蔡伯喈的民間故事。故事的原型是：趙五娘的丈夫蔡伯喈進京趕考，中了狀元，而妻子趙五娘還在家鄉承受災荒的苦難，一直到公婆都餓死了，蔡伯喈也沒回來。民間傳說蔡伯喈拋棄糟糠之妻，在京城獨享榮華富貴，趙五娘背着琵琶進京去找蔡伯喈。蔡伯喈在馬路上見到了也不相認，還當場馬踏趙五娘，最後惹得老天震怒，雷轟劈死了蔡伯喈。

　　有意思的是，文人聽到這種批判貪享榮華富貴、不顧父母妻子死活之人的故事，心裏很不舒服，所以就有許多改編本，一直到高明改編出《琵琶記》，就出現了「全忠全孝蔡伯喈」，是牛宰相硬要把女兒嫁給他，還有種種波折使得他不能回家，而非他拋棄糟糠。全劇結尾是讓社會

精英滿意的大團圓結局：趙五娘和牛小姐，都跟他一起過上幸福生活。好像趙五娘吃糠、他的爹娘餓死，都無損於「全忠全孝」。高明改寫的《琵琶記》第二十齣〈五娘吃糠〉，其中有幾處唱段，倒是寫得十分感人，讓觀眾為趙五娘一掬同情之淚。

從《琵琶記》中的情節與意識形態的衝突，可以看到民間故事戲曲的發展，有其曲折的脈絡，最後會變成一個新的故事傳統，但其流傳與轉變的痕跡卻往往失散了。

晚明文人撰寫戲曲劇本，以崑腔水磨調作為演唱模式，是很重要的舞台表演轉折。水磨調是由魏良輔等音樂家發展起來的，綜合了南北曲，被打磨成為比海鹽腔更為精緻婉轉的崑曲音樂。魏良輔作為崑曲音樂的創新代表，其文化意義絕不亞於歐洲歌劇的莫扎特與威爾第。梁辰魚創作的《浣紗記》，是第一部利用魏良輔新腔的作品，把水磨調的優雅，通過戲劇情節的展現，發揮得淋漓盡致。除了水磨調音樂的優美動聽之外，《浣紗記》的文辭雋美，以高雅的文學性配合戲劇人生的生活性，把崑曲推上了中國戲曲舞台的巔峰，使之成為演藝藝術的模範。

我經常強調，崑曲藝術之所以傳承不朽，在於「三結合」的絕對優勢：

一是崑曲水磨調是中國戲曲音樂發展的巔峰，它以最精緻婉轉的調式，展現細膩情感，達到抒情的極致；

二是劇本呈現出的高雅的文學性。文人雅士參與劇本

創作，有許多本來不完全是使用崑腔水磨調的作品，也都在長期演藝的實踐中，融入了崑曲系統。如大家熟悉的湯顯祖，他的劇本原來並非為崑曲所寫，而是以南戲系統的海鹽腔變種宜黃腔為底，但是南戲基本都是一脈的，所以湯顯祖的戲很容易就融入了崑曲系統，以崑曲的方式優美展現；

三是舞台表演（唱曲、身段）經歷代演員精工打磨，從舞台演藝的角度呈現了音樂與文化的審美境界。

三者綜合，呈現了崑曲豐沛的藝術感染力。

必須澄清的一個概念是，崑曲是百戲之模，不是百戲之祖，也不是百戲之母。上面講過，崑曲是南戲衍生發展出來的，南戲是祖宗，崑曲不可能變成祖宗的祖，這是一；第二，什麼叫「百戲」，中國文化中百戲是有清楚定義的，漢朝壁畫漢像磚上，百戲就是各種文娛的表演，吐火、玩球、爬杆、魚龍曼衍等，這些是「百戲」，自從春秋戰國就十分活躍，所以不要混淆，崑曲怎麼也不可能變成春秋戰國的百戲之母。有的人說，「百戲」是指現在的地方戲，崑曲是現在的百戲之母。我覺得還是不要偷換概念，故意混淆。現在福建流行的梨園戲、高甲戲，是直接從南戲傳承過來，和崑曲沒有直接關係，也屬於地方戲，崑曲憑什麼做人家的母親？我們還是老實點，說崑曲是百戲的模範，大家都可以參考吸收。

從《浣紗記》《牡丹亭》到《長生殿》《桃花扇》

梁辰魚的《浣紗記》、湯顯祖的《牡丹亭》，到洪昇的《長生殿》及孔尚任的《桃花扇》，都繼續發揮文學、音樂與表演藝術結合的藝術追求。其中有文學家、音樂家、舞台表演藝人的合作，才造就崑曲開創藝術新天地的範例。研究崑曲的歷史傳承，必須深入思考舞台演出三結合的具體實踐過程，為今天戲曲復興，以及舞台藝術的創新，提供重要的靈感與啟示。

梁辰魚（約 1521-1594）《浣紗記》，它是第一部長篇的、以崑曲水磨調為基礎、在舞台上演出的戲曲。崑曲的建立和這個劇本有一定關係，梁辰魚以崑腔水磨調創作戲曲，確定了崑曲在戲曲流傳中的地位，讓崑腔成為舞台表演的主流。梁辰魚是一個很好的文學家，《浣紗記》的戲詞有許多是非常優美的。比如《浣紗記·寄子》中伍子胥的唱段：

> 【勝如花】清秋路黃葉飛，為甚登山涉水，只因他義屬君臣，反教人分開父子。又未知何日歡會，料團圓今生已稀，要重逢他年怎期，浪打東西，似浮萍無蒂。禁不住數行珠淚，羨雙雙旅雁南歸。

這段曲詞寫得富有詩意。在舞台上怎麼用最優美的曲

調和動作，表現生離死別的場景？讓戲劇情節停頓下來，以詩化的音樂曲詞唱出內心深層的情愫，是最能感動人心的。西方歌劇的詠歎調為什麼吸引人？在情節進行時突然停頓高歌，使觀眾感到纏綿悱惻，也是這個道理。

關鍵是，看戲到底是看什麼，是看故事，還是看表演？所謂「內行看門道，外行看熱鬧」，你假如連戲的故事情節都不知道，怎麼可能看懂戲曲表演的奧妙？看戲是去看表演的，不單看崑曲如此，其他戲劇（如莎士比亞戲劇的內心獨白，如歌劇的詠歎調）也是如此。〈寄子〉這一折戲，舞台空靜，只有父子倆，演出生離死別，相對淒然，勾起了觀眾必定要經歷的人生歷練，感染的強弱就全在表演展示的藝術境界，演員的好壞，也就高下立見。演員唱做俱佳，就帶動整個劇場的氣場，產生一種很特殊的氣氛，讓觀眾一下子就進入他的內心狀態，而曲文唱的是他內心的深層感受，文辭美妙才能比較深刻地展現這種感受。

再看《牡丹亭·驚夢》中最有名的一段【皂羅袍】：

原來姹紫嫣紅開遍，似這般都付與斷井頹垣。良辰美景奈何天，賞心樂事誰家院？朝飛暮捲，雲霞翠軒。雨絲風片，煙波畫船。錦屏人忒看的這韶光賤！

杜麗娘小姐遊園，丫鬟春香跟着，兩人載歌載舞、猶如芭蕾的雙人舞（Pas de deux），有其傳承的舞蹈程式，其中的優美舞姿展示了幾百年來累積的審美情趣與境界。十六歲的小姐第一次進入大花園，看到斷井頹垣之中，滿園綻放姹紫嫣紅，有一種青春綻放的感覺，同時又感到時光無情、芳華易逝的威脅，展示了春光短暫、生命無常，引發人們對生命的感喟。我常以毛筆書法抄寫這段曲文，因為它讓我想到青春的燦爛與生命的無常，由詩文唱曲激發了寫字的靈感，筆下的字跡也比平常寫得雋美，這是中國傳統審美不同領域的相通之處。

　　欣賞崑曲是有門檻的，沒有入門的人，希望他們可以入門，因為崑曲是很美的東西，年輕人沒有機會接觸，真是很可惜。有人說，欣賞崑曲很難，很費事，划不來，不如去聽流行音樂會。我總是勸告年輕人，世界上一切最精粹、最優美的藝術，都是藝術家嘔心瀝血的創作，不費點力氣，怎麼能獲得最高級、最美好的人生經驗？《詩經》《楚辭》不難嗎？莎士比亞不難嗎？喬伊斯、艾略特不難嗎？陀思妥耶夫斯基不難嗎？貝多芬、馬勒、肖斯塔科維奇不難嗎？你讀過索爾‧貝婁、大江健三郎、約恩‧福瑟嗎？看得懂梵高與黃賓虹嗎？「太難」、「不好懂」，並不是愛好文化的人的藉口，還是得花點時間精神，好好學習，天天向上。當然，我們推廣崑曲，也要想方設法普及，讓年輕人有機會接觸到美好的藝術，不要讓傳統藝術

的精華面臨瀕危的狀況。青春版《牡丹亭》的成功，在相當程度上，是通過嶄新的製作，把傳統的崑曲表演變得讓年輕人容易接受。這是屬於藝術接受的範疇，我們研究藝術學、文學批評學，在推廣崑曲上，也經常參考文藝接受理論的看法，因為藝術的受眾也很重要，沒有受眾也就喪失了演出傳承的土壤。

《牡丹亭》是明朝萬曆年間寫的，距離明清易代約四十年，反映了晚明文化的開放與蓬勃。清朝康雍乾三代開疆拓土，軍事、政治都很強勢，卻在文學藝術與思想的自由開放方面有所限制，文字獄不說，整理《四庫全書》，不但禁毀了政治不正確的書籍，連所有違礙字句都要除掉。然而，文學藝術發展與影響，和政治變化並非同步的，所以一旦有了蓬勃的風氣，蔚為傳統，就會有所延續，可以長達好幾代。這就是為什麼到康熙的時候，甚至到十八世紀乾隆時期，還會有很優秀而深刻的作品出現，像洪昇《長生殿》、孔尚任的《桃花扇》、曹雪芹的《紅樓夢》。所以文化藝術的風氣有其延續性，並不會因為政治上大的變動馬上停止，可是若是遭到長時間的遏抑，就會慢慢衰微，而《紅樓夢》就是晚明開放風氣的「天鵝之歌」。

《紅樓夢》是很有意思的一本書，與湯顯祖展示的晚明開放思維，有着千絲萬縷的關係。你仔細看看《紅樓夢》裏面對人生與情欲的探討，包括二十三回林黛玉聽

到《牡丹亭》唱詞時的那種感動，以及脂硯齋的批注，可以很清楚地看到湯顯祖對曹雪芹的直接影響。到了乾隆時期，舞台的崑曲演出，逐漸定型，我們今天看到的所謂姑蘇風韻，實際是乾隆時期大體上定下來的，這個我們從當時的唱詞與舞台演出本（如《綴白裘》）可以窺知消息，也就間接承襲了晚明開放思維的脈絡。

清朝初年，劇本寫得好，曲詞與曲牌配合得最好的是《長生殿》，寫唐明皇和楊貴妃的愛情故事。但這不只是一個愛情故事，它還包含着家國危亡、生離死別以及個人遭際之淒涼。一切皆因安祿山造反而天翻地覆，雖然唐朝沒有馬上滅亡，但整個唐朝跟早先的盛唐是不一樣了。這個國破家亡的意思，洪昇借着安史之亂寫進去了，《桃花扇》則更直接寫了明朝的覆滅。洪昇跟孔尚任都是明亡之後的第二代遺民，是明遺民的後人，從小就見證了明朝的覆滅，對大環境的變化內心有着深刻的觸動。所以《長生殿》與《桃花扇》，都着意描繪了家國之變，大時代的滄桑變化，造成男女愛眷的生離死別。《桃花扇》的結尾很突兀，都入道出家去了，個人超脫了世塵，世上的烏七八糟都不管了。我始終覺得這個結尾不是一個好的結尾，可它也和大多數明遺民的現實境遇一樣，除了出家與隱居，沒有其他更好的結尾。

《長生殿》比較不同，《長生殿》的後半部分都是在懺悔，有兩方面：一方面是唐明皇的懺悔，他覺得自己辜負

了生死與共的誓言，對不起楊貴妃；第二個是楊貴妃的懺悔，她對不起唐代的江山百姓，因為楊家的奢靡貪腐，完全不管民間疾苦，導致最後安祿山造反，這是楊貴妃一個很深刻的懺悔。可是歷來的舞台演出，一般不太展現《長生殿》的後半部分，只強調唐明皇與楊貴妃的愛情與生離死別。或許是因為原劇太長也太複雜，這兩條線索很難編成順當的故事情節。我希望將來的改編劇本，可以像大家逐漸接受《牡丹亭》後半部分情節一樣，想個方式呈現《長生殿》關於懺情與救贖的部分，因為那是作者洪昇的「難言之隱」，卻通過懺悔反思的戲劇形式，展現了亡國之慟。

《長生殿》舞台演出最感人的有兩段，一段是唐明皇唱他自己對不起楊貴妃的悔恨。馬嵬兵變之時，御林軍不殺楊貴妃就不肯保駕，逼得唐明皇放棄了楊貴妃，讓一代傾國傾城的美人死在佛堂。唐明皇說了當時兵荒馬亂的情況：

【叨叨令】不催他車兒馬兒，一謎家延延挨挨的望；硬執着言兒語兒，一會裏喧喧騰騰的謗；更排些戈兒戟兒，一哄中重重疊疊的上；生逼個身兒命兒，一霎時驚驚惶惶的喪。兀的不痛殺人也麼哥，兀的不痛殺人也麼哥！閃的我形兒影兒，這一個孤孤淒淒的樣。

這段唱詞很有意思，它有民間說唱的意味，但又不是簡單的民間文學，倒有模擬元曲文辭的意味，叫李漁來評論，就是典型的「本色」了。唐明皇事後懺悔，覺得是自己懦弱，沒有承擔起作為丈夫的責任，違背了與楊貴妃當年向天盟誓的永不分離的諾言：

（歎科）咳，想起我妃子呵，
【北正宮】【端正好】是寡人昧了他誓盟深，
負了他恩情廣，生拆開比翼鸞凰。說甚麼生生世
世無拋漾，早不道半路裏遭魔障。

（《長生殿‧哭像》）

《長生殿》另外一段〈彈詞〉，像是故事情節中插進去的楔子，由李龜年來總結大唐盛世衰落的整個過程，從楊貴妃入宮，兩人如何恩愛，到安祿山造反，貴妃死後的淒涼，寫出了帝國的衰敗，也道出他晚年流亡江南的淒涼：

【南呂】【一枝花】不隄防餘年值亂離，逼拶
得歧路遭窮敗。受奔波風塵顏面黑，歎衰殘霜雪
鬢鬚白。今日個流落天涯，只留得琵琶在。揣羞
臉上長街，又過短街。那裏是高漸離擊築悲歌，
倒做了伍子胥吹簫也那乞丐。

（《長生殿‧彈詞》）

由崑曲藝術家計鎮華以老生的寬亮聲調開唱，一人連唱九轉，從娘娘入宮的奢華與唐明皇柔情蜜意的愛憐，唱到安祿山造反、馬嵬兵變的倉皇紛亂，到貴妃死得淒涼，整個舞台完全被他抑揚頓挫的氣勢所籠罩，可以看到崑曲表演藝術的極致。

〈彈詞〉這段情節，來源是杜甫的詩〈江南逢李龜年〉，寫他流落江南（今湖南），碰到了李龜年，「岐王宅裏尋常見，崔九堂前幾度聞」，開元天寶當年是多麼輝煌，現在呢？「正是江南好風景，落花時節又逢君」。不知道歷史背景，你以為杜甫寫的是陶醉於落花時節、欣賞江南美好的風景，其實寫的是安祿山事變之後，長安淪落、大唐盛世的崩潰。杜甫親歷安史之亂，唐明皇逃到蜀地，杜甫的人生也開始淪落，最後流亡到湖南，見到同是天涯淪落人的李龜年，不久杜甫就死在這裏。讀詩可以有各種各樣解釋，詩無達詁，了解歷史後再讀這首詩，杜甫寫這首詩的真實處境，與洪昇轉用這段故實的寓意，會讓你更深體會洪昇意喻國破家亡的感受。

從「花雅有別」到崑曲復興

乾隆時，戲曲有花雅兩部之別。雅部指崑曲；花部則指崑曲以外之戲曲，例如京腔、秦腔等。《燕蘭小譜》（乾隆五十年刊）之例言解之曰：「元時院本，凡旦色之塗抹科諢取妍者為花，不傅粉而工歌唱者為正，即唐雅樂部之意也。今以弋腔、梆子等，曰花部；崑腔曰雅部。使彼此

擅長，各不相掩。」（青木正兒《中國近世戲曲史》第四篇）
這裏引出的消息是，花部與雅部同時並存，「各不相掩」，
即使是「相爭」，也不是一方壓倒另一方的現象。

近代學者常講，乾隆以來有「花雅之爭」。張庚、郭
漢城《中國戲曲通史》（下）中提到：康熙末至乾隆中葉
（1700-1774），亂彈勃興。乾隆末至道光末（1775-1850），
花雅爭勝，亂彈取得絕對優勢，地方戲繁榮。亂彈時期，
「梆子、皮黃兩大聲腔劇種在戲曲舞台上取代了崑山腔所
佔據的主導地位，從而使戲曲藝術更加群眾化，更加豐富
多彩」。這是早期的《中國戲曲通史》，寫得很不恰當，
資料有限、觀念有限，我不太贊成它的說法。

我認為，花雅有別，並不是說在歷史進程中，花部要
打倒雅部，取得勝利。乾隆至道光末地方戲繁榮，崑曲也
還很蓬勃，陽春白雪、下里巴人，是南北曲合流之後，南
戲不同分支的發展，不同社會階層各有所好，兩者並不衝
突，也不能簡單歸結為一方起來，另一方必然沒落。

《中國大百科全書·戲曲卷》有這樣的敘述：「乾隆末
年，崑劇在南方雖仍佔優勢，但在北方卻不得不讓位給後
來興起的聲腔劇種。」同書還說：「嘉慶末年，北京已無
純崑腔的戲班。」認為乾隆之後崑曲沒落，當皮黃戲曲在
舞台上取代崑山腔以後，戲曲藝術就群眾化了。且不說這
個說法與歷史事實不符，其中表露的意識形態取向，也完
全淡化了藝術追求的初心與執着。藝術是對於美好事物的
嚮往，而非以取悅廣大群眾為目標。表演藝術的發展，群

眾化就是好嗎？文化藝術的正常發展，應該是陽春白雪與下里巴人並行，不同階層與社群的喜好與追求相輔相成才好。社會開放，多元發展，才能激盪出創新的能量，雅俗共賞，美美與共，才是文化發展的長遠之道。只強調文藝的群眾化、普及化，甚至認為高雅藝術是剝削階級的最愛，消失了才好，這種藝術一刀切，向人群最大公約數看齊的觀點，是不太恰當的。

朱家溍以故宮的昇平署檔案，歸納出清宮演戲的具體情況，並從演出材料中看到崑曲、弋腔與亂彈（以京戲為主）的互動、消長與演變的關係。他寫過〈清代內廷演戲情況雜談〉〈昇平署時代崑腔弋腔亂彈的盛衰考〉〈清代亂彈戲在宮中發展的史料〉〈昇平署的最後一次承應戲〉〈《萬壽圖》中的戲曲表演寫實〉等文章，提出了確鑿的證據，駁斥了過去以為崑曲在乾隆以後就沒落的說法。

朱家溍根據昇平署的檔案資料，明確展示：「同治二年至五年，由昇平署批准成立，在北京演唱的戲班共有十七個，其中有八個純崑腔班、兩個崑弋班、兩個秦腔班、兩個琴腔班（其中包括四喜班）、三個未注明某種腔的班（其中包括三慶班）。各領班人所具甘結都完整存在。說明到同治年間，崑腔班仍佔多數。光緒三年，各班領班人所具甘結也都存在。當時北京共有十三個戲班，其中有五個純崑腔班，比同治年減少一些，但佔總數三分之一強。」

所以真正崑曲、弋腔出現大的變化，要到清末民初。

光緒的時候崑腔在北京還是主要的，光緒之後，宮廷喜歡京戲，少了統治精英的喜好與關注，崑曲逐漸沒落。民國以來，特別在五四之後，是中國傳統戲曲整體走向沒落的時刻，新式精英是鄙視傳統戲曲的。只在民間還保留一些地方戲，老百姓的日常生活文娛還以戲曲為主，但是崑曲喪失了新式文化精英的支持，逐漸式微。這種狀況持續到二十世紀50年代，崑曲開始納入國家系統，一些戲班建立了，戲曲學校成立了，歷經滄桑的崑曲藝人才活了下來。改革開放以後，崑曲舞台演出令港台驚艷，可是改革開放引發了「向錢看」的經濟大潮，對於戲曲團體刺激也很大，社會經濟變化太大，許多優秀演員都離開了無法「向錢看」的崑曲劇團。

邁入二十一世紀，中華文化的復興帶來了崑曲的振興。2001年5月18日，聯合國教科文組織（UNESCO），正式宣布十九項「人類口傳非實物文化傳承」，把崑曲列在第一項。這件事我印象很深，當時我在香港教書，推展崑曲，報社總編打電話來問崑曲是什麼、可不可以寫整篇介紹，可見當時社會對崑曲幾乎完全不認識，連報社總編都不知道如何介紹聯合國教科文組織的重大決定。還好自此之後，全世界對於非物質文化傳承分外重視維護，包括中國的崑曲、古琴等，這個風氣從二十一世紀初一直延續到今天，倒也令人寬慰。2004年，由白先勇策劃和製作了青春版《牡丹亭》，我有幸和二十幾位朋友參與製作過程，在短時間內演出近百場，迄今已演了近300場，大

獲成功，掀起了一股「崑曲熱」。這是很有意思的現象。我認為，崑曲能發展到今天真的是中國文化發展的一個奇跡，它是舞台藝術死裏逃生的特例，也是人類非物質文化傳承的絕佳範例。

崑曲活下來了，並獲得重視，是中國文化復興的見證，也展示了中國人的文化自信。中華古文明得以延續，文化傳統歷劫重生，再度崛起，也是人類文明史上的突出的現象。崑曲作為傳統文化審美的典範，而審美境界的追求是文明發展的極致，是值得特別珍惜的。

本書所收的文章，是我這二十年來斷斷續續寫成的，主要是釐清崑曲的歷史文化意義，及其可以提供的文化藝術資源，作為中華文化復興的參考。感謝香港中華書局為我編輯成書，把長短不一的論文與雜感串成條理清晰的論述。我還要特別感謝一路陪伴我的家人與朋友，感謝堅持奉獻一生於崑曲的表演藝術家，感謝接受我鼓勵而去接觸崑曲的學生與觀眾，感謝我們還能繼承的崑曲審美文化，讓我覺得自己無怨無悔，畢生從事一項充滿了意義的文化事業。

（本文源自 2023 年 8 月我在上海書展的演講，修改後發表於《書城雜誌》2024 年 1 月號，移作本書代序，又有所改動）

輯一

聽戲與唱戲

前世今生《紫釵記》

　　《紫釵記》的故事原型，是唐代蔣防的傳奇《霍小玉傳》，寫的是李益在長安邂逅霍小玉，兩人情投意合，歡愛之後共誓偕老。後來李益外放為官，藉婚姻攀援高門，捨棄了痴情的霍小玉。小玉苦等情郎不歸，以至於生活貧乏，無以為繼，只好賣了珍藏的紫玉釵。雖有黃衫客仗義，撮合他們見了最後一面，卻因李益貪慕富貴榮華，霍小玉含恨而死，以淒美的悲劇結束了一場負心的故事。明代的大戲劇家湯顯祖以此為藍本，用絢麗的文辭撰作了戲曲《紫釵記》，把李益不歸說成權相作梗，改寫了故事結尾，讓有情人歷經磨難終成眷屬。湯顯祖把負心故事改為大團圓，固然有點落入高明改寫《琵琶記》的老套，但是加強黃衫客扭轉乾坤的本領，或許反映了他厭惡明朝高官（特別是張居正）的權勢、寄託於上蒼神秘信使的降臨（deus ex machina），藉文學撻伐現實。在崑曲舞台上，《紫釵記》的折子戲歷演不衰，一直唱着：愛情的生死不渝，可以戰勝權貴的威迫利誘。

　　湯顯祖的《紫釵記》到了 1950 年代，由唐滌生改編成粵劇《紫釵記》，故事精簡了許多，文辭也由繁複華麗轉為明晰流暢，風行一時。我看過任劍輝、白雪仙表演的

影碟，曲調婉轉纏綿，勾人心魄，引我進入了粵劇的世界。霍小玉故事的核心主題，從原來的痴情，發展成有情人終成眷屬的願望，再到情欲自主與個人主體的肯定，讓現代人看了依然能有共鳴。近來毛俊輝導演打破了戲曲、話劇、音樂劇的界限，糅合不同舞台表演，冶製出一台今古對照的《情話紫釵》，把情欲自主與現實利益的衝突表現得淋漓盡致。我看的是最後一場，可巧正坐在白雪仙身邊，好像自己作為觀眾，在文學作品中見過霍小玉，在舞台上觀賞過霍小玉，在真實生活中又認識許多飾演霍小玉的演員，遊走於一千多年來的文藝想像、舞台表演、以及對現實生活的反思之間。

毛俊輝的《情話紫釵》，在舞台呈現上十分現代，有三重交疊的表演時空，可以看到布萊希特「間離效果」的影子。一是唐滌生的《紫釵記》，也就是前述的《紫釵記》文化想像傳統；二是《紫釵記》現代觀眾的情欲思考與想像，在困惑中尋求與選擇自己不敢肯定的答案；三是現代手機版的《紫釵記》情節，讓謝君豪飾演的現代李益與何超儀飾演的現代霍小玉，因拾到手機（現代版的「拾釵」）而邂逅，展現了現代人在追求情欲自主過程中遭遇的外界干擾與誘惑，只有肯定了自我的選擇，才能心甘情願、白頭偕老。

要演好這齣今古交錯、結構繁複的大戲，演員的功力十分要緊，而導演能夠把頭緒紛繁的脈絡呈現清楚，一絲

不亂，遊刃有餘，更是令人欽佩。演員都稱職，謝君豪的演技的確出色，不過，令我最為讚歎的，卻是導演讓何超儀換了三套艷紅的時裝，散發了情欲的無限誘惑，而且完全呼應了胡美儀璀璨戲服（類似和服的唐服）的艷光四射，超越古今，讓我感慨愛情永存，卻又如此燦爛迷離，令人心悸。錢鍾書在《圍城》裏說，「愛是又曲折又偉大的情感，決非那麼輕易簡單。」這或許是文明進步給現代人帶來的困惑，雖然古人也好不到哪裏去。

毛俊輝的霍小玉故事，給我們帶來什麼啟示呢？不同的觀眾應該有不同的反應，我倒是贊成導演的想法：今夕何夕，此情不渝。

<div align="right">（2010 年 3 月 10 日）</div>

青春版《桃花扇》

　　自從白先勇「青春」了《牡丹亭》之後，一霎時，崑曲劇目都開始各尋門路，找到青春之泉，飲了返老還童的瓊漿，一個個青春起來。青春版《長生殿》以服裝設計取勝，把舞台也當作服裝，一併打扮成巴黎的春天；青春版《桃花扇》則倒過來，從舞台設計出發，以「三百件華麗蘇繡」作為展示的賣點，讓崑曲的「唱唸做打」全都變作陪襯，就像模特兒走台一樣，裊裊娜娜，凸顯了時裝表演的「中國特色」。可惜，奧斯卡金像獎不接受崑曲的服裝設計，否則，也可以奪座小金人回來，讓崑曲更加青春。

　　平心而論，青春版《桃花扇》的舞台設計，是花了心思，而且頗具匠心的。在現代劇院的大舞台上，設置了一個古典的活動小舞台，可以收攏觀眾的注意力，突出演員的唱做功夫。可惜的是，導演似乎只把這個設計巧思當作噱頭，讓展現演員唱工與身段的聚焦點成了擺設的花瓶，而以小舞台之外的「廣闊天地」作為劇情活動的主要空間。我們當然知道，讓知識青年上山下鄉，「廣闊天地，大有所為」，但是，這是崑曲，不必運用革命熱情與後現代解構劇場相結合的方式來煥發青春。

　　小思看完戲跟我說，舞台上真是亂。人來人往的，有

的在舞台後面閒逛，有的坐在舞台兩側，像兀鷹一樣等着上場奪戲份。還有檢場的混雜其間，不時就有四條大漢躍入場中，使出吃奶的力氣，推動活動的小舞台，算是時空轉換與移置，看得人眼花繚亂，像讀喬伊斯的《尤里西斯》一樣，只好學着意識流。演員上場，一會兒竄東，一會兒奔西，右邊來了一船生旦，左邊上了一彪人馬。談情說愛三兩句，溫柔浪漫的氣氛還沒營造起來，哐哐嗆嗆，扛旗紮靠的將軍就一字排開，唱了兩句半，又嘭咚嘭咚，一個個摔僵屍了。她問我，《桃花扇》的舞台調度這麼亂，是不是要顯示這是「亂世」？

我說，高論，高論。可惜導演不在場，否則必定可以引為知音，而且是後現代接受理論的知音。以後我們排《長生殿》，也可以用這個法子。唐明皇楊貴妃演〈小宴〉〈驚變〉，大家都不必守規矩，也不必用心唱做，胡亂搞一通，顯示安祿山造反不但顛覆了大唐盛世，也顛覆了舞台演出的秩序。

說正經的。青春版《桃花扇》的舞台呈現，基本架構是好的，而且能使現代觀眾（特別是不懂崑劇的青春世代）接受。演出的問題主要有二：一是壓縮原劇四十齣為六齣，「由中、日、韓各國優秀藝術家共同打造」，把孔尚任歷經十餘年、嘔心瀝血三易其稿之作，打造成一個晚上演完的現代歌舞劇。難怪有時像歌舞伎加寶塚劇，有時像電視上的韓劇，偶而也像崑曲；二是演員太青春，功底

不夠，唱做俱欠火候，只好看他們穿戴得十分秦淮金粉，在台上賣弄青春。

　　不過，這兩點闕失都還有救。孔尚任劇本各齣俱在，還可以重加增補，試試分別用兩個晚上演出上下兩本，就不至於因時間局促逼得演員在舞台上參加田徑比賽。至於演員的唱做功底不足，也不是大問題，只要努力用功，三年五載，演員不那麼青春了，崑曲表演就一定會綻放青春。

（作於 2006 年）

西施效顰

　　第三屆全國崑曲節開幕，選崑山作為開幕式地點，又開鑼演出梁辰魚的《浣紗記》，充滿了崇尚崑劇傳統的象徵意義。崑曲發源於蘇州崑山地區，由魏良輔創製「水磨調」，演梁辰魚《浣沙記》而風行天下。今天崑曲被聯合國教科文組織列為「世界非物質文化遺產傑作」，舉國與有榮焉，文化部也大力提倡，聲言要保護、要發展。於是，十分「政治正確」地展開了官方的崑曲活動。

　　演出的《浣紗記》是改編，據説如此可以「推陳出新」。把梁辰魚推到一邊，站出來的是話劇出身的編劇與導演，有着二十一世紀的進步視野，引進歐美最新潮的舞台觀念，以期與國際接軌、打入世界表演藝術市場。首先，《浣紗記》劇名就是典故，現代人不懂，改作《西施》，就老嫗都解、工農兵喜聞樂見了。美人戲、美人計、傾國傾城，誰不樂意看？

　　原來的戲詞也難懂，抓不住觀眾的心理。觀眾都是來看美女的，有誰在乎典雅的曲文？何況小丑的賓白本來就有其隨意性，容許隨機抓哏。所以，夫差見到被進獻入宮的西施，驚為天人，脫口的唸白便是「哇噻！」，而且帶點台灣腔。且慢！夫差不是老生嗎？怎麼唱起小丑的行當來了？不要緊，崑曲不是要發展嗎？要跨行當，「文武崑

亂不擋」，要創造人物性格，不能局限於傳統的封閉性行當限制、扼殺新生事物。學術界還要跨學科呢，崑劇為什麼不能跨行當？老古板，泥古不化，抱殘守缺！我夫差是吳王，愛說什麼就說什麼，你管不着！哇噻！

演小丑的伯嚭不甘示弱，也得「與時俱進」，趕緊接着用半生不熟、半鹹不淡的台灣腔，唸道：「好一個漂亮的美眉！」由於字幕清清楚楚打出來，所以不是隨興之作，不是 improvisation，而是編劇處心積慮、嘔心瀝血的經典傑作。不是嗎？台下都失聲而笑、注意力集中了，達到戲劇衝擊的效果了。

我心想，你為什麼不叫西施跳一段脫衣舞？那不是更能引起轟動、讓觀眾集中注意力？改編崑曲，以適應時代潮流，讓現代觀眾追捧，為什麼一定要走拉斯維加斯道路？

我說導演走賭城表演道路，並沒冤枉他（其實是個「她」）。全戲亂用聲光電化效果不說，幾個霹靂就震耳欲聾，而且接二連三，打個不停，讓人睡也睡不着。是為了顯示音響設備不錯嗎？很有點賭城歌舞秀的氣勢了。幾場群舞也都令人眼花繚亂，可以入圍春節晚會，不過，比起《紅磨坊》的載歌載舞，尚遜一籌。崑曲革命尚未成功，話劇同志仍須努力。

《浣紗記》讓人想到西施捧心之美，改編的《西施》只好算作效顰了。

（作於 2006 年 7 月）

中國音樂的通識教育

　　學校有一門文化通識課，請我去講一堂〈中國音樂與戲曲〉，兩小時。我心想，兩小時能講什麼？同學都是大學生了，好歹也該知道點中國音樂吧？只是不曉得他們的音樂知識是哪一類的、知不知道音樂與中國文化傳統的關係、是否了解些許中國音樂的歷史進程？

　　據我所知，香港年輕人若是對音樂發生了興趣，接觸西洋音樂的機會較多，不少人從小學鋼琴與小提琴，在欣賞西洋古典音樂方面也頗有心得。近幾年來，對中國音樂的興趣有所提升，主要是學笛子、二胡與古箏，戲曲方面的認識則以粵劇為主。沒有音感審美經驗的年輕人，則像無根的浮萍，隨俗浮沉，隨波蕩漾，只能被動接受浮游在空氣中的聲音，分辨不了雜音、噪音與樂音，滿腦子塞進亂七八糟的音符與曲調，像堆填區倒進的垃圾。潮男潮女則深恐自己趕不上時代高鐵的列車，對當代流行歌曲趨之若鶩，視歌星為偶像，在失眠的夜晚，幻想自己如何面對難以追求的夢中情人。此地報章更是推波助瀾，不遺餘力鼓吹窺視狂的嗜痂之癖，設有專門報導藝人八卦的版面，千方百計營造劣幣驅逐良幣的社會氛圍，阻礙青年人認識音樂的真諦。

於是，我決定跟同學探討兩個問題：一是中國上古音樂的發展，怎麼唱曲、用什麼樂器；二是聯合國教科文組織公布的世界非物質文化傳承傑作，名單中最早加入的中國音樂戲曲是崑曲及古琴藝術，之後列了蒙古長調、新疆木卡姆，再後來又列了京劇、粵劇。上課時，我先問同學，有沒有人學過中國傳統樂器？很不錯，一個八十人的大班，有三個人舉手，近 4% 呢，兩個學過二胡，一個學過古箏。有沒有人聽過古琴演奏的？沒有。觀賞過崑曲的？沒有。京劇？在電視上看到過，沒特別留意。粵劇？爺爺奶奶喜歡，音調還是比較熟的。有人說，看過《帝女花》的演出。至於蒙古長調與木卡姆，連名稱都沒聽過。

　　我跟同學說，音樂的歷史遠長於文字，是遠古人類文明發展的重要因素，應該是先有人聲的歌詠，再利用各種材料做出樂器。中國在上古時代就有「五聲」、「七音」之說，說的就是五聲音階（宮、商、角、徵、羽）與七聲音階（宮、商、角、徵、羽、變宮、變徵），主要是以五聲音階譜曲。上古的打擊樂器，有鐘、鼓、磬；吹管樂器，有塤、篪、箎；弦樂器，有琴、瑟。《詩經》的〈風〉〈雅〉〈頌〉，應該都是可以唱且能夠配樂的。提到第一章〈關雎〉，倒是有不少同學點頭，知道「關關雎鳩，在河之洲。窈窕淑女，君子好逑。」再讀下去，有「琴瑟友之」，是不是？這是形容男女拍拖使用的樂器，是屬於私人空間的。到了結尾，是「鐘鼓樂之」，結婚了，在婚宴

典禮上使用莊重的樂器，是公共空間的，顯示人際禮儀性的圓滿和諧。

至於「八音」，説的不是音階或音程，而是用以製造樂器的八種不同材質：金、石、土、革、絲、木、匏、竹。金是金屬樂器，如鐘；石，是石頭製作的，如磬；土，是泥土燒製的，如塤、缶；革，是皮革製作的，如鼓；絲，是用絲線製作的，如琴、瑟；木，是木頭做的樂器，如柷，就是一種擊打用的音箱；匏，是葫蘆做樂器，如笙、竽；竹，是竹製的樂器，如箎，也就是簫笛之類的前身。

同學聽到這裏，居然產生了濃厚的興趣，開始東問西問，還抱怨起來，説以前都沒聽過這些古代音樂的基本知識，沒人教過。我不禁想到《三字經》裏説的：「養不教，父之過；教不嚴，師之惰。」看來同學們對中國音樂缺乏興趣，是因為中小學音樂教育出了問題，連基本知識都沒教過。我説，你們還年輕，還來得及去接觸，多了解中國傳統音樂。我放一段崑曲《牡丹亭‧驚夢‧山桃紅》的錄像，以及古琴〈陽關三疊〉和〈流水〉的錄音，一共大概十分鐘，給你們欣賞一下，只能淺嘗輒止了。

同學們聽完，都説好聽、別有風味、優雅清麗、帶來了寧謐的遐想、與平常接觸的音樂不同。令我欣喜的是，不少同學表示，這節課是他們的新起點，以後要去深入了解中國音樂。

<div align="right">（原題為〈音樂戲曲〉，2015 年 3 月 14 日）</div>

法國人看崑曲

　　學校請了一位諾貝爾化學獎得主 —— 法國的 Jean-Marie Lehn 教授來演講，引起了相當的轟動。他講完之後，等到聽眾都已散去，才施施然和幾位法國朋友聊着天，步出演講廳，正好穿過我主持的一個沙龍酒會。酒會還沒開始，賓客未到，不過已經擺出了一行行艷麗的紅葡萄酒、清澈的白葡萄酒，等着嘉賓享用。或許是什麼化學作用，法國人一看到紅酒，便停下腳步，繼續聊着天，只是手上多了隻酒杯。

　　Lehn 教授的朋友是我的同事，和我打了招呼，笑着說，喝了你的酒，沾了你的光，借了沙龍的盛情招待遠道而來的嘉賓。我心想，他不懂中國話，要不然大概會說出「借花獻佛」之類的成語。Lehn 教授一聽，趕緊轉過身，帶着七分驚詫三分尷尬的眼神，伸過手來致意，說抱歉抱歉，還以為這是演講會之後的酒水招待呢，謝謝你的酒，不知者不罪。隨後問我，你們沙龍聚會做什麼？我說，今晚是崑曲示範。他一聽，眼睛睜得老大，Chinese Kun opera？他身旁的法國女士似乎吃了一大驚，憋着喉嚨發出類似「崑曲」的聲音，滿臉敬畏的疑惑。我說就是崑曲，由蘇州來的一流演員示範。Lehn 教授突然向我的

同事提出，他從沒看過，可不可以參加沙龍？同事很為難，說學校為他安排了隆重的晚宴，一眾領導都等着他赴宴呢。我說，不急，明後天晚上還有正式的示範演出。Lehn 教授這才依依不捨地離去。

崑曲示範結束，沙龍已到尾聲，學校一眾領導擁簇着 Lehn 教授回來了。我說，十分抱歉，已經演完了。他說不要緊，只是聽說中國最負盛名的作家金庸在場，他是來致敬的。向金庸致敬完畢，他又問明天演出的時間地點。我說七點開始，先講解分析，七點半演出，你不聽中文解說，七點半來，給你留個位。他說，明晚還有宴請，他可以要主人延後些，但是八點鐘得走，可以嗎？我說可以，他才放心離去。

第二天晚上七點半，解說正要結束，他老人家真的準時到場。觀眾正覺得奇怪，怎麼出現了一位白髮皤然、儀表堂堂的洋人，我便簡單介紹：這位諾貝爾化學獎得主聽說有崑曲演出，推遲了原定的行程安排，一定要來看。突然間全場掌聲雷動，把我嚇了一跳。想是大家覺得，這位法國學者如此執着，排除萬難，一定要看崑曲，對中國傳統表演藝術如此推崇，真的是把崑曲當作全人類的文化遺產，令人感動。老先生聚精會神，看了《牡丹亭》的〈魂遊〉〈幽媾〉兩折，一直到演出完畢才匆匆退場，我看看錶，已是八點十五了，想來那一頭宴客的主人，一定急如熱鍋上的螞蟻。

第三天示範演出是最後一場，講解到七點半時，出乎意外地，老先生又出現了。我說，你不是今晚還要在餐會上演講嗎？他說，跟主人商量了，可以推遲。觀衆看到法國人對崑曲如此傾倒，簡直到了痴迷的程度，又報以熱烈掌聲，好像這位不速之客的出現，本身就是一場絕妙好戲。老先生看完了〈婚走〉與〈如杭〉兩折，已經是八點半了，卻還不走，混在獻花的群衆中，洋溢着青春的興奮，也上了舞台與演員拍照。臨走還抓着我的手，不斷道謝。

　　我說，謝謝你來。心裏想，謝謝你對崑曲的摯愛。

<div style="text-align: right">（2007 年 11 月 8 日）</div>

小木頭愛崑曲

　　小木頭是我們給他的暱稱，他真正的大號與名銜是
Professor William Littlewood，英國人，劍橋大學畢業，在
香港生活了近半輩子，年逾古稀，依舊春風化雨，是英語
教學領域備受尊重的大人物，寫過好幾本英語教學的專
著。我們過去雖然認識，只是同為大學教授，在學術圈有
所接觸，屬於點頭之交。後來居然成為好友，機緣卻很特
別，不是因為英語教學的學術切磋，也不是因為比較文學
的研讀興趣，卻是緣於觀賞中國戲曲的執着與痴迷。有趣
的是，他們夫婦都是地道的英國人，一輩子都在大學教授
英文，都不懂中文，卻對崑曲水磨調情有獨鍾，更迷上了
閨門旦疏淡優雅的身段與表情，最喜歡看《牡丹亭》中的
〈遊園驚夢〉與〈尋夢〉，而且百看不厭。只要文化中心
或大會堂演出崑曲，必定能看到這對伉儷的身影，白髮皤
然晃動在眼前，然後是迎面的粲然笑容，如同小孩子得到
了稱心的玩具，從心底展露出無窮的喜悅。

　　為了配合中國文化教學，特別是增進古典詩詞曲文的
理解與賞析，每個學期我都會安排三場崑曲示範演出，邀
請國內最優秀的崑曲院團來城市大學，在惠卿劇院上演傳
統折子戲。由於劇場大小適中，演員不必佩戴小蜜蜂擴音
器就能展現原生態的唱唸藝術，深受本地戲迷的擁戴與支

持。每次演出，我都會通知小木頭教授大婦，請他們前來觀賞。每一次，毫無例外，他們都欣然前來，從頭看到尾，看完了還會千恩萬謝來道別，像是榮獲英女皇敕封什麼爵位似的。

四月底，江蘇省崑劇院蒞校獻演，共演出三晚十二場折子戲，我趕緊告訴小木頭教授。他先是大為興奮，後來知道了具體演出時間，開始歎息連連，因為剛好有夜課，只能他自己一個人來觀賞最後一場。歎息歸歎息，他倒是毫不猶豫，也不問戲碼，就帶着無限遺憾做了決定：自己一個人來，看一場也好。

當晚的四段折子戲，是《釵釧記》的〈相約〉與〈討釵〉、《療妒羹》的〈題曲〉、《西廂記》的〈遊殿〉。小木頭坐在我旁邊，每一折演完，都要問清楚劇目該如何英譯，然後拿出一個小本子，如獲至寶、慎而重之記下來。他看戲全神貫注，十分投入，看完每一折，還會評論一句，往往是言簡意賅，卻鞭辟入裏，比一般寫劇評的老手還高明。比如，說《釵釧記》的芸香丫頭身段俏麗可愛，〈題曲〉唱得婉轉悠揚，〈遊殿〉的法聰和尚動作靈巧、聲口嘹亮。看完戲，他還不走，跟着一批粉絲圍着演員拍照。大家都覺得這位滿頭白髮的洋老頭挺有趣，簇擁他上了舞台，跟尚未卸妝的演員站在一道，讓台下的粉絲咔嚓咔嚓，增添了崑曲國際化的鐵證。戲曲界有句諺語，「唱戲的是瘋子，看戲的是傻子。」小木頭站在紅氍毹上，樂呵呵的，當然不是瘋子，但樂在其中，有點傻乎乎的，可

以臻於頂級戲迷之列了。

梁漱溟曾經對這句諺語做過評論，是這麼說的：

我雖然不會唱戲，可是在我想，若是在唱戲的時候，沒有瘋子的味道，大概是不會唱得很好；看戲的不傻，也一定不會看得很好。戲劇最大的特徵，即在能使人情緒發揚鼓舞，忘懷一切，別人的訕笑他全不管。有意的「忘」還不成，連「忘」的意思都沒有，那才真可即於化境了。「化」是什麼？化就是生命與宇宙的合一，不分家，沒彼此。這真是人生最理想的境界。因此想到我所了解的中國聖人，他們的生命大概常是與天地宇宙合一，不分彼此，沒有計較之念的。所謂「仁者渾然與物同體」者是。這時心裏是廓然大公的，生命是流暢活潑「自然」自得的。能這個樣子便是聖人。

梁漱溟認為，演戲的瘋子與看戲的傻子都已臻於化境，可以比擬為聖人，可與天地宇宙合一，達到民胞物與的仁者境界。我想，所有戲迷聽了，都會覺得無端端醍醐灌頂，有精神昇華之感。我則覺得，小木頭為人謙和，與世無爭，只愛看崑曲，說他有仁者胸懷，應該是當之無愧的。

（2015 年 5 月 1 日）

實驗崑劇

　　南京的江蘇省崑劇院來到香港城市大學做了三場演出。第一場是新編的《紅樓夢》折子戲，用崑劇院院長李鴻良的話來說，是一場「做舊」的戲，就像重修古建築那樣，「修舊如舊」，雖然是新編新排，卻刻意模仿傳統崑曲演出的形式，讓香港的「崑蟲」們感到撲朔迷離，覺得是一場老戲。第二場是傳統折子戲，按照老本子演，中規中矩，亦步亦趨，盡量營造崑曲「原汁原味」的氛圍。第三場則是實驗崑劇《319回首紫禁城》，全新的劇本與編曲，以「響排」的方式呈現於舞台，既不畫臉譜，也不穿戲服，素顏登場。這一場新編實驗性崑劇，違反傳統的正式演出慣例，演員只穿黑色Ｔ恤，卻足蹬高靴，頗似現代實驗小劇場的演出模式。貌似即興隨意，其實形式嚴謹，刻意摒除了崑曲載歌載舞的審美效果，追求劇本提供的戲劇張力，倒更接近布萊希特強調「間離效果」的劇場展現。

　　我本來以為，既然前來觀賞崑曲的朋友以「老崑蟲」居多，從來都陶醉於崑曲悠揚雅緻的曲調，習慣了傳統戲曲「有聲皆歌，無動不舞」的表演形式，比較喜愛水袖飛舞的曼妙姿態，「裊晴絲吹來閒庭院，搖漾春如線」，或

許不太願意接受實驗性劇場的理念。他們可能難以認同實驗劇場重理性思考、輕技藝展現的傾向，對缺少唱段、不以「優美」（此處用康德的審美概念）為主的表演，會產生抵拒。豈料觀眾的反應十分熱烈，都認為《319 回首紫禁城》是一齣精彩的新式崑劇，具有強烈的震撼力，動人心弦，發人深省。

這種觀眾的接受與反應，首先讓我想到，現代觀眾欣賞崑曲的審美預期，雖然主要是憧憬傳統的詩情畫意，卻也不排斥具有強烈批判性的借古諷今與社會政治反思。單從審美層次而言，還是借用康德的概念，可以說，現代中國的「崑蟲」即使嚮往古人的閒情逸致，陶醉於「小園香徑獨徘徊」的優美情境，也同樣可以感受崑曲舞台上比較少見的「宏壯」之美。放回到中國古典文學的語境，以宋朝人《吹劍錄》的比方為例，說柳永詞，「只合十七八女郎，執紅牙板，歌楊柳岸，曉風殘月」，而蘇東坡的詞，「須關西大漢，銅琵琶，鐵綽板，唱大江東去」，就很能說明，中國審美傳統並不排斥蘇辛的豪放。而戲曲的審美傾向，因其反映人生百態及生命處境，更是兼容并收，有綿綿的情思，有淒厲的詛咒，也有悲壯的犧牲，有深沉的政治反思。

比較弔詭的情況是，實驗崑劇《319 回首紫禁城》，與崑曲傳統稍有鑿枘：唱段少，說白多，行雲流水般的舞蹈少，驚濤駭浪式的雷霆動作多。讓人感到，多少有點脫

離中國傳統崑曲的脈絡，而融入了大量西方話劇傳統的因素。說得更準確一點，或許融入了莎劇演出的傳統因素，道白的抑揚頓挫，配合着英詩無韻體的詩格，營造戲劇的張力。實驗崑劇以莎劇的結構為主，現代影視的場景調度及舞美燈光的設計為輔，有意融合了中西戲劇傳統。毫無疑問，這一齣戲的創意，令人感受到西風吹進傳統戲曲所做的藝術調適，是最值得探討的議題。

這部實驗崑劇的創作，編劇袁偉、作曲遲凌雲都來自江蘇省崑劇院，演員則是崑劇院的第四代青年演員，可算是中青年兩代崑曲人求新求變的成果，演出效果甚佳，值得拍手鼓掌。然而，我們還是要思考，這個「新」與「變」所產生的藝術效果是怎麼來的？不戴髯口、不畫臉譜、不穿戲服、既不紮頭也沒水袖，唱段較少而又雜入許多北曲，是否恰恰提醒我們，近代崑劇的舞台演出，過於偏向才子佳人，只着意「如花美眷，似水流年」，而忽略了金戈鐵馬與國家興亡？所以，崇禎皇帝在舊曆的甲申年（1644）三月十九日自縊煤山，大明江山覆亡的故事，就以雷霆萬鈞的氣勢，顛覆了「崑蟲」觀劇的習慣，帶給大家新鮮的震撼。

我們不禁要問，這樣的實驗會給崑劇演出帶來什麼啟示？

（作於 2013 年）

計鎮華唱《長生殿》

計鎮華唱起戲來，好聽得緊。聲音高亢，裂石穿雲，有金石之音，那是不用説了。讓我感到匪夷所思的是，聲音裏有一種絲絨般的柔軟與滑膩，又帶着一縷甜絲絲像新西蘭蜂蜜的原味。這麼一説，或許有人會問，高亢入雲如何又柔膩如絲絨呢，豈不是自我矛盾？我只能説，他音域寬，變化多，上窮碧落下黃泉，錯落有致，婉轉自如，八音並存而不亂。本該是刺耳的高音像是裹了一層槐花蜜，聽來一點也不刺耳，只覺得靈魂跟着歌聲在雲端裏搖曳。真是不好形容。不過，孔夫子聽韶樂，説什麼盡善盡美，也沒講出個名堂，只記得「三月不知肉味」。

我最喜歡聽計鎮華唱《長生殿》的〈彈詞〉，從【一枝花】（不隄防餘年值亂離）一直唱到【九轉】，聲容並茂。有時悲切，如流水之嗚咽；有時激昂，如風雷之咆哮；有時舒暢，如長空翱翔之列雁；有時急促，如激流險灘之跳魚；有時婉轉，如黃鶯舒展歌喉；有時頓挫，如大廈突然傾圮；有時歡樂，如盛宴舞霓裳羽衣；有時淒涼，如寒夜聽秋雨梧桐。有一次我忍不住，説太好聽了，有空得跟你學學，就不枉此生了。計鎮華聽了，眉毛一揚，説好啊，你什麼時候來上海，我教你。我説出口，便知不

妙，趕緊又補上一句，說小時音樂太差，連樂譜都看不懂。他說我們小時學戲，也不會讀譜，老師也不會，大家跟着唱，唱着唱着就會了。主要看天分與勤奮，你的聲音很好，有天分，不會譜可以跟着我唱，唱得好的。

我以前住在紐約，幾乎每個星期都到大都會歌劇院聽戲，偏愛的男高音是帕瓦羅蒂與多明戈。總覺得多明戈的聲音真是 metallic，擲地作金石聲，可就是比帕瓦羅蒂少那麼一點繞樑三日的嫵媚。真是造化弄人，再努力唱盡了華格納的「指環」（帕瓦羅蒂不會唱德國歌劇），還是無法超越「人工不及天工」這個政治很不正確的道理。後來聽說，帕瓦羅蒂不識樂譜，靠老師一句一句調教，是個「跟風」派。看來，我若真如計鎮華所說的有天賦，又肯勤奮努力，說不定可以追上帕瓦羅蒂的成就，將來掛出戲牌，就署「鄭鎮華」吧。

不久前請計鎮華來香港講學，他說忙，無法分身。倒是記得我提過學戲的事，說怎麼一直沒來呢，這兒還等着教呢。我說，八十歲學吹鼓手，太晚了，學不成大器。他笑說，不想當中國的帕瓦羅蒂了？我說，洋人也有句諺語，「教老狗玩新把戲」，玩不出花樣的。

（原題〈聽戲與唱戲〉，2007 年 12 月 6 日）

蔡正仁唱《長生殿》

　　大老遠的，不辭辛勞，從香港趕到深圳的後海，還遇上了下班的車流，一路堵車，終於到了保利劇院。這麼跋山涉水的奔波，費了老勁，跑到深圳的劇院去看戲，真不像我平素的行為。我看戲的標準很簡單，卻也很挑剔：戲不好，不看；演員不好，不看；導演不好，絕對不看；太累，不看；餓着肚子，不看；颱風下雨，不看；心情不好，也不看。不過，也有例外，〈滕王閣序〉說得好，「四美具，二難並」，良辰、美景、賞心、樂事俱備，老友獻演，愛侶同行，即使是王母娘娘倒洗腳水、雷公電母大跳霹靂舞，也打消不了看戲的雅興。不由得讓我聯想到，鮭魚溯溪而上，翻騰過多少激流險灘，躲閃過多少熊群的搯擊，迎着飛濺的浪花，奮勇向前，是為了什麼？只因為基因裏暗藏着造物主的聖諭，不忘初心，必須回到溪流的源頭，為了物種生命的延續，鞠躬盡瘁。

　　那麼，我老遠跑到深圳去看戲，又有什麼初心，又有什麼繁衍生命的意義？

　　只因上海崑劇團到深圳保利劇院演出四晚《長生殿》，蔡正仁主演劇中的唐明皇，就有潛藏在腦後的小蜜蜂作祟，不斷嗡嗡提醒，老蔡又演唐明皇了。就好像宣告

唐明皇復生，又在舞台上走過來走過去，穿着艷黃色的龍袍，舉手投足都是皇家氣派，唱着：「端冕中天，垂衣南面，山河一統皇唐。」蔡正仁演唐明皇，早就超越了斯坦尼斯拉夫斯基表演體系，已經不能用全情投入來形容，簡直就是唐明皇附身，讓我們看戲的都看成了傻子，像牽絲傀儡一樣，跟着他在台上的喜怒哀樂打轉。只要他還繼續演唐明皇，崑曲《長生殿》就是活生生的非物質文化遺產，就保證了舞台傳承唐明皇的生命。

我最喜歡看他演〈哭像〉一折，也就是郭子儀平定安史叛亂之際，唐明皇改稱上皇，懷念馬嵬坡兵變逼死的楊貴妃，用檀香木雕刻了貴妃像，送進廟裏供養。唐明皇一出場唸定場詩：「蜀江水碧蜀山青，贏得朝朝暮暮情。但恨佳人難再得，豈知傾國與傾城。」老蔡唸起來，抑揚頓挫，不只是清澈悅耳，而是聲聲都帶着悠遠的感情，好像曾經滄海之後，回想的都是兼天洶湧的波濤，即使眼前是風平浪靜的太液池水，也充滿了歷史滄桑，每一粒水珠都蘊積了無窮的故事，可以像白頭宮女一樣，給我們訴說皇家的悲歡離合。最讓我感動的是，老蔡唱到馬嵬兵變，眾軍逼死楊貴妃一段，唐明皇不曾挺身而出，沒有拼死去救貴妃，因而感到無窮無盡的悔恨：「羞殺咱掩面悲傷，救不得月貌花龐。是寡人全無主張，不合呵將他輕放。」接着唱的【小梁州】：「我當時若肯將身去抵搪，未必他直犯君王。縱然犯了又何妨，泉台上，倒博得永成雙。」老蔡

的唐明皇唱到這裏，悔恨自己被高力士拖走，不曾冒死相救，唱腔婉轉曲折，聲口淒涼無助，然後聲轉悲壯，痛悔自己沒有挺身赴死，何況眾軍也不一定敢於冒犯君王。接着又是一轉，面對現實，知道自己也不可能救回貴妃，還得賠上性命，卻感歎死了又何妨，至少在黃泉之下也能成雙。老蔡唱起來，聲容並茂，讓人感到生命脆弱，世事難料，即使身為皇帝，也在愛情與死亡之間顯得如此無助。每次他唱到這裏，我都抗拒不了藝術感染的力量，一定抑制不住滿眶的淚水，順着臉頰流淌，毫無例外。

知道蔡正仁這次唱《長生殿》第三本，雖然沒有〈哭像〉一齣，但是連着唱〈密誓〉〈驚變〉〈埋玉〉三折，和張靜嫻一道登場，也的確精彩，值得千山萬水走一遭。其實，《長生殿》的〈驚變〉一折最是姿彩豐富、曲盡變化、排場多端，跟《牡丹亭》的〈驚夢〉類似，最受一般觀眾喜好。開頭唱【北中呂·粉蝶兒】：「天淡雲閒，列長空數行新雁。御園中秋色斕斑，柳添黃，蘋減綠，紅蓮脫瓣。一抹雕欄，噴清香桂花初綻。」多麼優雅祥和、蔚然大觀。等到清歌歡飲之後，突然驚變，知道安祿山破了潼關，唐明皇唱的是：「唬得人膽戰心搖，腸慌腹熱，魂飛魄散，早驚破月明花粲。」

蔡正仁唱得真好，活脫脫的唐明皇，不虛此行。

（2017 年 6 月 23 日）

梁谷音演趙五娘

　　上海崑劇團經常來港演出，這次特別引起大家注意，是因為帶來了許多傳統折子老戲，由崑大班的老演員親自上陣。上海崑大班的演員都已經年過七旬，從藝超過一個甲子，在舞台上磨煉了六十年之久，可謂「老而成精」。看到這一批人間國寶通過載歌載舞展現崑曲傳統的的妙諦，見識到爐火純青的戲曲表演，也真是一種幸福。最初聽到的宣傳，陣容浩大，有蔡正仁、計鎮華、梁谷音、岳美緹、張銘榮、張靜嫻，以及屬於後輩的谷好好、黎安等。後來聽說，計鎮華生病住院，來不了，我還特意通過電話慰問，聽到他說話仍有金石之音，頗感欣慰，但是電話那頭說，「病來如山倒，病去如抽絲」，得養病，去不成香港了。過了不久，又聽說張靜嫻也病了，也得留在上海養病。不禁想到，人生七十古來稀，能有其他幾位七十多歲的演員長途跋涉，到香港現身說法，翩躚在紅氍毹上，展現崑曲的「有聲皆歌，無動不舞」，唱唸做打、手眼身法步，對我們這些戲迷來說，也真是人生難遇的奇緣了。

　　演出非常精彩。第一天晚上的《漁家樂‧藏舟》，由梁谷音、岳美緹演出，可謂珠聯璧合、賞心悅目。大軸是

蔡正仁的《鐵冠圖・撞鐘分宮》，展現崇禎皇帝面臨國破家亡的驚慌、憤怒、無奈，大段演唱，加上連綿不斷的動作，令人不得不佩服崑曲老演員深厚的功底。我曾經半開玩笑說過，國家衛生部與體委應該聯手提倡崑曲，因為崑曲演唱必須內外兼修，不但是文化藝術追求最高境界的見證，也是最好的健身與養生之道。

第二天演出《琵琶記》，是傳統折子戲串演，盡量保持原汁原味，由梁谷音擔綱，飾演趙五娘。演出五個折子，〈吃糠〉〈遺囑〉〈盤夫〉〈描容〉〈別墳〉，除了當中的〈盤夫〉是蔡伯喈與牛小姐的戲，梁谷音的趙五娘，幾乎從頭唱到尾，讓人大開眼界，也令我佩服得五體投地。這幾折趙五娘的戲，以〈吃糠〉最感人，戲份也最為吃重，要表現趙五娘賢淑善良、處處捨己為人的品格。丈夫蔡伯喈進京趕考，一去不回，家裏卻遭到饑荒年歲，為了奉養公婆，趙五娘典賣衣物，自己偷偷吃糠。這段表演十分曲折細膩，要展示她發自內心的孝順，又要瞞着公婆，忍辱負重，對公婆笑臉相迎，掩飾內心承受的委屈。現代人自以為進步，總喜歡抓起「封建愚昧」、「愚忠愚孝」等大帽子去批評古人，只就個人信仰的情操而言，《琵琶記》裏的趙五娘，經過高則誠生花妙筆的塑造，形象豐滿真實，能夠感動人心，遠遠超過現代塑造的「高大全」樣板，那位蒼白、平面、完全沒有情感層次的雷鋒。

梁谷音一出場，怯生生的身影，帶出游離飄忽卻又字字清晰的唱腔，把一曲【山坡羊】演繹得淋漓盡致：「亂荒荒不豐稔的年歲，遠迢迢不回來的夫婿。急煎煎不耐煩的二親，軟怯怯不濟事的孤身己。衣典盡，寸絲不掛體。幾番拚死了奴身己。爭奈沒主公婆教誰看取。」梁谷音在聲音的收發上，拿捏得恰到好處，每一個字音的頭、腹、尾，都清清楚楚飄進耳膜，但同時又渾然一體，蕩漾在戲院的每一個角落，裊裊不絕。呈現在我的眼前的，雖然是熟識的好友梁谷音，卻又領我飄飄忽忽進入了戲中的情景，只看到含辛茹苦的趙五娘。等她接着唱：「滴溜溜難窮盡的珠淚，亂紛紛難寬解的愁緒。骨崖崖難扶持的病體，戰兢兢難捱過的時和歲。糠呵，我待不吃你，教奴怎忍飢。欲待吃你，教奴怎生吃。」我不覺淚盈滿眶、難以自己了。

　　趙五娘的故事，在南戲發展的歷史上，經歷過很大的變化，是高則誠《琵琶記》最後使之定型，逐漸使人遺忘了早期流傳的版本。簡單地說，就是南戲早期的負心故事，通過高則誠的藝術加工，增益了誤會轉折，變成了「有貞有烈趙貞女，全忠全孝蔡伯喈」。徐渭《南詞敘錄》記載「宋元舊編」的南戲，有《蔡伯喈琵琶記》及《趙貞女蔡二郎》兩種，後者有這樣的注：「即蔡伯喈棄親背婦，為暴雷震死，里俗妄作也。」明確指出，在高則誠《琵琶記》出現之前，有「里俗妄作」的《趙貞女蔡二郎》，結

尾是蔡伯喈遭到天打雷劈，讓嚮往「書中自有黃金屋，書中自有顏如玉」、企圖通過科舉揚名天下的讀書人，想起來就毛骨悚然。

中國考試制度的社會影響極其深遠，而且深入民間，都知道科舉能讓窮秀才一舉成名天下知，十年寒窗，甚至二十年、三十年寒窗，一旦考上狀元，可以飛黃騰達，可享榮華富貴。在鄉下人的想像中，還有可能成為駙馬爺，或者娶到相府的小姐。名韁利鎖，人之常情，就不免要拋棄糟糠，成了負心之人。反映這類主題的戲曲很多，如王魁負桂英、陳世美負秦香蓮，都是這種民間心理的反映。明代青陽腔《新鋟天下時尚南北徽池雅調》有〈託夢〉一折，演蔡公蔡婆死後，陰靈為趙五娘擔憂，怕蔡伯喈不認媳婦，特別託夢，唱詞就痛罵了忘了爹娘的狀元郎：「全不把雙親奉養，撇下了八旬父母誰為主，兩月妻房受苦殃。你在此千鍾祿享，朝朝飲宴，穩坐高堂，珠圍翠擁，又有美酒肥羊。全不想老爹娘與妻子餓斷腸。」

近代舞台傳唱的小戲《祿敬榮歸》（又名《小上墳》），其中蕭素貞抱怨丈夫進京趕考一去不回，唱詞是：「想起了古人蔡伯喈：他上京中去趕考，一去趕考不回來。一雙爹娘都餓死，五娘子抱土築墳台。墳台築起了三尺土，從空中降下一面琵琶來。身背着琵琶描容相，一心上京找夫回。找到京中不相認，哭壞了賢妻女裙釵。賢慧的五娘遭

馬踹，到後來五雷轟頂是那蔡伯喈。」也反映了民間傳統依然流傳蔡伯喈負心的故事，而且道出了《琵琶記》原始版本的結尾，比起朱買臣「馬前潑水」還要驚心動魄。大概的情節是，趙五娘進京，找到了丈夫，蔡伯喈卻不認，而且跟陳世美派人「殺廟」一樣，在大街上馬踏趙五娘，引起人神共憤，天打雷劈。

高則誠的《琵琶記》篡改了情節，改得相當成功，使得「里俗妄作」逐漸都消失了，其中一個關鍵因素是曲文寫得好，而且在人物個性的塑造上細膩感人。毛聲山評本《琵琶記·前賢評語》引湯顯祖語，就說，「都在性情上着工夫，並不以詞調巧倩見長」，講的是深入角色的心理感情變化。梁谷音演出〈吃糠〉，唱到兩段【孝順歌】，就把趙五娘的遭遇與內心委屈、配合吃糠的艱難，演繹得出神入化：「嘔得我肝腸痛，珠淚垂，喉嚨尚兀自牢嘎住。糠！遭礱被舂杵，篩你簸揚你，吃盡控持。悄似奴家身狼狽，千辛萬苦皆經歷。苦人吃着苦味，兩苦相逢，可知道欲吞不去。」「糠和米，本是兩倚依，誰人簸揚你作兩處飛？一賤與一貴，好似奴家共夫婿，終無見期。丈夫，你便是米麼，米在他方沒尋處。奴便是糠麼，怎的把糠救得人飢餒？」

梁谷音在台上唱着，我在台下聽着，就覺得趙五娘在那裏訴說，從吃糠的艱難，聯繫到命運多舛。自己和丈夫的分離，過程就像篩開米和糠一樣，一個是天，可以飛黃

騰達；一個是地，受盡了蹂躪踐踏。梁谷音唱得真好，聲
情並茂，哪裏像七十多歲的人！

<div align="right">（2013 年 6 月 26 日）</div>

滄浪亭聽曲

　　大年初三到蘇州探訪親友，恰好趕上蘇州一年一度的滄浪亭曲會，曲家周秦在電話那頭呵呵笑着，告訴我聚會的時間，要我必定參加，一來可以團聚拜年，同時也享受城市山林的雅趣，何樂而不為？

　　滄浪亭是我時常駐足之處，每次到蘇州，經常就在滄浪亭出沒，有時並不進去，只在園門外的石橋上停留一會兒，望望那一汪圍繞院牆的池水，就感到內心出現一種恬靜的樂趣，像池裏冒出的水泡，帶着古遠的詩意，汩汩湧上心田，好像那一汪池水蘊含了古人造園的匠心，從園內的疊山，一直舒展到園外的理水，不但規劃了清風明月駐足的雅境，還劃分了心靈的地界，「陰陽割昏曉」，設計了一條水脈，像古代城堡外面的壕溝，可以抵擋紅塵喧囂的侵襲，更像桃花源外的流水，不經意流過俗世的紛紛攘攘，等待有緣的漁人來問津。

　　滄浪亭一名，來自春秋戰國時期流行的〈孺子歌〉，在《楚辭·漁父》中引作漁父的唱詞：「滄浪之水清兮，可以濯我纓；滄浪之水被兮，可以濯我足。」選取「滄浪」作為園名，當然讓人聯想到屈原說的「舉世皆濁我獨清，眾人皆醉我獨醒」，為國家憂心，為世界憔悴，同時

也想到漁父所說的舉世滔滔，清者自清，濁者自濁，只能和光同塵，明哲保身。北宋時期蘇舜欽遭到貶斥，在蘇州初建滄浪亭，就感歎「仕宦溺人為至深」，連古代的「才哲君子」都一不小心就自身難保，陷於死地，也一定是想到了屈原的悲劇下場。所以，他花費了四萬錢，買下了蘇州文廟旁邊的這塊「崇阜廣水」的野地，建起了滄浪亭，讓「光影會合於軒戶之間，尤與風月為相宜」。於是，有了這片棲息徜徉之地，就可以飲酒高歌，可以仰天長嘯，愛坐就坐，愛躺就躺，「形骸既適則神不煩，觀聽無邪則道以明」。回想起自己過去在官場的生涯，涵涵於榮辱，擔驚受怕，「日與錙銖利害相磨戛」，滄浪亭的清風朗月，不啻神仙生活。

冬日的滄浪亭有點落寞，園外的殘荷連枯枝都已斷盡，只能隱隱約約看到池底還有些殘枝的痕跡。進得園來，沿着西邊的牆垣而走，突然就看到一樹淡粉色的花木，出人意料的燦爛繽紛。也不知是什麼冒着冬寒盛開的花樹，一簇簇花朵密集在墨綠的叢叢枝葉中，像是春天的杜鵑開錯了時令，也開錯了樹種。倒是給人帶來了意外的驚喜，在新春時節看到了比梅花還亮麗的綻放，讓園林增添了幾分莫測高深的美感。循着園西的迴廊，穿過亭台軒廳，一直走到後園的明道堂、聞妙香室，都沒見到曲會的朋友。再繞過一片竹林，到了看山樓，也沒見到任何曲會的蹤影，不禁起了疑惑，打電話詢問。周兄又在電話那頭

呵呵起來，說你們一進園門就朝着西方，向右走，誤入歧途，走了右派的道路。我們在園門東邊，要靠左走，在假山前面，複壁長廊起始之處，就是唱曲的面水軒，臨窗可以看見園外的一池漣漪，很有情調的。

於是我們繞過了假山，來到了面水軒，見到了雅集的曲友。周兄吹起崑笛，樂音裊裊，像清風，像明月，像山嵐，像彩霞，讓我想到蘇東坡在〈赤壁賦〉裏寫的：「如怨如慕，如泣如訴，餘音嫋嫋，不絕如縷。」隨後就有一位曲友唱了一段《牡丹亭‧驚夢》裏的【山坡羊】：「沒亂裏春情難遣，驀地裏懷人幽怨⋯⋯」水磨調曲折婉轉，好聽極了，散入曲曲折折的園林小徑，散入層層疊疊的假山石峰，融入了滄浪亭冬日的風景光影。

（2014 年 2 月 11 日）

九如巷張家傳奇

蘇州有個九如巷，就在十梓街偏北，這裏出了一家人，十個姐妹兄弟，個個精彩，最有名的是前頭四個姐姐。大姐張元和，酷好崑曲，嫁給民國時期崑曲第一小生顧傳玠；二姐張允和，嫁給漢語拼音之父周有光，是北京崑曲小組最重要的「家庭婦女」；三姐張兆和是沈從文驚為天人的追求對象，還驚動了胡適前來說合，才得連理終生；四姐張充和畢生浸潤傳統文化，嫁給德裔漢學家傅漢思，以耶魯大學為文化道場，在海外傳承崑曲及書法。她們未嫁之時，葉聖陶就曾經感慨：「九如巷張家四個才女，誰娶了她們都會幸福一輩子。」她們的故事真如葉聖陶所料，成了二十世紀的風雅傳奇，後來還由金安平女士寫成了《合肥四姐妹》一書。

最近蘇州中國崑曲博物館舉辦了「曲終人不散 ——九如巷張氏崑曲傳奇」特展，除了大家熟悉的四姐妹事跡，更通過九如巷張家捐獻的家族文物資料，呈現了合肥張氏為何在民國初年定居蘇州、如何成為流芳後世的傳奇。展覽主要圍繞十個姐妹兄弟的父親張冀牖（1889-1938）展開故事，突出他「接受先進思想，傳承古典文化，享受藝術生活」的教育思想。在他的引導下，張家子女們

接受新文化教育，同時又不忘傳統文化的高雅結晶，與崑曲結下了永世緣。通過張家子女張元和、張允和、張充和、張宗和、張定和、張寰和等人，展覽結合文物與演出傳承，展現了張家傳播崑曲、從蘇州走向世界的故事。這次共展出張氏捐贈、借展及館藏的相關珍貴文物史料和江南崑曲世家部分文物史料藏品計98套（種）、301件（冊），其中還有張充和舊藏點翠頭面和真絲斗篷等珍貴藏品。展覽將持續到 2018 年 2 月底。

因為我們和九如巷有親戚關係、熟悉張家事跡，特展便邀請我作學術顧問，為展覽擬寫了〈前言〉。我指出，張氏家族的事跡，見證了他們寓居蘇州時對於文化的關懷。九如巷張家子弟有清楚的文化取向，生活在新舊更迭的時代，繼承了傳統。可以發揚的時候發揚，不能發揚的時候珍藏，但永不遺忘。生逢亂世的文化人家族，無法改變四顧茫然的社會大環境，卻能默默堅守、繼承、保持，直至動亂結束。哪怕動亂繼續，他們也還是會保有傳統文化的高度與深度，因為對於他們來講，不管是自覺還是不自覺，這就是文化人的本能。

張冀牖的祖父張樹聲（1824-1884），是地位僅次於李鴻章的淮軍系大人物，曾任江蘇巡撫、署理直隸總督、兩廣總督，推動洋務，也留下了萬貫家財。張冀牖繼承了家風，關心中國社會的轉型，把注意力放在文化教育之上，遷居蘇州，開辦平林中學，又獨資創辦樂益女中，推展女

子教育，凡貧寒人家和工人女兒，一律不收學費。他聘用教師也不拘一格，其中有幾位著名的共產黨人，如張聞天、侯紹裘、匡亞明等，都先後在樂益女中任過教。

通過展覽呈現的九如巷張家，是足以引人深思、發人深省的。張家不只有功於崑曲藝術的傳承，還辦學育人，開啟中國文化的未來。張冀牖很清楚，文化要創新。九如巷張家在提倡新文化中不遺餘力，同時繼承優良的傳統文化，傳承崑曲，傳承書畫。因此傳統的、現代的文化因素都可以從他們身上看到，是中國現代化過程中最好的文化榜樣。

我們現在生活在一個安寧平和的社會，回想民國以來張家面臨的文化困境，實在令人唏噓。九如巷張家處在崩潰絕境的中國，在一片瓦解衰敗中，努力推動新文化，同時歷盡艱辛，傳承崑曲之聲，等待枯枝春發。我們現在都會講「不忘初衷」，然而他們才真正是窮盡一生，甚至好幾代人，詮釋着「不忘初衷」。從崑曲文化傳承的角度來講，能夠做這樣一個展覽，就已經不只關乎這個藝術形式，而是展現崑曲的文化內涵是中國文化的精粹。如何延續至今，讓我們還能體會親炙，正是有這樣一群人，他們「一生愛好是天然」，才可以在最困難的時候，將崑曲的歷史文脈薪盡火傳，歷經風雨而彌堅，使之生生不息、開花結果、千古流傳。

（2017 年 10 月 5 日）

紀念俞振飛

上海舉辦紀念俞振飛誕辰匯演及研討會，一眾京崑老友約我前去看戲，戲劇學院又正式發函邀請，要我在研討會上發言。盛情難卻，更因為看到戲碼，由俞門弟子四代同堂匯演，再加上俞振飛夫人李薔華還要粉墨登場、親自演唱程派《春閨夢》，不免千里迢迢，頂着酷暑，飛到上海。在逸夫天蟾舞台外面，老遠就有人招呼我，一看，是俞門第三代弟子、崑曲演員黎安與沈昳麗，笑臉盈盈奔過來，卻帶着幾分詫異的神色，問說，從香港飛來看戲的？看到他們滿臉興奮的期待表情，我點點頭，加入了他們心目中的「鑽石級粉絲」行列，屬於乘飛機看戲的頂級戲迷。其實，我倒是另有任務的。

俞振飛是一代戲劇表演大師，文武崑亂不擋，在小生行當中戲路最寬。他演巾生，瀟灑風流，充滿了書卷氣；演官生，氣宇恢宏，自有一股凜然不可侵犯的威嚴；演窮生，窮途潦倒，酸氣沖天，卻不失讀書人本色；演雉尾生，英氣勃發，顧盼自豪，儼然青年將軍的英雄氣概。他在〈八陽〉（《千忠戮·慘睹》）裏飾演的建文帝，隱姓埋名、東藏西躲、流落江湖，卻一出場就讓人覺得，恓惶流離的外表後面，依舊是龍行虎步，有一種帝王的威儀。一

開口，「收拾起山河大地一擔裝，四大皆空相。歷盡了渺渺程途，漠漠平林，疊疊高山，滾滾長江……」在歷盡滄桑的落魄無奈中，隱隱約約，還流露出昔日垂拱而治八荒的帝王氣象。我從沒看過他的現場舞台演出，只看過他1981年以八十歲的高齡，與鄭傳鑑（飾程濟）在蘇州靜場錄製的影片，印象深刻。那種經歷了天翻地覆的慘痛人生，從皇帝九五之尊，陡然降為無枝可依的逋逃流民，一瓢一笠行走天涯，展現了時代的動亂與歷史的無情。俞振飛八十歲的演出，似乎在訴說人世滄桑，從明初的建文帝到文化大革命之後的自身，到頭來四大皆空，但是人還活着，就無法不感受那種錐心的痛楚，以及山河大地歷歷在目、景色依舊人事全非的無奈。

他的《太白醉寫》更是一絕，風流倜儻，醉態可掬，在金鑾殿上奉詔寫詩，瀟灑不羈，與唐明皇、楊貴妃平起平坐，視位高權重的高力士為僕婢，甚至要他磨墨、脫靴，乍看有點滑稽梯突，卻自有一番天才橫溢、飛揚跋扈的氣勢，形象表現了杜甫說的「李白一斗詩百篇，長安市上酒家眠。天子呼來不上船，自稱臣是酒中仙」。可惜沒看過他的演出，只聽過他在1962年的錄音，由傳人蔡正仁配像，那真是妙趣橫生，令人嚮往不置。最了不起的當然是「俞家唱」，他的音域很寬，糅合了官生的寬厚穩重與巾生的風雅優美，抑揚頓挫，上窮碧落下黃泉，讓你陶醉在樂音的世界裏，感到這就是不世出的詩仙，是一個凌

轢古今的大天才，是中國文化想像中的李白，是難以超越的藝術境界。

　　紀念俞振飛匯演，聚集了俞門四代弟子，演出他生前的拿手好戲，如《販馬記‧寫狀》（蔡正仁飾趙寵，華文漪飾桂枝）、《監酒令》（顧鐵華飾劉章）、《長生殿‧迎像哭像》（蔡正仁飾唐明皇）、《牡丹亭‧拾畫叫畫》（翁佳慧飾柳夢梅），觀眾如痴如醉，讓人感到不但俞振飛後繼有人、典型猶存，而且觀眾也都還記得俞老的風範，從觀賞的角度督促俞門傳人，承繼崑曲與京戲的生角傳統。三天的演出，最轟動也最感人的，是俞振飛夫人李薔華演出的《春閨夢》。李老師已經八十三歲了，在台上搬演這出程派名戲，達一小時之久，又唱又舞，亮相轉身，翻袖揚袖，中規中矩。我們在台下連聲叫好之餘，心情十分複雜，希望她能繼續按照原來版本唱下去，又希望她能縮減一下，以免太過勞累。結果是一切圓滿，李薔華從頭到尾唱了一整折，謝幕時依然意氣風發，接受大家的獻花，讓我聯想到俞振飛八十歲還錄製了精彩的〈八陽〉。也許，這是李老師為了紀念俞振飛匯演這個特殊的場合，打疊起精神，特意告慰天上的老伴吧。

　　我看戲是帶着任務來的，必須在研討會上發言評點，談談俞振飛舞台藝術與中國文化傳承的關係。我的發言主要是指出，俞振飛藝術成就的特點，在於他的家學淵源，能把文人雅士的文化傳統融入表演藝術，通過融匯琴棋書

畫的書生角色，通過唐明皇、建文帝也有真實人生挫折的感受，展示中國傳統累積的審美境界，給戲曲表演提供了深厚的文化底蘊，也就使得戲曲可以展現出歷史人物的具體人生處境，讓我們思考生命的意義。我在發言的結尾，看到李薔華老師微笑點頭，也就半開玩笑地說，戲曲也跟當今人人重視的健康養生有關，看到李老師年過八旬，依然在台上展現迷人的風采，我們要提醒衛生部，把戲曲演唱列為健康保健的重要項目，認真推廣。全場不禁笑出聲來，李老師也不停鼓掌，好像我們一起演了一齣喜劇。

（2011 年 7 月 19 日）

紀念周傳瑛

　　周傳瑛的一生，為崑曲而生，也為崑曲而死，是顛沛流離的一生，也是流芳千古的一生。他本是一個在舞台上翻滾的小人物，生活在社會底層，為生活所迫而學戲，為生計所逼而演戲，卻因緣際會，就像孟子說的「天之將降大任於斯人」，成了崑曲傳承的中流砥柱，為二十世紀末期崑曲復興奠定了堅實的基礎。

　　他與辛亥革命同歲，經歷了民國期間的動蕩、困苦、迍邅，親身體驗了崑曲衰亡的淒涼晚景，沒有過上一天安穩日子。1956 年春天，因為演出《十五貫》，總算「鹹魚翻生」，紅極一時，被譽為「一齣戲救活了一個劇種」的領軍人物，讓崑曲重新活躍在舞台之上。可惜好景不常，到了 1963 年，崑曲演員成了牛鬼蛇神的化身，都成了反動的封建餘孽，隨後就出現了文化大革命。直到 1980 年代，人們逐漸遠離文革風暴，可以喘一口氣的時候，周傳瑛已經身罹重病，卻還孜孜矻矻，誨人不倦，要把身上的一百多齣戲傳承給下一代。他逝世於 1988 年初，在病榻上還掛念着崑曲的傳承，希望天假以年，讓他多教給後人幾齣戲，心境可堪比擬「壯志未酬身先死」的諸葛亮，真是「鞠躬盡瘁，死而後已」。

為了紀念周傳瑛誕辰一百周年，同時也紀念崑曲成為世界「非遺」傑作十周年，浙江省特別舉辦了紀念研討會與紀念演出，邀我前去觀摩演出，並且作個主題發言。余生也晚，沒有機會見到這位崑曲藝術家，只能就我查考的相關資料，談談周傳瑛一生執着、全心全力投身崑曲，在文化傳承上給我們的啟示。

我談到崑曲藝人從 1930 年代到 1950 年代初所經歷的困苦，在飢餓與死亡的邊緣打轉，一方面是為了混口飯吃而演戲，另一方面卻在身上承繼着命懸一線的崑曲文化傳統。一個偉大的文化傳統，經歷了五六百年傳承不斷的表演藝術經典，在二十一世紀被聯合國譽為第一批世界非物質文化傳承傑作的崑曲，卻有二十來年處在滅亡的邊緣，甚至周傳瑛這樣每一個毛孔都散發傳統藝術風格的藝人，浪跡江湖，在江南水鄉的農村遊蕩演出，吃了上頓沒下頓，過了今天沒明天，真是極其弔詭的文化現象。

周傳瑛自己回憶，1940 年代從抗戰到內戰期間是最為艱困的時期，他與名丑王傳淞參加了朱國樑帶領的國風蘇劇團，因戰亂不斷，劇團只有七個演員，還有一個獨腳樂師兼管文武場面。唱崑曲要吹笛伴奏，而只有他和王傳淞會吹劇團絕無僅有的一支笛子。王傳淞演唱時周吹笛，周傳瑛演唱王吹笛，你一下場我就遞上笛子換你吹，我一下場就遞回笛子換我吹。有時候兩人都得在場上表演，只得在舞台上吹，甚至還有在表演中拉下髯口側身吹笛的

場合。生活潦倒困苦到了極點，自己都承認是個「討飯班」、「叫花班」。然而，就是這個討飯的戲班，在朱國樑的領導下，風雨飄搖，支持着崑曲演出，終於熬到了演出《十五貫》，延續了崑曲的生命，保持住了這個文化藝術傳統。我不禁感歎，這是個「奇跡」，是中國文化在近代遭到方方面面殘害之中，最令人心悸的奇跡。而周傳瑛的生命，就是為了創造這個奇跡而辛辛苦苦活着的小人物。沒有了像他這樣的傳字輩兄弟，中國的崑曲大概也就絕滅了。

在紀念會上見到了周傳瑛的三個兒子。他們都已是古稀之年的老人了，站在台上向與會者恭恭敬敬鞠了一躬，感謝大家來臨，並且説：「假如家父在天之靈有知，看到今天崑曲受到大家的重視，一定感到無限欣慰。」老人家在世含辛茹苦，卻留下了千秋萬歲名。

（2011 年 10 月 12 日）

馬得的戲曲人物

(一)

在二十世紀的中國畫壇上，畫戲曲人物，前有關良，後有馬得，而馬得的筆墨瀟灑自然，畫風如行雲流水，深得水墨傳統的三昧，也更符合中國戲曲藝術的審美情趣。

中國傳統戲曲講求的是虛擬，是寫意，是在空無布景的紅氍毹上，以唱腔的激昂或婉轉，以身段的誇張或收斂，鋪陳出大江東去的豪情壯志（〈刀會〉中的關雲長），展現出姹紫嫣紅的良辰美景（〈遊園〉中的杜麗娘），化虛為實，化想像為一幅幅驚心動魄的生離死別場景、為纏綿淒美的愛情故事，化劇場為現實人生種種情態的再現、為內心幽微深摯情愫得以展示的空間。由虛到實的過程，是演員與觀眾共同參與的想像巡禮，更是演員在舉手投足之間要展示的深厚功力，因為就像速寫人物一樣，一點也錯不得，一錯全盤錯，人物性格及內心情感的展現全亂了套，戲味全變了，等着台下叫倒好吧。

關良畫戲曲人物，根柢是他的西洋畫訓練，用印象派捕捉光影的手法，以樸拙童稚的筆觸，捕捉舞台上變動不居的動作，在劇情關鍵時刻，像照相一樣，咔嚓一聲，凝

聚了劇中人物的情態，是寓動於靜的本事。他的畫風最引人注目的是童拙的線條，像兒童初握毛筆，不識筆鋒走向，連個橫平豎直都勉為其難，乍一看，像小學生美術課交的作業。仔細品味，才發現其中意趣，寓巧於拙，連一條線都吝於順暢，連個衣褶都崚嶒嶙峋。他不走平順的康莊大道，偏要在崎嶇山徑上攀登，倒是能夠別出蹊徑，讓人用嶄新的視角重新審視戲曲人物的舞台藝術。

馬得的筆墨意趣與關良不同，走的是中國傳統水墨寫意人物的路子。方成說他師承北宋梁楷，又趕緊說「可又不同」，因為馬得是漫畫家，善用速寫手法勾勒人物。雖然說得含混，卻點出了馬得戲曲人物的特色。第一，他有畫漫畫的根柢，擅長速寫人物；第二，他繼承的是中國水墨傳統，有筆有墨，不僅是漫畫的線條勾勒；第三，傳統寫意水墨的旨趣，不論是宋代的梁楷、牧谿的禪意，還是八大的遺世獨立，以至於齊白石的「隱於市朝」、豐子愷的和光同塵，都在提升精神意境，其藝術狀態是符合自然的。也就是在戛戛獨造的追求中，並不故作驚世駭俗的異狀以引人耳目，而是盡量以平和順暢的筆墨，展示內心激昂跌宕的心境，以期達到自我與世界、人與自然的平衡。我認為，馬得的戲曲人物畫最重要的貢獻，就在於發展了水墨寫意傳統的精神意境，通過「戲場小世界，人生大舞台」，追求中國文化傳統獨有的審美情趣。

（二）

馬得出生於民國八年（1919），姓高，學名高驥，因為他母親屬馬，又生於馬年，所以乳名叫「馬得」，後來用作筆名，反而成了通用的名字。

他在天津長大，十六歲那年考入天津河北省立水產專科學校，學的是漁撈專業。他本來是要成為漁業專家的，卻在因病輟學期間，潛心學習從小就喜歡的繪畫，改變了人生道路。抗戰期間接觸到漢代瓦當拓本，深受感染，那樸質線條造型的簡練誇張手法影響了他的漫畫筆法。1942年得遇漫畫人物的大家葉淺予，深受影響，使他對速寫人物再三致意，奠定了一種植基於民間傳統、而又面對現實社會百態的風格與趣味。

抗戰勝利後的十年間，馬得的創作以漫畫為主。1947年的〈苗夷情歌〉充滿童趣，表現了苗家風情的歡樂、直率與纏綿，頗得好評。1955年畫的〈新列仙酒牌〉與次年畫的〈鬼趣圖〉已明顯採用傳統水墨人物的技法，承襲古代人物畫的寫意旨趣。其實，水墨寫意人物的旨趣，不只是筆墨技法，還有人物呈現的精神狀態及暗示或諷喻性的意指。這就使漫畫的誇張諷刺，與寫意水墨人物的意境有了連繫，也使馬得作畫在凝聚畫面意趣方面，得到文化傳統的滋養，有深厚的歷史文化資源可以汲取。

且看他的〈新列仙酒牌〉，顯然是受了陳老蓮〈水滸葉子〉及任渭長〈列仙酒牌〉畫人物的影響，但卻引入了

新鮮的現實內容，激活了人物形象。如〈睡羅漢〉一幅，旁邊還有題詞：「葉上一羅漢，連經都不看。閒來無他事，支頤入夢間。（飽食終日無所用心者飲）」畫的是個圓圓頭坐在蕉葉上的中年和尚，燒着香打瞌睡，不但天塌下了不管，連經卷都捆在包袱裏從未打開。再如〈鐵拐李〉，蓬頭垢面，一臉扎煞的大鬍子，拄根鐵拐，一拐一瘸的，背上背了個比身軀還大的金丹藥葫蘆。旁邊也有題詞：「蓬頭跛腳鐵拐李，金丹藏在葫蘆裏。人家毛病他全治，就是不願醫自己。（不展開自我批評者飲）」

有了這些嘗試，結合現代漫畫筆法與傳統水墨意趣，馬得開始在傳統小說戲曲人物找素材，開拓新的藝術天地了。1957 年，他畫了〈「北崑」彩墨速寫〉〈新編全本黑旋風〉，後者卻因其反諷寓意而遭到批判。或許是因為政治空氣的緊縮，馬得的水墨畫不再進行現實諷刺，逐漸深入體會傳統戲曲的人生百態。對藝術家而言，只要追索藝術表現之心不失，失之東隅，收之桑榆，也可說是馬得戲曲人物取得大成就的原因。1963 年的水墨戲曲連環畫《西園記》（已佚）及 1964 年的《十五貫》，就標幟着馬得戲曲人物風格的成形。可惜再來就發生了文化大革命，打倒了傳統戲曲人物，馬得也只好擱筆。其間也有因緣際會、偶一為之的情況，畫過孫悟空大鬧天宮、三打白骨精等連環畫。

文化大革命之後，傳統戲曲解禁，馬得也一發不可

收，重拾彩筆，大畫戲曲人物。既畫崑劇，也畫京劇、川劇、越劇、粵劇，連評劇、黃梅戲也畫。不過，他自己說，最喜歡畫崑劇人物，尤其喜歡畫湯顯祖的《牡丹亭》。他畫《牡丹亭‧尋夢》一折，說：「有人說，中國戲曲是詩劇，這話不假，豈止是詩，詩情畫意，載歌載舞，色彩繽紛，集各種藝術於一堂，真是花團錦簇，令人目不暇接。這折戲，表現得最充分。」我想，吸引馬得的，不僅是崑曲的唱做俱佳，還有整齣戲背後的內容與精神，也就是湯顯祖堅持了一生的「意趣神色」。在這一點上，馬得的藝術追求，與湯顯祖是合拍的，承繼與發展了中國文化的藝術精神，不是回到故紙堆中，而是回顧之後的前瞻。

（三）

黃苗子讚揚馬得有「童心」，畫得好，是從內心自然流露出來的。他說，馬得的藝術有一種意境，「如《老子》所說的『無名之樸』，如嬰兒夢中的笑，如流雲經空，如無風鳴籟。如開落在幽谷裏的花，如無人見過的朝露，如沒有照過任何影子的小溪。」黃苗子的博喻，頗像蘇東坡一口氣用了七個形象來比喻百步洪，說得有點玄了。真正的關鍵，在於馬得經過長期的藝術磨煉與體驗，從中國戲曲表演藝術的展演中，印證了他的審美情趣。也就是對人生經歷，對每一個具體人物的實存經驗，有一種深刻的哲

理與藝術的觀照，已經超越短暫的時空現實了。

　　黃苗子還說，「一般地看來，似乎馬得是隨意塗抹就能成為絕妙佳作的。其實不然，多年前，我去南京馬得家，看到他作畫時態度認真得怕人，一個題材，反覆畫幾十遍，換了多少草稿才能一下子『捕捉』住一幅愜心作品。」馬得捕捉到的是什麼？當然不是照相機捕捉到的實景，而是畫家心中理想的意境，是他長期浸潤在戲曲審美狀態的心靈追求。

　　且以這次展出的〈昭君出塞〉與〈驚夢〉為例。王昭君的裊娜身段以及去國的悲情，在隨意揮灑的赭紅淡彩中，表現得活靈活現、自然天成。她抬起右臂拭淚，傾斜的臉龐只用了一團淡彩，兩劃短短的細線，描出傷心欲絕的眉眼，以最經濟也最傳神的寫意筆墨，畫出了昭君「一去紫臺連朔漠」的荒涼淒楚心境。馬得能畫出如此的意境，是汲取舞台演出的藝術展現，而舞台表演的感人肺腑，又來自文化傳承中代代相傳的想像詮釋，都是馬得畫戲曲人物傳神的源泉。再看看〈驚夢〉，杜麗娘窈窕身段的線條明快沉穩，卻又優美清雅，一副大家閨秀風範。柳夢梅則以濃墨渲染而出，充滿了流動的氣韻，讓人感到，這風流瀟灑的書生剛唱完了前一段【山桃紅】，兩人正在合唱「是那處曾相見，相看儼然，早難道這好處相逢無一言？」

　　最讓人佩服的是，馬得能夠在畫面上掌握戲曲演出的

流動感。凝視着〈昭君出塞〉與〈驚夢〉，時間一久，似乎真可以看到載歌載舞的情愫，聽到悠揚婉轉的崑曲鳴籟，隨着你的心潮湧起。謝赫論畫，首列氣韻生動，馬得的戲曲人物，可以當之無愧。

我欣賞馬得的戲曲人物畫，已有十多年了，初接觸時感到眼前一亮，好像人物正在眼前搬演劇情，演到精彩的節骨眼上，令人想叫好，卻又不敢叫，因為正唱在關鍵上，只好等到間歇才能喝彩。然而，這是畫，就此定格了，留下無窮的有餘不盡，真是空間與時間的雙重留白。

今年，因為偶然的機會，得以邀請馬得來港，在城市大學藝廊舉辦「高馬得戲曲人物畫展」。老先生欣然應邀，以米壽高齡親臨香港，為畫展剪綵。我感到十分榮幸，草此小文，布達盛事。

（2006 年 9 月 3 日）

輯二

東西文化的歷史錯位

探訪梁辰魚

　　梁辰魚（1519-1591），字伯龍，蘇州崑山人，早在嘉靖年間就把崑曲新腔搬上舞台，演成「崑劇」，促成崑曲舞台藝術的飛躍，是崑曲勃興的大功臣。明代中葉以後，崑曲成為中國戲曲雅調的主流，梁辰魚的貢獻，不亞於創新崑曲音樂的魏良輔。據說魏良輔在崑山潛心曲學，「足跡不下樓十年」，鑽研南北曲，嘔心瀝血，創製了「水磨調」，奠定了崑曲領引風騷的基礎。之後，第一個以新製崑曲寫成長篇戲曲劇本、打開局面、把崑曲推上中國戲曲藝術巔峰的，就是魏良輔的好朋友梁辰魚。他寫的《浣紗記》，風行一時，結合優美動聽的新腔與工麗雅潔的文辭，確定了崑曲的舞台演出地位。《浣紗記》全劇規模宏大，共四十五齣，取材於勾踐復國的故事，以范蠡與西施的愛情作為穿插的主線。此劇問世之後，不但風行南北，而且長演不衰，有不少折子，從明代一直演到今天。乾隆年間的《綴白裘》，收錄了〈前訪〉〈回營〉〈姑蘇〉〈寄子〉〈進施〉〈採蓮〉〈賜劍〉等折。其中以〈寄子〉一折最受歡迎，在當今崑劇舞台上，也是經常演出的保留劇目。曲學名家吳梅曾說：「在明曲中，除『四夢』（湯顯祖『臨川四夢』）外，當推此種為最矣。」

崑山好友楊守松跟我說，梁辰魚的後人住在崑山的巴城鎮一帶，還有一位九十多歲的梁氏後人，會唱曲，能擫笛，要不要去探訪探訪？我一聽，梁辰魚過世四百多年後，居然血胤流傳，而且還能承繼祖先的曲學餘緒，是得去看看。於是，就有了一番精心的安排，請老祈帶路，一同探訪。老祈是巴城人，專門調查崑山地方文獻與風物，不只是識途老馬，還說地方土話，可以跟當地人溝通無礙。我有點好奇，問說，崑山原本是蘇州治下的一個縣，巴城是崑山地區的一個鄉鎮，難道巴城人說的土話，蘇州人聽不懂嗎？老祈解釋說，外地人以為蘇州一帶說的都是蘇州話，既然崑山屬於蘇州地區，想當然耳，蘇州話一定通行無阻，其實沒那麼簡單。崑山城裏說的，比較接近蘇州話；鄉下地方說起土話來，蘇州人就聽不懂了。而且，不同的村子，土話也有差別，彼此聽起來也都吃力的。

　　在田野裏七轉八繞，發現獨立的農舍都已拆除，集中起來蓋了七八層高的樓房，一排一排的，總有幾十排之多，佔地不小，形成崑山農村的新景觀，一區一區的住宅聚落，像兵營，都夠大的，至少不會比一個團部來得小。在這樣一個新農村小區裏，我們找到了梁老人，他住在底層車庫改建的一間陋室之中。老人有九十五六歲了，講起當年的經歷，原來是個道士，會做法事的。他們以前有一撥人，是地方上的「堂名」，也就是婚喪喜慶吹吹打打的樂團，兼唱小調與套曲，基本上唱的就是崑腔。他說自

己還藏有一套法師的道袍，寬袍大袖的。過去做法事，他是法師，還有八個「鼓手」，算是很有氣派的團隊了。後來不讓做法事，還繼續唱堂名，在地方上很有些名聲。我跟他談話，需要老祈做翻譯，他的女兒和外孫女也在一旁幫腔。談到他的祖先，他說家族中一直看不起梁辰魚的，不單是因為他科場蹉跎、沒有取得功名，更因為他花天酒地、把家產浪蕩光了，是個「敗家子」。我聽了，大吃一驚，再也沒想到，鼎鼎大名的劇作家，在文學史上名聲赫赫的梁辰魚，在家族後代的眼裏，竟是如此不堪。老人年紀太大，已經不能吹笛，也沒力氣唱曲了，我拿出筆記本，請他簽名。他拿起筆，工工整整寫下三個字：「梁鑄元」，是繁體字。我又請他寫「崑曲傳承」四個字，他也毫不猶豫，寫下了四個繁體字。我不好意思問，只在心裏猜想，他出生在民國初年，大半輩子都生活在民國時期，或許不習慣寫簡體字吧？

離開梁老人的家，我們驅車前往梁辰魚的出生地瀾槽村。初春的江南，下着毛毛雨，霧濛濛的，柳樹抽芽了，很有些淡淡惆悵的詩情。瀾槽村前有一道小河，青青河畔草，生機盎然，岸邊的迎春花也綻放成片，一串串鮮黃的花朵映在落着雨點的河面上，蕩漾着一派春意。村子入口處，立了一塊巨石，鐵灰色的石面，鐫刻了鎏金的三個大字：瀾槽村。老祈快步走入村子，招手叫我跟上。穿過村子，看到一條廣闊的河道，寬度大約有村前小河的兩倍。

老祈説，村前那條小河，是文革時期農業學大寨，當地領導命令他們挖的，他也被迫參加開渠。村後的河道才是原來的河流，張大復在《崑山人物傳》裏寫梁辰魚，在家鄉蓋起華麗的屋宇，招徠四方豪傑名士，結交文壇雋秀，「王元美與戚大將軍繼光嘗造其廬，樓船弈樹，公亦時披鶴氅，嘯詠其間。」乘坐的樓船，就是順着這條河道前來，船體碩大壯觀，遮掩了河道兩旁的樹木，在當時一定是十分轟動、引人側目的。

回到巴城鎮，老祈找出一本《瀾溪梁氏續譜》的複印件，有潘道根 1849 年的序，其中説：「梁氏自元時，有諱仲德者，官崑山州同知，由開封定居於邑之瀾槽。世有令德，簪纓相繼。與葉文莊（葉盛）、顧文康（顧鼎臣）兩家為婚姻。自元迄今，四五【百】年。入國朝，未有仕者，而詩書之澤不替。原（源）遠者，其流長；本大者，其枝茂。古有是言。」這本族譜我從未見過，寫《梁辰魚年譜》的徐朔方也沒見過，聽説是海內外孤本，文革之後才發現的，現存蘇州圖書館。序是道光年間寫的，反映了崑山的梁氏家族一直自認為書香門第，曾經是簪纓之家，詩書傳世。這種耕讀世家的執着與驕傲，或許解釋了家族排斥梁辰魚的原因，覺得他是個浪蕩子、敗家精。雖然名滿天下，卻是家族唾罵的人物。

梁氏家族對待梁辰魚的態度，折射出明清時代鄙視戲曲的偏見，如此之強烈，如此之歷久不衰，則是我先前做

夢也沒想到的。我不禁為梁辰魚叫屈，而且聯想到杜甫的
〈戲為六絕句〉之二：「王楊盧駱當時體，輕薄為文哂未
休。爾曹身與名俱滅，不廢江河萬古流。」韓愈的〈調張
籍〉，也表達了同樣的感慨：「李杜文章在，光焰萬丈長。
不知群兒愚，那用故謗傷。蚍蜉撼大樹，可笑不自量！」
梁辰魚是豪爽的好漢，劇作不朽，名垂青史，也就不必在
意族人的謅謗了。

（2013 年 3 月 20 日）

紀念湯顯祖

《牡丹亭》與蕪湖

湯顯祖的《牡丹亭》，在明萬曆年間一問世，就轟動遐邇，讓當時見多識廣的沈德符歎道：「家傳戶誦，幾令《西廂》減價。」這本戲最著名的折子是〈遊園驚夢〉，在舞台上歷演不衰。2001 年 5 月，聯合國教科文組織公布世界「口傳非實物文化遺產」榮銜，中國的崑曲列為首項。此後又有白先勇策劃的青春版《牡丹亭》在全國各地獻演，讓湯顯祖的《牡丹亭》再度成為家喻戶曉的名劇，而《牡丹亭》研究也成了一時的顯學。

《牡丹亭》受到世界矚目，不但湯顯祖的家鄉與有榮焉，連湯顯祖貶降為縣令的浙江遂昌也建起了湯顯祖紀念館。其他地區也不甘人後，只要能沾點湯顯祖或《牡丹亭》的餘澤，就大肆宣傳報導，藉着世界文化遺產的名目搭起戲台，唱一齣活絡地方經濟的大戲。

先後聽到的消息有：江西南安建了牡丹亭大花園，因為是劇中小姐杜麗娘遊園之地；廣東徐聞也建了紀念館，因為湯顯祖曾遭朝廷貶竄至此。最近則有學者提出，《牡丹亭》是在蕪湖寫的，因此蕪湖也可以進入文學版圖，開展文化旅遊的宏圖大計。

說《牡丹亭》寫於蕪湖的根據只有一條，是編纂於嘉

慶十二年（1807）的《蕪湖縣志》，距湯顯祖寫成《牡丹亭》的 1598 年，已有兩百零九年的歷史間隔。纂志者並未明說湯顯祖為什麼會跑到蕪湖來寫《牡丹亭》，只在述及蕪湖李氏雅積樓時，不甘寂寞地捎帶上一筆：「世傳湯臨川過蕪，寓斯樓，撰《還魂記》其中。」

其實，湯顯祖棄官回鄉，在江西臨川老家築玉茗堂，並在家中寫完《牡丹亭》，見於該劇的創作緣起，在第一齣〈標目〉中說的明明白白：「玉茗堂前朝復暮，紅燭迎人，俊得江山助。」也就是日日夜夜在玉茗堂寫作，與蕪湖的雅積樓毫不相干。

可是，就有蕪湖學者不甘心，一心要為家鄉增光，考證起李氏雅積樓與湯顯祖可能有關，《牡丹亭》有可能寫於此樓。只是考證的方法十分可怕，先縷列了李家世系，找到一個李原道，1528 年的舉人，「大體長湯顯祖二十來歲」，可能有交往。且慢，湯顯祖生於 1550 年，若是李原道比他大二十來歲，豈不是三、五歲就中舉了？又說，湯顯祖尺牘中有三篇寫給李宗誠，這李宗誠應當是蕪湖李家的人，與李原道（字宗銘）同輩。發了什麼昏？湯顯祖的朋友李宗誠，名復陽，江西豐城人，與顯祖是同年進士，史跡可考的。

如此張冠李戴，全國還不知會出現多少湯顯祖紀念館呢！

（2008 年 9 月 5 日）

《明史》中的湯顯祖

說起明代人物，在後世享有大名並產生重大影響、能夠在現代人心版上浮現美好印象的，看來王守仁（陽明）與湯顯祖可以並列為雙璧。從學術思想的開創與發展來看，王陽明的影響，歷經五百年而未衰，仍是探討道德哲學的中堅巨擘。從文學藝術的成就與影響而言，湯顯祖的著作，特別是戲劇創作，不但歷久彌新，而且在二十一世紀受到全世界的矚目，成為戲劇舞台上的一朵奇葩，復興了崑曲在演藝世界的崇高地位，重新開創了表演美學精緻細膩的新風尚，把中國的傳統風雅帶進現代劇場，的確是個異數。

清朝初年編寫的《明史》，按照傳統正史寫作的格局，以政治為歷史意義的主軸，帝王將相是影響歷史的主要角色。因此，王陽明與湯顯祖的歷史地位，在明清時期人們的意識當中，與今天的認識是大不相同的。正史的撰著，除了為重要的歷史人物分別立傳，作為呈現歷史的主體之外，還把另類傑出與惡名昭著的人物分門別類，作為後世褒貶的見證。對學術思想有貢獻的，列入儒林；在文學藝術方面有顯著成就的，寫進文苑；作為道德楷模的，歸於忠義；孝子賢孫，屬於孝義；婦女模範，皆為列女。其他如宦官、閹黨、奸臣、佞幸，也都按照過去的道德評價，各歸其類。以我們今天評判歷史人物的貢獻來看，王陽明應該列在儒林，湯顯祖應該屬於文苑。但是，有

趣的是，《明史》的思考模式不同，王陽明屬於主體列傳第八十三（卷一百九十五），而湯顯祖則出現在主體列傳第一百十八（卷二百三十），屬於合傳中的一個。仔細一看，就會明白，傳統史家的歷史視野相當狹隘，對這兩位文化巨人的評價，全從當時的政治事件與事功出發，無法預知他們超越時代的重大歷史意義，更遑論對人類文化的貢獻了。

傳統歷史評價的偏頗，在《明史·湯顯祖傳》的敘述書寫上，顯示得最為突出。湯顯祖是和蔡時鼎、萬國欽、饒伸、逯中立、楊恂、姜士昌、馬孟禎、汪若霖等人，列在同一個合傳之中，主要是突出他們在萬曆年間抗疏批評政府高官的事跡，呈現當時清流議政的情況。〈湯顯祖傳〉，主要是列了他上疏批評當朝首輔申時行，而關於他在文學藝術方面的文字，只有無關緊要的這句話：「少善屬文，有時名。」不但完全漠視他在戲劇文學上的傑作「臨川四夢」，連他享譽當時文壇的詩文也沒提，只不痛不癢，說他年輕的時候會寫文章。這讓我們今天讀起來，不禁懷疑，寫這篇傳的史家是否有弦外之音，說他「小時了了」。

湯顯祖的兒子湯開遠，在《明史》中有傳，也是列在合傳之中，與許譽卿等十幾個人同在主體列傳第一百四十六（卷二百五十八）。看看湯開遠的傳，會讓人更不滿傳統史家視野的狹窄，他們只顧當前政治鬥爭，不

嘗長遠文化價值。《明史·湯開遠傳》的篇幅，相比湯顯祖傳，要長上三倍，至少列了四份奏章，對崇禎朝時政提出批評。由此，我們或許可以推斷，在傳統史家的心目中，湯顯祖的兒子在歷史上的地位要高出他老子三倍，是更值得樹碑立傳的。過了四百年，我們回頭看看歷史的發展，想想文化的傳承與創新，展望人類美好理想的追求，湯顯祖是做出了重大貢獻，是永垂不朽的。而湯開遠歷史地位，除了上疏批評過崇禎朝時政，在人類歷史的長河中，大概只是一個小小的泡沫，而人們還會注意到那個泡沫，也只因為他是湯顯祖的兒子，是一個偉大心靈的親人。

湯顯祖是文學藝術的奇葩，他的著作以生花妙筆記述了人類追求美好與幸福的嚮往，不但是偉大的案頭之書，也是精彩的筵上之曲，更是現代舞台令人驚艷的風雅藝術。古人對湯顯祖的認識，太為偏頗，漠視了他對歷史文化的長遠影響，完全不能理解他慘淡經營的辭藻，原來是唱給世世代代嚮往美好世界的後人聽的。

（原題為〈文苑奇葩湯顯祖〉，2012 年 2 月 9 日）

紀念湯顯祖

湯顯祖是明代的大戲劇家、大詩人，他的「臨川四夢」在中國文學史上的地位，可以媲美《詩經》、《楚辭》、

杜甫李白的詩作、唐宋八大家的文章，當然是傳世不朽的。在戲劇文學方面，他是繼關漢卿、王實甫之後，最引人矚目的戲劇家，經常被國際學者譽為「東方的莎士比亞」。二十一世紀以來，湯顯祖聲名遠播，在全世界的文化藝術圈中，超越了中國歷代名家，獨佔鰲頭，成為中國文化藝術的代表，則是因為古人萬萬無法預期的歷史文化變遷。由於本雅明（Walter Benjamin）所說的「機械複製時代藝術」的出現，舞台表演與影視傳播成了大眾文藝的主流，而湯顯祖的戲曲著作（特別是《牡丹亭》）通過崑曲演出，在全世界的舞台上大放異彩，儼然以「世界非物質文化遺產傑作」的中國範例樣板，展現中國文化審美最優美、最精緻的境界，讓洋人讚譽有加、歎為觀止，更讓當今華人感到無比的驕傲與欣慰，撫慰了晚清以來飽受列強欺凌的殘破心靈。

湯顯祖是江西人，說得更具體一點，是江西撫州臨川文昌橋東的文昌里人。他生於明世宗嘉靖二十九年（庚戌年），生日是舊曆八月十四日，換算成公曆是 1550 年九月二十四日，死於萬曆四十四年六月十六日亥時，也即是公曆 1616 年七月二十九日深夜。

我說得這麼詳細，想幹什麼？

不是我想幹什麼，是全世界文化圈早已緊鑼密鼓，預備在 2016 年幹件大事，要紀念湯顯祖逝世四百周年。1616 年是文星隕落的一年，不僅是湯顯祖，莎士比亞與

塞萬提斯也在同一年去世，好像文曲星下凡之前約好了，不能同年同月同日生，卻要同年回到天上相聚，飲酒賦詩說故事，你講你的哈姆雷特，我講我的杜麗娘，他講他的堂吉訶德。前幾年聯合國教科文組織就已經提出，要一併紀念全世界文學戲劇的三大文豪，而且風聲也早已傳到中國，許多學術界與戲劇界的朋友都躍躍欲試，籌備研討會者有之，籌劃大型演出者有之，甚至有地方的好事者提出，要舉辦湯顯祖與莎士比亞全球嘉年華，或是斥資幾十個億，建立世界文學三公主題連鎖遊樂公園，把迪士尼遊樂園的風頭壓下去。

遊樂園的想法未免過於天真，真要按照長官意志做下去，以愚公移山的精神，實現人定勝天的壯舉，一定成為湯顯祖與莎士比亞捂着眼睛不敢看的鬧劇，卻可能讓塞萬提斯在天上哈哈大笑，編出一個比堂吉訶德更為荒唐的諷世喜劇。倒是學術研討會與戲劇嘉年華易於操作，看來勢在必行。據我所知，單單在中國內地，北京、上海、南京、杭州，以及浙江遂昌，都開始了部署，積極籌備紀念活動，都計劃了大型演出與學術研討會，讓湯顯祖與莎士比亞照耀全球，成為東西輝映的兩顆明星，附帶着也讓塞萬提斯陪襯一下，發點西班牙的光芒。

北京、上海、南京、杭州這樣的大城市，都有當地的崑劇團演出，舉辦戲劇嘉年華，應該不成問題。浙江遂昌是浙江省西南相當偏僻的小縣，怎麼也能舉辦世界級

的嘉年華與研討會呢？告訴你，別小看了這個沒出過什麼名人與物產的山鄉小縣城，湯顯祖在官場最倒霉的時候，就被貶斥到此當了縣令。劉禹錫不是説過，「山不在高，有仙則名；水不在深，有龍則靈」嗎？遂昌縣從古以來，什麼都沒有，卻來了個湯顯祖當縣令，可能還在此構思了《牡丹亭》，這一下有文章可做了。遂昌幾任縣領導都以打造「湯公縣」為當務之急，對我們這些研究湯顯祖的專家頂禮有加，完整保存了一處古色古香的明代大宅院作湯公紀念館，舉辦湯公文化節，出產湯公酒，興建湯公紀念公園。前幾年還特別邀請了莎士比亞故鄉斯特拉特福（Stratford upon Avon）的鎮長與議員來參觀，并簽署了合作意向書，共同紀念湯顯祖與莎士比亞，讓湯公劇作在英國演出，莎士比亞來浙江遂昌落戶。

我曾經問過江西的文化領導，你們為什麼不宣傳與紀念湯顯祖呢？他不是你們江西臨川人嗎？回答是，我們江西臨川有很多名人，有王安石與曾鞏，湯顯祖還排不上。

（2015 年 9 月 17 日）

神交湯顯祖

2016 年元旦一過，我就得趕到上海，去參加紀念湯顯祖逝世四百周年的學術研討會，同時還有一本我的新書《湯顯祖：戲夢人生與文化求索》出版，配合新版的《湯

顯祖全集》問世，舉行隆重的發布儀式。這兩個月還收到好些邀請，都要在 2016 年紀念湯顯祖，有的在他家鄉江西撫州臨川，有的在他遭貶當縣令的浙江遂昌，有的在北京，有的在南京，有的在蘇州，有的在巴黎，有的在莎士比亞的故鄉，怎麼回事？為什麼全世界都如此大張旗鼓，擺出全副鑾儀的架勢，把湯顯祖供奉到文化神壇上呢？

湯顯祖生於 1550 年，逝世於 1616 年，與莎士比亞及塞萬提斯雖然沒能同年生，卻在同年死。因此，中外學者及關心文化的知識人與藝術家，這幾年早已未雨綢繆，特別關注 2016 年是湯翁、莎翁及塞翁四百周年忌辰，要在全球範圍擴大紀念，彰顯四百多年前東西文壇劇壇的偉人，因緣際會，展示了他們玲瓏別透的心靈，通過生花妙筆，刻畫了人生百態，也為人類文學創作增添了光輝的篇章。不久前國家領導人到英國進行國事訪問，不也提出湯翁與莎翁是中英兩大文化巨星，兩國應當攜手合作、共同紀念 2016 年的文化盛事嗎？

我開始研究湯顯祖，是在 1974 年，買到當時重印出版的《湯顯祖詩文集》（徐朔方箋校）及《湯顯祖戲曲集》（錢南揚編校）共四冊仔細研讀之後，覺得湯顯祖不但是詞章大家，是戲劇奇才，更是風骨錚錚的人物。他青年時期孤傲脫俗，拒絕了張居正的籠絡，不容於爾虞我詐的官場。在歷經仕途的挫折與打擊之後，並未消沉遁世，而能另闢蹊徑，在文學戲劇方面打開局面，為中國文化審美

追求的境界，開闢了一片生機勃勃的新天地。我中學時接觸晚明文學，是因為周作人揄揚晚明小品的影響，讀了公安派文學，感到一種清麗灑脫的神韻，掙脫文以載道的習氣。讀了湯顯祖，才發現天外有天，人上有人，比起公安三袁，又高了一個層次。

於是決定，以湯顯祖配合李贄，作為我研究明代嘉靖萬曆年間社會思想文化轉型的範例，從世界史的宏觀角度，探討早期全球化的雛形，究竟在什麼程度上影響了中國文化與藝術思維的開放與創新。1995 年我出版了《湯顯祖與晚明文化》，主旨不在研究戲曲，而在於湯顯祖的文化意識與創作追求，到底如何在傳統審美思維的脈絡中脫穎而出，呈現了晚明文化的新取向。我想知道，戲劇作為一種舞台演出藝術，為何受到湯顯祖的青睞，又如何通過他的創作想像，完成他個人生命意義的追求？他生活的時代精神與他追求的理想，與中國其他時期經歷跌宕坎坷的文學大家，如屈原、陶淵明、杜甫、蘇東坡等，有什麼不同，反映了什麼樣的歷史文化進程？一研究，就是四十多年，朝夕相處，成了摯交。

真沒想到，湯顯祖研究，這幾年成了顯學，而且伴隨着中國的大國崛起，隨着崑曲復興，成為中國文化復興的歷史典範。風水輪轉，四百年河東，四百年河西，倒是我始料未及的。二十世紀以來，資本主義在現代工業社會的發展，通過科技進步的機械複製，使得舞台表演與影視傳

播壓倒了過去閱讀經典的習慣，成了人眾文藝的主流。湯顯祖的戲曲著作，通過青春版《牡丹亭》精心製作與推廣，以及各種演出版本的演繹，再經由影視技術的擴散，在全世界的舞台與網頁視頻上大放異彩，儼然成為「世界非物質文化遺產傑作」的中國範例。

我與湯顯祖神交四十多年，只能奉獻出一本新作，當作紀念他老人家逝世四百周年的獻禮，實在汗顏不已。

（2015 年 12 月 14 日）

湯顯祖與莎士比亞
—— 東西文化的歷史錯位

　　今天我演講的主題是「湯顯祖與莎士比亞 —— 東西文化的歷史錯位」。我會就歷史文化傳統的角度，重點講一下這個「錯位」是什麼意思。關鍵是，東西文化各自有其源遠流長的傳承，有其相對獨立演變的時間段，有其信仰的不同，有其人間處境與人世關懷的差異。文人與藝術家生活在相對獨立的文化環境，在不同的歷史階段因其獨特的藝術感知，會探索自己熟知的人類處境，而凝聚出璀璨的藝術結晶。

(一)

　　一般而言，在特定的歷史環節上，不同文化傳統會誘使心靈敏感的藝術家，專注生於斯、長於斯的獨特文化面向，發展出別開生面的藝術形式，思考他們關心的人類處境，企圖通過思想意識的藝術虛構，凸顯人生面臨的悲歡離合，叩問生命的實存意義，進而追求與創作出理想的昇華或幻滅，在精神領域上為自己的文化傳統，提出突破心靈困境的藝術方案。然而，人類的處境，在不同文化傳統中，也有類似的悲歡離合，沉浸於愛情的甜蜜與死亡的

悲憫，也曾同樣發出今古滄桑的感懷。歷史文化的發展是繽紛複雜的，也充滿了偶然性的變數，因此，不同文化傳統的獨特展現，在特定的歷史節點有時居然若合符節，甚至因為類似的外鑠因素，而產生「歷史錯位」，使得本來是南轅北轍的藝術心靈，在同一個時間平台上，關懷相似的人生處境，讓我們在回顧歷史時，產生「人同此心，心同此理」的感覺，從而加深普遍人性的藝術幻覺。今天我跟大家討論的湯顯祖（1550-1616）與莎士比亞（1564-1616），生活在十六世紀末、十七世紀初，逝世在同一年，就可以探討文化藝術歷史錯位的議題。

因為大家對湯顯祖比較熟悉，知道他是晚明的大劇作家，也比較了解晚明文化思想與文學藝術的發展，所以我會多講一些關於莎士比亞的材料，講講莎士比亞的生平，以及英國伊麗莎白時代的歷史文化氛圍，有什麼可以和湯顯祖類比。最重要的是，我們比較湯顯祖與莎士比亞，到底想要比較什麼？一般學者首先會想到，比較他們文學作品，比較已經成為文學經典的「文本」，特別是可以在舞台上演出的劇本，設置一個客觀的標準，比較他們的文學成就，甚至比出孰優孰劣。有人以為，他們的劇本是客觀存在的藝術文本，已經獨立存在，不再受到寫作者的控制，可以由我們從文學批評的標準來做出評價。其實，這樣的想法問題很多，且不說什麼是文學批評的標準，是作者的寫作意圖，是解構主義的批判觀點，是歷史主義探

討作者與時代風氣的關係，是涉及女性觀、種族觀、階級觀、宗教觀的認知盲點，還是只注意文字結構與意象修辭的排列組合？何況，湯顯祖與莎士比亞的劇本是要在舞台上演出的，其藝術成就不能排除表演藝術的因素，不能忽視歷代演出的藝術傳承。特別是湯顯祖的戲曲作品，涉及音樂唱腔以及載歌載舞的表演身段，與莎劇舞台呈演的方式相距甚遠，你怎麼比？

　　比來比去，不啻在比較橘子與蘋果的優劣，除了在眾聲喧嘩中比誰的聲音大，你若說不清比較的立足點，是比不出什麼名堂的。湯顯祖與莎士比亞生活在同一個時代，都是十六世紀末到十七世紀初，死在同一年，這是一個巧合，是歷史錯位的偶然性。他們生活的中國與英國，在文化藝術傳統上大體是隔絕的，基本老死不相往來，雖非「蕭條異代不同時」，卻是「蕭條同代在異地」。對我們做比較研究而言，探討他們的藝術成就，「悵望千秋一灑淚」，最輕易的方式，是超越時空的形而上感懷，抽離具體的人生體驗，侈言文學藝術無國界、無時空隔絕，一切都以人類普世化藝術追求的標準來定位，來評判高下優劣。這種充滿優越感的普世化標準，基本上排斥了不同地域文明發展演化的意義。普世化標準的絕對化，不顧及人類文明的時空性，其實是無限誇大了研究者與評論家的當前性與在地性，昧於自身認知的局限，以主觀能動替代客觀存在，可以把新石器時代文明肇始與二十一世紀全球化

文明認知混作一談，放在同一桿秤上衡量，完全不管各地文明發展的相對獨立性，摒棄了文明認知與藝術審美的多元標準。

比較湯顯祖與莎士比亞，我們想要知道什麼？又是在怎樣的歷史框架下做這個比較呢？假如主觀化了的普世框架不靈，採取多元文化標準，我們會得出什麼樣的結論？會不會眾說紛紜，公說公有理、婆說婆有理，出現「雞同鴨講」的現象？我想，只要能夠清楚分辨雞是雞、鴨是鴨，橘子是橘子、蘋果是蘋果，各溯其源，各識其流，各安其位，比較不同文化的藝術產品，是能提升我們的審美認知的。假如我們都肯定湯顯祖是中國文化傳統的白眉，是文學與戲劇的偉大作家，而莎士比亞則是英國文化傳統的中流砥柱，他的劇作代表了西方文學與演藝的頂峰，為什麼要以單一標準比出優劣高下，而不是在對比之中展示東西文化藝術探索的不同面向呢？

2016 年是湯顯祖、莎士比亞、塞萬提斯逝世四百年，值得全世界愛好文學藝術的人頂禮膜拜，紀念他們為人類文明作出的貢獻。他們在同一年逝世，當然只是個巧合，不可能是上帝為了展示文學藝術的普世意義，召回三個蕭條異地的文曲星。那麼，這個巧合，是否也有特殊的歷史意義呢？這個四百年，對我們的文明認知有什麼影響，如何塑造了我們對他們藝術成就的理解，又如何逐漸認識他們成就的偉大貢獻呢？

我們暫且撇開塞萬提斯（十分抱歉！），只就今天的主題湯顯祖和莎士比亞來談他們的藝術成就與文化貢獻，也同時審視我們在四百年間，是如何逐漸認識他們的偉大成就，把他們推上了頂禮膜拜的神壇。我們不要忘了，在四百年前，湯顯祖與莎士比亞還在世的時候，雖然人們讚揚他們的作品，欣賞他們劇本的演出，但卻不認為他們有什麼偉大之處，不會想到四百年後他們居然成了享譽全世界的文化巨人。他們逝世一個世紀之後，湯顯祖雖然名列官方正史《明史》，卻只提到他曾參與政治鬥爭，關於文學藝術的成就只有這麼幾個字：「少善屬文，有時名。」連他寫的《牡丹亭》劇本、創作「臨川四夢」都不提。至於莎士比亞，更是不配與英國的貴族名流並列，整個十七世紀，連一篇正兒八經的傳記都沒有，以至於到了今天還會有些莫名其妙的學者，質疑莎士比亞到底是誰。

（二）

要了解湯顯祖與莎士比亞的偉大，首先，就必須要回到他們生活的時代與那個時代的歷史意義。他們所處的時代，分別是中國的晚明時期與英國的伊麗莎白時代，都是歷史大轉折的變動時期，政治環境波動反覆，經濟發展活躍繁榮，社會出現地域性的階級衝突，在文化藝術方面則發展出獨特的審美追求與境界。他們對人類文明的貢獻，就像游泳健兒在時代洪流的急湍險灘之間，展現了美妙的

泳姿，超越了時代潮流翻騰滅頂的危險，抵達藝術世界的江渚，回顧巨浪滔天，多少人挾泥沙以俱下。湯公與莎翁都是文學巨匠，文學創作的想像能力超乎當時的一般作者，以文字追求藝境，構架出想像的世界，以超強的感性、飛翔的想像、無所羈絆的藝術觸角，探索人性的幽微，摸索人生的複雜意義和無所逃於天地之間的處境。他們的作品，展現了時代的前瞻性，在十六世紀末十七世紀初大變動的環境下，思考人生在世的意義。假如每個人的存在都面臨生老病死，生年不滿百，常懷千歲憂，世事到頭皆成虛幻，生命的意義何在？湯顯祖與莎士比亞的偉大處，就在於通過戲劇這種藝術形式，以具體的人生角色，虛構出特定歷史文化背景的俗世實情，表達「人生大舞台，劇場小世界」，提供超越他們時代的思想內容與審美觀照。

先說他們所處的歷史背景。從四百年後的今天回顧，我們無法不從全球史的視角來思考，湯公與莎翁生活的世界，是一個充滿了變數、肇始新時代的世界。從歷史學時代分類的角度而言，當時屬早近代（Early Modern），我稱之為早期全球化雛形時代。歐洲人發現新大陸、新航路，前往美洲拓展，打開了歐亞的海上直接通路。那個時候，歐洲與中國有了直接的聯繫。葡萄牙人從印度洋一路來到東方，西班牙人由新大陸來到菲律賓馬尼拉，將太平洋和大西洋貫穿了起來，出現全球一體的世界格局。

中國盛產的絲綢、瓷、茶連接起早期的一帶一路，顛覆了整個世界經濟、文化的秩序，但發現美洲本身其實也很重要。我們應該知道，像法蘭克《白銀資本》（1998 年出版，中文版 2008 年出版）這樣的書，其實早在 1930 年代，西方經濟史家就已經開始研究美洲白銀對歐洲金融和經濟的衝擊，William Lytle Schurz 在 1939 年出版的 *The Manila Galleon*，明確陳述了西班牙大帆船跨越太平洋，通過控制馬尼拉，對東亞經濟帶來了白銀衝擊。50 年代開始 Huguette and Pierre Chaunu 出版的九卷本 *Séville et l'Atlantique (1504-1650)*，更是事無鉅細地記錄了美洲白銀，如何通過西班牙的塞維爾，影響了整個歐洲的經濟生活。這些過去的重大學術著作，只是沒有放到全球史這樣的一個框架裏，在宏觀歷史的視野中，細節討論美洲白銀的出現，是如何衝擊了整個歐洲舊大陸的經濟結構，又是如何波及亞洲、開啟了環球地緣經濟的新局面。到了二十世紀末，大家才清楚認識到，原來美洲白銀的影響是全球性的。中國一直是一個產銀很少的國家，早期從日本進口，後來美洲白銀大量經馬尼拉流入中國，造就了晚明東南沿海一帶商品經濟的發達，刺激了社會生活的繁榮，構成了沿着大運河和長江流域的消費意識與精緻文化網絡，出現草根型的商品經濟變化，滋生思想文化探索的環境與氛圍。

在十五世紀的文化意識領域，中國出現了陽明學的內

向探索，在追求聖賢之道的過程中，擺脫官方程朱理學的意識限制，打破了個人思想的樊籬，引發繽紛多樣的思想潮流。陽明學的泰州學派及民間盛行的三教合一風氣，就培育了李贄與湯顯祖這類不同流俗的知識人，激發他們肯定主體認知、進行超越性的文化與藝術探索。就歐洲而言，文藝復興的影響是鋪天蓋地的，不但逐步脫離宗教的桎梏、從封閉性的單一信仰走向多元的客觀世界，也在挑戰上帝權威、質疑教會思想霸權之後，使得人們掌握自我解釋知識的權力、形成多元認知的現象。

發展到十六世紀中期以後，中國農業大帝國的權力結構基本未變，可是歐洲變了，歐洲開始了商業革命與工業革命，展開了掠奪性的經濟與殖民擴張。因此十六世紀末十七世紀初，是整個東西方實力易位的開始。中國出現的情況的是：清軍入關，滿人統治漢人，堅定維持農耕大帝國的架構，到乾隆時期中國的 GDP 都是世界第一。而歐洲的現代化進程正在起步。一到十九世紀，整個世界都改變了。我們回顧這四百年來的歷史，會發現晚明的歷史意義，在於它是一個文化、思想開放探索的時代，卻因清朝專制嚴控而早夭。然而，回到晚明當時，就必須認識，晚明中國與伊麗莎白時期的英國，有類似之處。晚明時期的中國商品經濟發達、社會生活繁榮（以江南為中心，沿長江及大運河十字軸線輻射擴散），伊麗莎白時期的英國商品經濟發達、社會生活繁榮（以倫敦為中心，向周邊擴

散）。晚明時的陽明學派強調個人良知、肯定主體（多元認知）；歐洲的文藝復興強調客觀認知，宗教改革強調主體信仰的選擇（多元），都為文化人與藝術家提供了開放的想像空間。

當時中國的戲曲發展迅速，內容呈現人生的多樣化、形式雅俗共賞。南戲自明代中期，因社會經濟的繁榮，在各地廣為流傳，得到充分發展，各種聲腔興盛紛紜，有弋陽腔、餘姚腔、海鹽腔、崑腔，以及各種配合地方腔調的演藝，而最有藝術探索價值的是海鹽腔和崑腔。嘉靖萬曆年間，海鹽腔盛行，此後是崑腔。各種唱腔，加之各種角色，就能表達不同人的不同思想脈絡和情感，因此，戲曲內容呈現人生處境，表演形式多樣化，反映了社會繁榮與思想控制的鬆綁。文人作家大量湧現，明清傳奇劇本有兩三千種，而湯顯祖就是最出色的作者。

西歐的演劇情況也經歷的類似的過程，在伊麗莎白一世時期，原來流行的宗教教化劇或奇跡劇、道德劇，紛紛讓位於世俗的人文劇。莎士比亞那個時代，倫敦建起了許多公共劇場，社會不同階層的人都可以觀賞戲劇作為娛樂，同時湧現了一大批寫作劇本的高手，比如極負盛名的馬洛以及出身牛津、劍橋的文人，最重要的卻是投身演藝事業的莎士比亞。當時的英國社會有基督教的新舊之爭，又趕上殖民熱潮的經濟拓展，文化藝術受到國勢崛起與新舊觀念紛爭的影響，出現思想意識開放的刺激，爆發文

化藝術的探新能量，開始討論起了人生際遇與生命意義。當時歷史劇雲湧，其實這些舞台上演出的歷史劇都是「戲說」，即使不是意在諷喻，也是反映當下社會的歷史闡釋，探討人性在具體歷史環境中的困境與解脫。這種充滿新思維的歷史劇，展示了歷史人物的多重複雜性格，更通過不同階層的角色，顛覆了宗教劇的一元教化思維，讓不同性格、不同階級利益的角色展現繁複紛雜的人生態度與追求。在這個意義上，莎士比亞的劇作為思想多元提供了最精彩的表現，在舞台上呈現了有血有肉的人物，展示了豐滿的人文精神，為文藝復興的理念做出無可磨滅的偉大貢獻。

（三）

歷代討論湯顯祖「臨川四夢」，經常糾纏在「案頭之書 vs. 筵上之曲」的議題上，有些批評指出，湯顯祖的劇作是戲劇文學，與舞台戲曲演出（特別是崑曲演出）有齟齬之處。其實，這不是真正的問題，問題出在「崇詞派」與「尚律派」的文人無聊意氣之爭。從劇本到演出，一定要經過調整，才能在舞台上大放光芒。沒有好劇本，怎麼調整發揮也難臻藝術的境界。四百年下來，我們可以看到，沈璟的劇作，所謂尚律派的標兵，除了在戲劇史上留下爭論的痕跡，早已頹喪到一絲光芒都沒有了。不過，這場爭論，也顯示了湯顯祖最注重的是劇本的「意趣神

色」，是傳統文人對文學性的尊崇。他是劇作家，更是傳統的詩文大家，雖然着眼於演劇的技藝，但與大多數寫作傳奇的文人學士一樣，本身不是演員，不是從事具體舞台演出的工作者。湯顯祖成為大劇作家，與他處的時代有關，正值中國南戲出現雅化的傾向，文人雅士競寫配合雅調（海鹽腔與崑山腔）的戲曲，向典雅的詩詞歌賦傳統靠攏，使得崑曲風靡全國，雅調獨領風騷。由俗入雅的傾向，使得文人劇作家得以探索人生際遇與生命意義。在這個方面，湯顯祖是最傑出的。

歐洲的戲劇，一直到伊麗莎白時代，主流劇本寫作還是按照「三一律」的時空限制，形式的規矩束縛了廣闊的跳躍式時空場景變化。莎士比亞的不羈想像，打破了「三一律」的牢籠。在歐洲文藝復興的氛圍中，莎士比亞與明清的文人劇作家完全不同，他的身份是個演員與舞台工作者，具有編導演三位一體的性格。Stanley Wells 在 *Shakespeare: For All Time* 書中說到「他首先是個劇界中人，寫戲是為了演出，而非供人閱讀。」《牛津版莎士比亞全集》（1988）編者按語也指出「莎士比亞寫下的是台詞，那是寫給觀眾聽的，而不是供人閱讀的。」當然，過去也有不同的意見，如 Samuel Taylor Coleridge、William Hazlitt、Charles Lamb 這些文學大家的看法就不同，認為莎士比亞劇作是文學經典，許多戲詞需要沉下心來閱讀才能體會其中蘊意。而演出只是看熱鬧，不是看門道。

約翰生博士在《莎士比亞戲劇集‧序言》（1765）中說：

> 莎士比亞的戲劇，從嚴格的和文學批評的意義上說，既非是悲劇，又非喜劇，而是某種自成一格的作品，展示了人間的真實狀況，其中有善也有惡，有歡樂也有悲辛，就其比例以及糅合的無數種形式而論，真是變化無窮。他的劇本還表現了世事的軌跡：一個人之所失乃是另一人之所得；尋歡作樂的人迫不及待酗酒去的同時，弔喪客卻正在埋葬亡友；某甲的惡毒詭計有時會被某乙鬧着玩的把戲所挫敗；多少禍福得失都會在偶然之中得以實現或防止。（陸谷孫譯文）

湯顯祖與莎士比亞出身不同，人生追求不同，對文章不朽的看法不同：莎士比亞是職業藝人，在劇團演戲並寫戲，他在生前從未安排出版自己劇作，只視自己的作品為演劇的底本，寫作是為了謀生。湯顯祖不同，對自己的作品視若珍璧，「一字不能易」，他強調文章的「意趣神色」，強調文學作品的境界。

這兩個人的生平對比其實挺有趣的。湯顯祖出身於書香門第，家裏世代都很有錢，雖有功名，但不是太高，是秀才。到了湯顯祖，他21歲中舉，承襲了士大夫家庭的

君子傳統，師從陽明學派分支泰州學派羅汝芳大師，深受其「修齊治平」思想的影響，但最後，厭倦仕途而歸隱寫作，留下不朽的「臨川四夢」。而莎士比亞出身於中下層，家裏是做皮毛生意的，父親靠給貴族做手套發家。莎士比亞在倫敦參加劇團，演戲編劇，事業有成，還花錢給父親買了一個族徽頭銜，努力攀升到「鄉紳階層」，是職業劇作家。他一生寫了 37+2 部戲，成為全世界公認的大文豪。儘管有着不同的文學藝術傳統、不同的歷史文化體驗，但是兩人卻具有相同天才的文學藝術想像和人生處境關懷。換句話說，他們兩個人的社會身份很不同。湯顯祖屬上層精英階級，想要延續的是傳統的士大夫精神；而莎士比亞屬新興的中下階層，靠寫作和演藝為生。

他們兩位都著作等身。我們往往說莎士比亞的著作要比湯顯祖多，這是對的，湯顯祖只有四部完全的劇本，但湯顯祖其實不完全是劇作家，他還是大詩人，是以詩、文、賦文學在精英階層的文學傳統中成名的。湯顯祖的賦寫得特別的好，研究湯顯祖的話，可以研究一下他寫的賦。對於他的詩，研究得也很少，大家研究《牡丹亭》則比較多。

（四）

我強調「歷史錯位」是什麼意思？主要是說，他們生活在地球上的同一個歷史時代，卻繼承着不同的文學與演

藝傳統。中國文學源遠流長，有着清晰的脈絡。英國文學也有其獨特的脈絡，主要是從希臘羅馬這一路下來，當然還包括《聖經》的傳統。經過文藝復興的重新省思，西方文化傳統掙脫了教會的鉗制，全部打散後重新組合，於是英國開始了現代的白話文學。湯顯祖與莎士比亞都生活在體制鬆綁的時代，雖然文化傳統各不相同，影響了作家的遣詞用字、思維脈絡和想像空間。但是，他們都有超凡的文字想像能力，在思維方式、文字意象、對人生處境的體會上非常接近，描寫愛情、刻畫生命面臨的選擇，都栩栩如生。這就是成就偉大作品的關鍵。過去通行的劇作，套用傳統程式，千篇一律，對人生處境沒有深刻的關懷與思考。其實每個時代的人，在一生中都會面臨很多重大選擇而不自覺，有幸有不幸，有人感恩天賜，有人悔恨終身，在這兩位文豪的筆下都探索得鞭辟入裏。他們身後的世界，因經濟社會的轉型，產生了現代殖民擴張與工業化的進程，也造成東西方經濟政治勢力的易位。回顧四百年前創作的環境，由於文化傳統不同，思想脈絡不同，作品也展現不同的內容關注。但是，他們卻有相同的人類文化求索，這一點，是需要強調的。歷史錯位讓我們看到西方文化霸權的興起，展示了莎士比亞在全世界的長遠影響，一直到當前的二十一世紀，遠遠超過湯顯祖。再過四百年呢？這我們就不知道了，因為涉及以後的文化興衰，很難說。

莎劇的演出傳統，基本上變動不大，但也經過各類刪減改編，到了二十世紀初，特別是經過 Harley Granville-Barker 的研究與演繹，才基本定型，在尊重原作的基礎上，建立莎劇演出的模式。艾略特曾經指出，Harley Granville-Barker 的四大冊 *Prefaces To Shakespeare*，開創了莎劇演藝的嶄新局面，其功厥偉。有了電影以後，莎劇也一直是保留劇目，改頭換面演出，持續莎士比亞的影響。有聲電影開始，莎劇就一部一部地接連着演，不但助長西方的文化優越感，也在東方造成類似的影響。著名莎劇演員勞倫斯‧奧利弗（Lawrence Olivier）在 1948 主演的《王子復仇記》（*Hamlet*），過了七十年，依然在中國膾炙人口，其後還有各種演出版本，不斷製造與鞏固莎劇獨佔鰲頭的文化地位。1998 年好萊塢推出影片 *Shakespeare in Love*（《莎翁情史》），糅雜了伊麗莎白時代演劇情況與莎士比亞生平，基本上是「戲說」《羅密歐與朱麗葉》的創作背景，屬杜撰的歷史劇，但是有莎劇專家 Stephen Greenblatt 參與製作，讓熱鬧情節呈現的生活細節基本上符合歷史實況。劇中飾演伊麗莎白女王的 Judi Dench，是大家熟悉的演員，在後期 007 系列中飾演英國女情報頭子，但是她主要是個著名的莎劇演員，而且因為塑造莎劇角色出眾，獲頒英國爵位。她在 1960 年的《羅密歐與朱麗葉》影片中飾演朱麗葉，深獲好評。

　　說到戲劇的思想性問題，湯顯祖與莎士比亞的劇作，

歷經四百年而不過時，還受到現代讀者與觀眾的謳歌，證明其中有不可磨滅的前瞻意義。湯顯祖在《牡丹亭‧標目》中寫道「世間只有情難訴」、「但是相思莫相負，牡丹亭上三生路」，就是他對「至情」的闡釋。《牡丹亭》整齣劇的故事展現，讚揚生生死死的至情追求，在他的〈題詞〉中就說：「如麗娘者，乃可謂之有情人耳。情不知所起，一往而深。生者可以死，死可以生。生而不可與死，死而不可復生者，皆非情之至也。夢中之情，何必非真，天下豈少夢中之人耶？」在杜麗娘的夢中出現了她理想的情人、理想的伴侶、理想的婚姻，所以她為自己的幸福而追求，生生死死，不改其志。其思想性一如陽明學派講的「致良知」，追求主體認知的美好境界與世間至情。追求的是理想、光輝的未來，帶有強調個人自我的叛逆性，與當時一般的才子佳人劇極為不同。在程朱理學盛行的時代，這齣劇的哲學性、思想性很強，甚至還有文化意識的顛覆性。與莎士比亞《羅密歐與朱麗葉》相比，我們看到了類似的情節，在莎翁生花妙筆之下，世家無法解脫的世代冤仇，因為戀人追求至愛的殉情，而捐棄前嫌，改變了歷來墨守的傳統。配合莎士比亞在其他劇作中展現的理性寬恕與多元心態，我總覺得這齣殉情戲帶有強烈的思想性，顛覆了家族鉗制個人情感傾向的專制，反映了文藝復興以來肯定自我本體的寬容多樣。

再來看看文字修辭的巧妙，湯顯祖和莎士比亞可謂旗

鼓相當。他們都會借鑒別人的故事與文字，但不是隨便抄襲，而是點鐵成金，進行了修改與提升。莎士比亞的所有劇情，大都能找到傳說或歷史小說的原型。但他寫出來的東西，確實就是比原來的文章更好，湯顯祖也是。他的《牡丹亭》就是借鑒了《杜麗娘慕色還魂》話本，《紫釵記》則借鑒的是《霍小玉傳》。但是由於湯公與莎翁表達人情關懷的廣度和探索人性的立足點的深刻，高瞻遠矚，因而達到的意境就有所超越。即使是襲自前人的支字片詞，但凡是涉及情景需要表現得更為深刻，一定都做出極其巧妙的變動。比如沉魚落雁、閉月羞花、良辰美景、賞心樂事這樣的成語，湯顯祖在《牡丹亭．驚夢》中就成了「不隄防沉魚落雁鳥驚喧，則怕的羞花閉月花愁顫」「良辰美景奈何天，賞心樂事誰家院。」這些改動之後的文辭，充滿了杳渺婉轉的情思，再也不是浮濫的老生常談，勾起了讀者與觀眾的文學想像及參與感。莎士比亞的《羅密歐與朱麗葉》也是這樣，在陽台會情節中，羅密歐展露他內心的愛戀，一見鍾情，形容朱麗葉一雙明媚的眼睛：「Two of the fairest stars in all the heaven/Having some business, do entreat her eyes/To twinkle in their spheres till they return.」（朱生豪中譯：天上兩顆最燦爛的星，因為有事他去，請求她的眼睛替代它們在空中閃耀。）又比如，他在《威尼斯商人》寫猶太人夏洛克的邪惡，通過契約的法律約束，要割下威尼斯商人的一磅肉，殘忍而血腥。

第三幕中有一段細節鋪墊，讓夏洛克迸發出他積怨已久的憤恨：「I am a Jew. Hath not a Jew eyes? Hath not a Jew hands, organs, dimensions, senses, affections, passions? Fed with the same food, hurt with the same weapons, subject to the same diseases, healed by the same means, warmed and cooled by the same winter and summer as a Christian is? … If you poison us, do we not die? And if you wrong us, shall we not revenge?」（朱生豪中譯：我是一個猶太人。難道猶太人沒有眼睛嗎？難道猶太人沒有五官四肢、沒有知覺、沒有感情、沒有血氣嗎？他不是吃着同樣的食物，同樣的武器可以傷害他，同樣的醫藥可以療治他，冬天同樣會冷，夏天同樣會熱，就像一個基督徒一樣嗎？……你們要是用毒藥謀害我們，我們不是也會死的嗎？那麼要是你們欺侮了我們，我們難道不會復仇嗎？）對比原文，可以發現原文雷霆萬鈞，而譯文是多麼拖泥帶水。莎士比亞寫夏洛克，本來是刻畫刻薄的猶太人，但也同時也通過文字細節的魔鬼，描述了猶太人受盡欺侮的痛苦。十九世紀猶太裔的德國詩人海涅看《威尼斯商人》一劇，當夏洛克說到「我們猶太人也是人，也有眼睛也有手腳，有血有肉，卻遭受壓迫與侮辱」時，不禁淚如雨下。這就是文字藝術的力量。

（五）

除了這些大家耳熟能詳的莎翁作品，我還想提一部談論愛情的喜劇《愛的徒勞》，一個簡單的愛情小故事。聲稱不近女色的國王和他的臣子去清修院靜修，見到漂亮的法國公主和女隨後陷入愛河，把之前定下的清規戒律全都忘記了。

初看這部劇，你可能覺得它是一部單純的宮廷喜劇，諷刺這些皇宮貴族心口不一，但若你細細揣摩整個情節，其實這齣戲探討的是關於愛情的理論與實際。無論是平民百姓還是皇親國戚，從下到上，沒有人不被愛籠罩、受愛煩惱、受愛困擾、神魂顛倒。一個人即使位高權重，如果想抗拒愛的魔力，都是徒勞。在劇情的時代背景下，明確表達對愛情的嚮往，也是對禁欲主義的諷刺。劇中有一個角色叫俾隆，本來是劇中最玩世不恭的人，世間感情在他看來不屑一顧，但他遇到真愛以後，卻用情最深。他陷入愛河之後，茶不思飯不想，寢食難安，卻也感受着迷離失落的刺激快感：「戀愛是充滿了各種失態的怪癖的，因此它才使我們表現出荒謬的舉止，像孩子一般無賴、淘氣而自大；它是產生在眼睛裏的，因此它像眼睛一般充滿了無數迷離惆悵變幻多端的形象，正像眼珠的轉動反映着它關照的事事物物一樣。」

兩位大師筆下的小人物，也描繪得活靈活現。比如《愛的徒勞》裏的學究亞馬多，呈現得十分巧妙，主要是

通過他的遣詞用字，時不時得顯擺自己的似通非通的拉丁文，就像《牡丹亭》裏的陳最良，總是引經據典說些無關緊要的日常話。亞馬多墜入愛河，奮力抵擋愛情的引誘，說「愛情是一個魔鬼」，接着卻說：「可所羅門也曾被它迷惑，他是個聰明無比的人。」這展示了他心裏湧現了無限波瀾，抬出智慧之王所羅門，其實就是說：這些聰明的人都沒辦法逃脫愛的牢籠，我若不幸陷入愛河，似乎也情有可原。

正是這些丑角的登場，展示社會的三教九流，反映了紛雜繁複的人生實況，使得湯顯祖與莎士比亞的戲劇更生動、更跌宕，也更可愛。我們雖然莫名其妙接受了西方戲劇的分類，武斷劃分這是喜劇、那是悲劇，但不能忘了，戲劇終究如約翰生博士所說，是生活的再現、反思和昇華。一齣戲有了丑角的插科打諢，不管是喜劇還是悲劇，或是專家也說不清楚的悲喜劇、寓言劇、象徵劇、超越劇，就切切實實接上了地氣，以反諷的手法，呈現了真實生活荒誕的形形色色，不僅觀眾的心情有了調節的餘地，整個情節也更生動。類似的小人物，如《李爾王》的弄人、《暴風雨》中的卡利班（Caliban）。《牡丹亭》裏則有學究陳最良、石道姑、癩頭龜，《邯鄲記》裏面有崖州司戶，不一而足。《牡丹亭》裏的石道姑，顛倒了《千字文》的字序，以此敘述自己生平遭遇，把枯燥無聊的識字課本，解構成低俗色情的胡鬧，調笑諷刺傳統蒙學教育，讓

人啼笑皆非。《千字文》是中國傳統社會再熟悉不過的識字課本，所有人可以朗朗上口、倒背如流，在湯顯祖筆下居然出現床第春宮圖景，甚至屎尿俱下。我們失笑之餘，還可以想像當時觀劇的衛道人士的反應，他們是視之為滑稽的鄉語村言，還是突破道德底線、大逆不道的讕言呢？

湯公和莎翁對人世的觀察，有一種超越時代的特殊眼光，充滿了穿透世俗迷霧的智慧。他們描繪人類生老病死，一定會經過幾個階段，說得天經地義、日用平常。莎翁在《皆大歡喜》裏指出，世界就是一個巨大的舞台，我們每個人都在表演。人的一生，總要經過七個人生階段：從清晨般朝氣蓬勃的嬰兒、怨天尤人的小學生慢慢長大成為社會人，成為歎息連連的情人、魯莽但滿懷激情的士兵，再長大一些，身材發福，身份也變成法官，還不時說出一些至理名言。最後，我們變成了消瘦的傻老頭，漸漸地，沒了牙齒眼力，沒了口味，塵世萬物逐漸遠去。湯顯祖的《紫簫記》裏，有一段借四空禪師之口談論人生的片段：人生十歲童稚時期，終日戲耍；二十歲衣着光鮮；三十歲一心奔波慕功名，四十歲終於功成名就；等到了五六十歲，開始享受身份地位帶來的錦衣玉食；七八十歲，容顏漸衰、心智漸微；直至最後老來混沌糊塗，死滅歸於大化。

這種戲詞的巧合，反映兩大文豪的敏銳心靈對人生的觀察有着驚人的相似。但說到底，不如說是人生的真諦是

一致的，有其物理的普遍性，不受時間空間的阻隔，生命的內核和意義是相通的，只是外在的文化傳統不同，風俗習慣的包裝不一樣。

除了對人生的觀察，兩人對思維想像的飛躍翱翔，有着特殊的感受，就如劉勰在《文心雕龍·神思》說的：「文之思也，其神遠矣。故寂然凝慮，思接千載；悄焉動容，視通萬里。吟詠之間，吐納珠玉之聲；眉睫之前，捲舒風雲之色。其思理之致乎。故思理為妙，神與物遊。」也因此，對於神思想像的飛躍，對夢境超越現實的恍惚迷離，有着無限的依戀。湯顯祖的「臨川四夢」，都探討了人生如夢的現實與空幻。《紫釵記》還有個別稱叫做《鞋兒夢》，第一齣〈本傳開宗〉中就有一句「黃衣客強合鞋兒夢」；《牡丹亭》也叫《還魂夢》；《南柯記》與《邯鄲記》，都是夢。除此之外，他還寫過長詩〈夢覺篇〉，敘述了達觀和尚來書，喚醒他的春夢，點化了生命真幻。莎士比亞有《仲夏夜之夢》《暴風雨》，都專門寫了夢。其中《暴風雨》的收場詩也是莎士比亞的收筆之詩：「高興起來吧，我兒；我們的狂歡已經終止了。我們的這一些演員們，我曾經告訴過你，原是一群精靈……都將同樣消散，就像這一場幻景，連一點煙雲的影子都不曾留下。構成我們的料子也就是那夢幻的料子；我們的短暫的一生，前後都環繞在酣睡之中。」

我們拿湯公與莎翁比較，必須提醒自己，是比較中國

文化傳統與西洋文化傳統，可以對比，但不要陷入文學藝術無國界的陷阱。所謂「理一分殊」，是上升到哲學思維的普遍人性探討，經常脫離人生實際的繽紛多彩。文化傳統有普遍性，也有特殊性；有相通，也有分歧，劇場展示的人生尤然。中國的劇場是雅俗共賞，精英與市井交匯之處，但湯顯祖是偏向精英的陽春白雪，直挑古典文學的血脈；莎翁出自新興的中下層階級，文字遊走在陽春白雪與下里巴人之間，主要面向市井階層。歐洲的文藝復興，促使文學從拉丁文變成現代英文，莎士比亞的文字是現代英文的濫觴；湯顯祖繼承中國詩文傳統，曲文文字集古典文學的大成，賓白則是口語白話。通俗白話文的出現，成為主導的文字表述，跟文化發展的關係很重要。西方白話文出現是四五百年連續性的發展，從喬叟到莎士比亞，奠定了現代英文的基礎；中國的白話文發展則是斷裂性的，從晚清到五四這二十年間才突然爆發，隨政治革命成為文化主流，這就造成一系列文化傳統的繼承問題，現代中國人面臨古典詩文與戲曲經常茫然不知所措。湯顯祖文字雖美，奈何怎麼也讀不通；以白話翻譯的莎士比亞則文從字順、開卷即懂。

（六）

湯顯祖出身書香門第，祖上雖然沒有功名，卻廣有田產，藏書富贍，從小就出類拔萃，傲視群倫。他詩詞歌賦

都寫得好，而且才名遠播，連當朝首輔張居正都對他青眼有加。他三十七歲的時候，寫了生日詩，回顧了前半生，意氣風發，有澄清天下之志，卻拒絕了權相的拉攏，不願意參與政治上的勾結。從此他遠離官場的蠅營狗苟，置身政海波濤之外，後來還因批評朝廷而遭貶嶺南，成了政壇的局外人，把一腔心血化作文學追求的理想世界。莎士比亞的境況完全不同，因為當時的社會動蕩與宗教衝突，家境突然中落而輟學，幾番折騰後終於背井離鄉，到倫敦參加劇團，開始演戲、寫戲、甚至參與編導與劇團業務。他由此而富裕置產，回家買地蓋房，又在倫敦置業，還為他父親捐了鄉紳的資格，儼然靠演劇事業而興家。兩人的社會背景不同，追求的方式也不同，卻都是因為生花妙筆而流芳百世。

湯顯祖的詩文明確展示生命理念的追求，在劇中也偶爾會透露自身的人生理想。他寫《紫釵記》，在第一齣〈本傳〉就說：「點綴紅泉舊本，標題玉茗新詞。人間何處說相思？我輩鍾情如此。」要探索「情」的生命意義。他罷官回鄉，寫了首詩，表達自己脫離官場的心境：「彭澤孤舟一賦歸，高雲無盡恰低飛。燒丹縱辱金還是，抵鵲徒誇玉已非。便覺風塵隨老大，那堪煙景入清微？春深小院啼鶯午，殘夢香銷半掩扉。」頭兩句用的是陶淵明歸田園的典故，罷官回鄉，不受官場的鳥氣了。接着的兩句非常有意思，是說閉門煉丹雖然也會失敗受辱，但到頭來黃金還

在;拿一塊玉石去擲趕鴉鵲,玉石則會碎裂而浪擲。在官場上虛度光陰,哪能進入清風吹拂的文學美景?還不如回到鳥囀鶯啼的春天小院,在香銷的殘夢中續寫文學想像的世界。湯顯祖這時正回到自己家鄉臨川,續完了他的《牡丹亭》,詩中意境寫出了他撰述《牡丹亭》的寫作氛圍與追求。

莎士比亞劇作紛繁,一般是借着劇中人表達他的人生觀察,也因角色的不同,展示了紛繁的思想與見解,難以鎖定劇作者本人一貫的思想。但他的《十四行詩》第十八首,倒是明確表露了他對文學不朽的態度。詩一開頭是讚揚獻詩的對象,最後幾句說的是:「But thy eternal summer shall not fade」(你的夏天永不消逝),「Nor lose possession of that fair thou ow'st」,(你的美貌永不消失),「Nor shall death brag thou wander'st in his shade」(死亡不能誇耀說你進入他的陰影),「When in eternal lines to time thou grow'st」(你在不朽的詩句中成長),「So long as men can breathe or eyes can see, So long lives this and this gives life to thee.」(只要有人呼吸,有眼睛能看,我詩長存,讓你得永生。)莎士比亞明確表示了文字的力量,只要人類長存,文學不朽,寫入詩中的人物就會得到永生。

莎士比亞在寫《暴風雨》結尾也講世代繁衍、人生不朽,同時在劇中聯繫了新大陸的發現,出現了劇中的名言

「美麗新世界」:「O, wonder! How many goodly creatures are there here！How beauteous mankind is! O brave new world，That has such people in't!」(朱生豪中譯：神奇啊！這裏有多少好看的人！人類是多麼美麗！啊，新奇的世界，有這麼出色的人物！)《暴風雨》寫魔法島，是發現美洲新大陸給他的靈感，雖然想像是想像，想像世界不能釘死在歷史現實的柱上，但是與歷史有所關聯卻是無可否認的事實。《暴風雨》結尾出現了對新世界的憧憬，就有學者如 Steven Greenblatt 在 *Marvelous Possessions: The Wonder of the New World*（1992）一書中指出，是受了當時哥倫布等人發現新大陸的影響，寓意着新興的資本主義世界即將到來。拉丁美洲的莎士比亞研究者特別指出這一點，顯示歐洲殖民者奴役美洲原住民的情況，潛藏在英國人的下意識中，讓現代學者讀得怵目驚心。有一本很重要的著作，專寫魔法島的原住民卡利班如何被白人奴役（見 Roberto Fernández Retamar, *Caliban and Other Essays*, University of Minnesota Press, 1989），顯示新世界中有蠻荒，蠻荒之中有暴力，而暴力又被美化成美麗的風景。

文學反映時代的角度是曲折的，偉大的作品卻經常超越時代局限，在下意識的細節描寫中，透露了普遍人性的複雜與善惡交織。時代的變化與重大事件對作者的創意會有影響，不同文化傳統也在藝術創新之中出現新的轉折。值得我們特別注意的，是湯公與莎翁生活的時代很特別，

全球發生重大而長遠的動盪與變化，真正有才華的人在這個時候特別能夠趁勢而創新。Stephen Greenblatt 説，這是釋放特殊能量的時代，全世界都在變，能量迸發，特殊而有智慧的人能夠得到感召，掌握時代的脈動，感知冥漠中勃發的生氣，在創作中進行特殊的個人藝術調適，從而創造不世出的偉大傑作。天才就是天才，天才不必解釋。可是我們必須知道，湯公與莎翁所處的時代出現了巨大的歷史變化，之後的四百年，又出現了東西文化的歷史錯位。我不知道未來會如何，但是全球化的發展到了二十一世紀，歷史文化錯位的現象，是所有中國學者必須重視的，也是中華文化復興的契機：我們對莎士比亞了解很多，對湯顯祖了解的太少，只研究了《牡丹亭》。我覺得紀念湯公和莎翁逝世四百周年，對我們也是個提示，也是重新思考和詮釋的機會。

（2016 年 10 月 24 日演講，2022 年 9 月 30 日修訂）

崑曲傳承與荷馬研究

　　崑曲傳承與荷馬研究有什麼關係？一個是中國的戲曲表演傳統，另一個是古希臘史詩的研究。一個是舞台上的唱唸做打，搬演的是中國的民間故事；另一個是長篇鉅製的英雄史詩，講述的是古希臘的神話傳說。崑曲舞台上，演的是關公單刀赴會、唐明皇楊貴妃夜半私語、杜麗娘遊園驚夢、朱買臣馬前潑水；荷馬史詩則像彈詞說書，講述的是阿基琉斯的憤怒、特洛伊的戰場風雲、奧德修斯浪跡天涯、伊塔卡島殲滅眾兇。有什麼關係？看起來是八竿子打不着的。

　　當然，有些研究比較文學的專家，認為天下文章沒有不可比較的。於是，洪昇《長生殿》寫的安祿山之變，可以和《伊利亞特》的疆場鏖兵做比較；湯顯祖《牡丹亭》裏的杜麗娘花園尋夢，可以和《奧德賽》的佩涅洛佩獨守空閨做比較。橘子和蘋果比較，火星與金星比較，太平洋與地中海比較，唐朝人戴的襆頭與羅馬人穿的涼鞋比較，莎士比亞的鬍髭與李清照的眉眼比較，真是天下沒有不可比較的。我真不知道這樣的比較文學，在比什麼、較什麼，對學術有什麼貢獻？依我看來，只是混淆不同文化範疇的文學傳統與文本，一筆糊塗賬，愈比愈糊塗，倒是可

以創立一科新的學術研究領域，名曰「文學糊塗學」。

那麼，把崑曲傳承與荷馬研究拉到一起，是不是也屬「文學糊塗學」的一支呢？那倒不是，而是大有其內在相關的道理。關鍵是，崑曲表演與荷馬史詩都屬表演藝術，都有演唱傳統，都涉及「非實物文化傳承」（我實在不喜歡用「非物質文化遺產」一詞）的內在運作。相互比較，可以讓我們更清楚地認識，口傳心授的藝術傳統是如何繼承、如何薪火相傳的，又是如何讓傳承者通過傳統技藝的內化，在展現演藝傳統的表演時刻，即興發揮，使傳統程式變成光輝耀眼的藝術提升，百尺竿頭更進一步，讓演藝傳統更加豐富、更加細膩精緻、或是更加沛然磅礴。荷馬史詩的演唱傳統，顯然不是文本（文字傳統）所能完全桎梏與掌控的，這也給我們一種啟示，去思考崑曲劇本（「案頭之書」）與舞台演出傳統（「筵上之曲」）之間的辯證關係。

在學術研究上，讓荷馬研究從古籍校勘中掙脫出來，從詩歌文本的文獻研究中解放出來，把荷馬史詩放回到史詩演唱傳承的範疇，回歸到表演藝術領域，是哈佛大學三代學者的貢獻。從 1920 年代開始的 Milman Parry（1902-1935），到他的學生 Albert B. Lord（1912-1991），再到繼承這一學術傳統、仍在哈佛任教的 Gregory Nagy（1941- ），三代學者孜孜不倦的努力，才使我們超越了過去以文獻為主、白首窮經式的荷馬史詩研究。荷馬史詩原來是個演唱

傳統，只有在演唱傳承絕滅之後，文字記載才成為「退而求其次」的文化傳統。

　　人類文化傳承的載體是多元的，並非只有文獻研究。研究中國戲曲傳統也一樣，不能只是考證文本，要認清這是活在舞台上的文化傳統，是表演藝術的傳承。比荷馬史詩更可貴的是，崑曲還活着，還活在二十一世紀的舞台上。

（2008 年 10 月 30 日）

坂東玉三郎和崑曲藝術的普世價值

（一）

　　中國傳統戲曲的作者一般都是文人，拍曲填詞，以錦繡文章編出一段悲歡離合的故事。可是表演的人，往往不是來自社會上層，而是出身低賤的職業演員，經常在上層精英社會的娛樂場合演出。明清以來，「家樂」的傳統十分普遍，特別是江南士大夫家庭大多都養有家班。《紅樓夢》敘述大觀園建成，買了一批窮人家的孩子，訓練他們唱崑曲，就典型地反映了這個現象。戲曲的演出，同時又有其通俗的一面，也在大眾場合演給一般老百姓看，而有「家家收拾起，戶戶不提防」的群眾為之風靡的情況。所以說，戲曲本身從撰寫到搬演，就是上層與下層、精英文化與通俗文化的相互交匯，是一個反映多元多面的藝術形式與文化場域。清楚地了解到這一點，對於研究文化史的人來說是非常重要的。我們過去研究中國的文化史，一般都是從「子曰」「詩云」的角度，也就是從精英文化着手，所謂的「大傳統」作為歷史文化的主流，反映的是統治階級的文化意識形態。現在研究文化史，則希望了解不同階層的不同文化場域，同時又能夠整合文化整體之中的不同

場域，能夠從宏觀與微觀的各種角度，看出歷史文化發展的不同範式及其複雜的互動關係。我覺得戲曲本身，或者說戲曲演出的過程，就展現了這種理解文化多元一體性的資源，是理解文化的極佳範例，值得我們深入探討。

過去的學者總是強調中國傳統戲曲的獨特性，如何如何與西方戲劇不同，如何如何反映了中國文化獨有的精神，如何如何展示了中國人對舞台演出的慧識，是一種只有中國人或浸潤了中國文化的人才能體會的藝術。我認為這種態度是封閉的民族情緒在作祟，貶低了中國文化傳統的普世意義。中國傳統戲曲，特別是中國傳統舞台表演藝術，不只具有中國藝術的獨特性，同時也具有一種普世藝術的意義，不止是中國人看得懂、中國人喜愛，不同文化藝術傳統的人一樣看得懂、一樣可以深刻體會其精神，甚至還能從中汲取滋養，從不同角度、不同文化場域的理解、發展與豐富中國傳統戲曲。假如我們看不到中國傳統戲曲，乃至於中國藝術傳統、整個中國文化傳統具有可持續發展的普世意義的話，那麼，中國文化傳統、中國傳統戲曲，就成了死傳統，成了歷史文化傳統的化石，只能放在博物館裏供後人瞻仰了。然而，坂東玉三郎的出現、粉墨登場、正式搬演《牡丹亭》的藝術展現，讓我們清清楚楚地看到了崑曲的普世意義與價值，讓我們重新審視了表演藝術的獨特性與普世性的關係。

坂東玉三郎是日本人，是日本歌舞伎傳承的人間國

寶。他不是中國傳統戲曲科班出身，並未從小接受四功五法的訓練，卻跑到中國來唱崑曲，還轟動了大江南北，引起廣泛的注意與討論。從文化傳承與藝術創作的角度來說，他是完全跨了界，換了一個文化場域及表演領域來演崑曲。至少從表面上，我們已經看到，崑曲藝術不止限於中國的演員與觀眾，對一個來自完全不同文化背景、從事另一門類表演領域的人，也可以產生足夠大的魔力，能吸引他來學習和演繹，並且呈現了演出的魅力。這個事件本身，就顯示了崑曲藝術不止是局限於中國文化，或者說不僅僅止步於中國表演藝術所具有的獨特性，值得我們深思。

我一直參與青春版《牡丹亭》的製作和演出，並且關注觀眾接受的社會現象，思考青年一代如何接受傳統戲曲的問題。青春版《牡丹亭》的成功顯示了什麼樣的文化意義？它在中國近現代文化變遷中帶來了什麼樣的影響？它會不會反映了二十一世紀中國文化的復興？又會是怎麼樣的復興？我經常觀察和討論這些問題，所以，聽說日本歌舞伎表演藝術家坂東玉三郎要演崑曲《牡丹亭》，當然會發生興趣，聯繫到這些思考的問題上。但因為比較忙，一直沒有時間看他在北京與蘇州的演出，但曾經詢問過不同的朋友，得到不少訊息。

坂東在北京演出以後，我問章詒和，她停了一下，伸出大拇指一比，說：「是個角兒！」言下之意，就是他

有舞台的藝術魅力，值得欣賞。2009 年春天，張繼青到香港城市大學講崑曲的「口傳心授」，我又問到坂東的演出。她是教坂東玉三郎演杜麗娘的老師，她也認為，坂東的演出已經在藝術上達到了一個境界，能夠掌握到杜麗娘這個角色的心境。2009 年秋天，梁谷音參加香港城市大學的崑曲傳承計劃，也說坂東演的〈離魂〉淨化了舞台：「演得好！我要向他學習！」對我來講，這是很大的刺激和震撼，因為梁谷音的〈離魂〉演得非常好，又是崑曲「戲痴」，居然也對坂東如此佩服。她說，坂東演【集賢賓】那一段，一動也不動，卻達到了杜麗娘死別的神髓，是真不得了，真的在表演中傳遞了藝術的感染，其中有一種特殊的東西，這種東西可以啟發她，她下次演〈離魂〉也可以從中汲取一些體會，而有另外一個演法。這些朋友私下對坂東的讚譽，使我感到好奇，也打定主意要親自觀賞他的演出。這次他在上海蘭心劇院演出，我是專程從香港飛來觀摩的。

（二）

我這裏稍微規整一下坂東的藝術成長經歷。

坂東玉三郎最先是被守田勘彌收養，後來又正式進入日本歌舞伎的「坂東」傳統，是第五代坂東玉三郎，他從年輕時候起就顯露了出色的藝術天分。他在歌舞伎中演的是女角，叫「女形」，也就是我們講的旦角，他演

過很多歌舞伎的戲，對於歌舞伎在世界的推廣有很大的貢獻。

　　坂東的藝術生涯是很特別的，他非常非常的純淨，沒有家庭，沒有應酬，杜絕一切社會活動，沒有緋聞。他的生命就是表演藝術，就是劇場、排練廳、家，三點一線。他的整個世界就是要呈現一個「完美」的女形。坂東曾經說過，他就是一個在身體上作畫的人。演歌舞伎，是對於純粹精神層面的悲情與唯美的追求，尤其體現在坂東所從事的「女形」行當上，更是全心全意忘我的投入。他作為一個男性演員，要在舞台上那有限而忘情的時間內，擯棄掉自己的男兒之身，借助衣飾化妝和程序技巧，在舞台上演繹出一種理想狀態下的最完美的女人形象。這種首先建立在生理層面的矛盾，幾經藝術折射與超越，以乾旦的藝術轉化達到精神美感的完成，展現角色本身具備的悲劇情愫。

　　除了演繹歌舞伎之外，坂東還對其他各種各樣的表演藝術感興趣，對西方的戲劇傳統有一定的體會，從中汲取了可資參考的因素，並與不同表演藝術門類合作，和西方劇種的演員同台演出，敢於實驗。我覺得這一點很重要，是根基於傳統但又從完全浸潤傳統之後，由內而外地、從內心的深刻體會出發，進行創新演繹。以坂東崇拜的梅蘭芳為例，他從 1920 年代，就清楚地發展了很多新的東西，都是原來京劇表演裏面沒有的。一個

最有趣的故事，就是譚鑫培跟梅蘭芳演《汾河灣》（還有一說是《南天門》），譚鑫培演其中一段時原本是沒有彩的，忽然聽到底下開始喝彩，他覺得很奇怪，轉身一看，原來梅蘭芳在配合劇情表演，在「做」呢，該有悲哀的就悲哀，該有歡樂的就歡樂，動起來了。戲曲在清末的傳統表演方式，都是輪到我唱的時候大家都注意我，其他人不動；京戲青衣還有一個傳統說法叫「抱肚子青衣」，就是抱着肚子唱，基本上就是唱，沒什麼做工。梅蘭芳卻不是這樣，他不僅是一個藝人，更是一個表演藝術家。一個藝術大師在藝術成長中對新生事物有興趣，不是依樣畫葫蘆地摹仿，而是會吸取養分。像梅蘭芳就對電影這種新的表演藝術有興趣，喜歡看電影，還一心要拍電影，但是他在舞台演出，並不是按照電影的寫實表演學樣，而是融會了表演要有整體舞台感來演出。有人說坂東是梅蘭芳之後出現的一個了不起的、稀世的表演藝術家，說他的表演有「透明感」，這個說法很有趣，雖然不一定準確，卻觸及表演藝術的感染力問題，我會在後面談到這個「透明感」是什麼意思。

坂東非常重視藝術表演與文化內涵的關係，演出時盡可能少用肢體動作與表情，而用整體呈現文化內涵的方式，展現內心世界。我們知道崑曲載歌載舞，內心感情必須借助肢體的動作展現出來，可是坂東演崑曲，借助了自己歌舞伎的藝術體會，很收斂，很含蓄。雖然也有動作，

但是他並沒有按照傳統的演法，一招一式、亦步亦趨來表現「原汁原味」。或許有人會批評說，他的崑曲身段功底不足，特別在〈遊園〉一段減省了許多身段，在技術上還不過關呢。但是，他可以揚長避短，表達的方法比較收斂，比較含蓄，而這一點，恰好可以配合杜麗娘這樣特殊的閨門旦所具備的大家閨秀氣質。我們必須注意，這個「恰好」絕不是歪打正着，絕不是身段技巧不足、碰巧表達出含蓄的閨秀性格，而是經過精心思考、對人物性格深刻揣摩之後，才作出的符合整體藝術感染的改動。因此，內行人看了，不覺得突兀，不覺得他唐突了傳統演出的原汁原味，反而覺得有一種異樣的合理，看到了更符合湯顯祖《牡丹亭》境界的杜麗娘。

坂東在處理情感爆發的時候，雖然是一種比較含蓄的爆發，卻爆發得很厲害。在這一點上，我覺得可能和他的歌舞伎文化底蘊有關，因為但凡藝術，都追求一個「美」字，但像歌舞伎那樣無時無刻都在竭力營造出一種極度的唯美和悲情氛圍的卻也並不多見。在歌舞伎的舞台上，充滿了神秘且哀傷的情緒，不同於西方悲劇所傳達的的悲壯，也不同於崑曲點到為止的寫意悲情。歌舞伎作為一種純粹的表演藝術，它的歌、舞、技巧，都是一種自發狀態下的混合，於無意識中滲透出來日本這個民族本身對於「悲」與「美」的理解，優雅、柔弱、細膩，然而大悲大慟一旦降臨，卻能夠呈現出一種剛烈的、甚至充滿殘酷氣

息的美感。

坂東和中國戲曲有着千絲萬縷的關係。梅蘭芳到日本演出時就曾經跟他的養祖父守田勘彌同台演出過，坂東還到北京跟梅葆玖學過《貴妃醉酒》，融合了京戲裏面的一些身段，改編成歌舞伎《楊貴妃》。後來他又接觸了崑曲，覺得崑曲細膩、和諧、安靜，而且有一種特殊的高貴氣質。這種特殊的文化境界可以通過舞台表演而展示出來，讓他非常佩服，所以想演《牡丹亭》。他最初想搞一個歌舞伎的《牡丹亭》，可是他在思考排演的過程當中意識到，崑曲的《牡丹亭》已經達到一個不太容易逾越的藝術境界，所以轉換成歌舞伎可能會出問題，或者達不到他想像的境界。所以他最後決定演繹原汁原味、載歌載舞的崑曲《牡丹亭》。

可以說，這是一個跨界的演繹過程，歌舞伎在舞台上的表演是由舞蹈、技巧和不太多的一些唸白所組成，因為歌舞伎的樂部和伎部是分開的，樂部是有人在那裏唱，伎部就是主要演員在台上表演，有唸白，但不唱。崑曲則不同，載歌載舞，唱、唸、做、舞，整出戲是邊唱邊做，通過綜合表演來展現劇情的。這跟歌舞伎的伎樂分途、各自展演完全不同。況且崑曲《牡丹亭》還是世界文學的頂級傑作，蘊涵着深厚的生命意義與文化內涵。湯顯祖自己敘述全劇宗旨說：「情不知所起，一往而深，生者可以死，死可以生。」要在演出中展現其藝術境界，不只是單純掌

握了表演技術，還必須深刻認識作品的蘊意，才能恰當展示劇情的真諦。湯顯祖的生花妙筆，以及累積了四百年的舞台演出經驗，要換成歌舞伎來演，真的不是一件很容易的事情。坂東決定跨界演出，以自己的歌舞伎背景來表演崑曲，不只是要學習崑曲的唱唸做舞，還得體會湯顯祖的蘊意，也真不簡單。

坂東自己說：「當我化完妝，穿上服裝後，從那一秒起，我的狀態和思想要完全服從我要呈現的女性。我不是要飾演古代女子，我本就是畫中的她，我本是她。」研究戲劇的人都知道，斯坦尼斯拉夫斯基也這麼說。不管怎麼說，這個體會是必要的。然而，你要演杜麗娘，光學習斯坦尼體系大概還不成。所以，這裏面要思考的問題非常多。坂東在這方面的認識很有趣，起點很高，因為他要思考的是湯顯祖和杜麗娘之間存在的微妙的分寸感。他的這個認識，讓我感到很震驚，因為這個角度的思考，完全是從學術探索、文化研究的意義出發的，而坂東一針見血就點到了這個問題本身。《牡丹亭》劇本中到底哪些文辭是杜麗娘想說的？哪些詞句是隱藏在文本背後，關於湯顯祖自己對生命、對愛情的思索？這不單是一個純潔少女的懵懂情懷，而是湯顯祖經歷坎坷一生後的終極追問，是個極有興味的學術問題，也是理解《牡丹亭》深厚內涵的一把鑰匙。我們知道，湯顯祖寫《牡丹亭》的時候棄官回到家鄉，經歷了一生中無數的挫

折之後，把自己對於人生起落窮達的思考都融入在這部作品中。坂東想到了這個問題，就對《牡丹亭》有了深一層的理解，不只是演才子佳人，還要演人生的無可奈何與鍥而不捨；不能只是用演繹杜麗娘的方式去表現湯顯祖的想法，也不能把湯顯祖的想法強加在杜麗娘的身上，可是又要同時顧及到作者蘊意與人物性格所揭示的內容。在表演上，就要做到融入人物，必要的時候又要跳出人物，這和斯坦尼體系是不同的。

所以說，坂東演繹的杜麗娘，不在於「形」，而在於「心」。在〈離魂〉中，他特別展現了生死的問題，他的〈離魂〉讓所有人感動，我猜想就是這個原因。他用心在演，肢體動作盡量淡化，將杜麗娘生命之火行將熄滅的那一剎那，拉得特別長，悠悠蕩蕩的，好像三魂七魄都在中秋的細雨中飄飄蕩蕩，引得觀眾也為之心蕩神移。傳統戲曲的時間和空間性是非常活潑的，即我們所說的 poetic flexibility in drama，可以拉長，可以縮短，可以壓扁，具體到分寸在哪裏，這就是一個最優秀的表演藝術家需要掌握的東西。坂東用夢境般的方式表現了一個美好生命即將消失的狀態，但這狀態本身卻並不是悲切的，因為杜麗娘還有另外一個世界要去追尋，所以這個死，好像很悲，又好像是一個很圓滿的深化。青春版《牡丹亭》裏表現這個場景時，杜麗娘拿着一枝梅花，慢慢的，好像臉上又露出一絲微笑，表達得比較露一點。坂東〈離魂〉的演出非常

含蓄，又充滿了湯顯祖所着意刻畫的詩意。他沒有預先就假設觀眾看不懂，他覺得他要表達的觀眾統統都能夠理解，從這個角度講，他非常尊重觀眾。倒轉過來說，作為一個觀眾，你也要有理解藝術的本事，去理解他對你的藝術尊重。

（三）

這次坂東在上海的演出，又新增加了〈寫真〉和〈幽媾〉。〈幽媾〉裏面有一些女性意識的展現，顯示婦女也有情欲主動的主體意識。這個感覺在《牡丹亭》的演出中顯得越來越重要，有一個很主要的原因，是跟二十一世紀的女性自我意識發展有關。四百年前，湯顯祖寫劇的時候，已經把這樣一種可能發展的空間放在那裏，也是了不起。他不可能很清楚地在四百年前，就大張旗鼓地發揮女性自我意識，但是他在劇情鋪展中，確實預留給後人思考的空間，讓後人可以充分利用，使杜麗娘可以揚起女性意識的旗幟。偉大的作品之所謂不朽，就在於作者對人性與人生際遇的理解比我們深刻，看到的東西比我們遠。在湯顯祖的時代，很多人體會到湯顯祖的辭藻華麗、文章優美，「幾令《西廂》減價」，可是，湯顯祖超邁同代人、可以留給後人的，顯然還有另外的東西。他對女性自我意識的認識遠遠超過了他的時代，而涉及了我們今天講的「現代性」。別忘了我們的這個「現代性」，再過四百年，

也是老掉牙的東西，將來還有將來的「現代性」。可是不管怎麼樣，我們發現，湯顯祖在《牡丹亭》裏已經寫進了女性意識可以發展的空間，而坂東也能充分體會這個空間，都是很了不起的。

中國傳統戲曲在表達劇場藝術感染方面，有一種很特殊很重要的形式，即是舞台表演一定要有一個氣場。其他劇場表演形式也要發揮「氣場」的作用，不過不及中國傳統劇場之甚。演員在舞台上的表演和觀眾在台下的欣賞一定要形成一種精神的互動，要製造相互能夠呼應的氣場。製造藝術氣場，說來容易，卻不是普通演員能做到的，一定要有了藝術體會，多少揣摩到了藝術境界，能夠和扮演的人物角色融而為一的時候，才能達到。正如亮相，表面上是簡簡單單的一個 pose，其實一點也不簡單，能馬上看出演員的功底與本事。氣場要在亮相的一剎那，由演員的「手眼身法步」散發出來，感染整個劇場的觀眾，讓他們一起參與這一場演出。這不是一天兩天造成的，是演員積蓄了畢生功力，才能在亮相時集中展現自己的精神面貌。大多數長期看戲的觀眾一看就知道，所謂「內行看門道」，所以章詒和跟我說坂東「是個角兒」，就是說，是角兒不是角兒，看一眼就有了。

在日本的演劇傳統中，對演員如何成「角兒」有相當深刻的認識，而且是從演員的訓練培養角度進行探討的。

十四、十五世紀之交的能劇名家世阿彌，曾撰有一部《風姿花傳》，指出演劇要有「風神」，要在演劇展現風姿的時刻開出「花」來。這種「花」是藝術之花，有「花」才有藝術之美，才能使人驚艷，使觀眾的心靈有所感動，達到情感的交流與共鳴，創造演劇所追求的境界。世阿彌提出「花」這個概念，是用譬喻的方式說明演員展現藝術的現象，但能夠培養出「花」的過程，則是演員如何內化演劇藝術，又能通過舞台表演而外鑠，感染觀眾，讓劇場開出亮麗的花朵。

世阿彌在《風姿花傳》中，從演員藝術成長的演化角度，解釋了「花」的綻放，在演員一生從藝的不同階段，可以展現不同的姿彩，以不同的面貌感動觀眾。他指出，青年演員有青春靚麗之美，可以風靡一時，但是，這種「俊男美女」式的舞台風采只是「一時之花」，不但不能持久，而且不能算是真正達到表演的藝術境界。世阿彌告誡我們，三十而立，是開花的關鍵時刻，可以綻放青春靚麗之花。但是，這樣的「花」只是初學時期的「花」，「若將一時之『花』誤為是真正的『花』，離真正的『花』則更遠。」世阿彌區分了「一時之花」與「真正的花」，是提醒我們，藝術有其長久追求的境界，要虛心學習、刻苦訓練、不斷精進，才能日臻完善。藝術之花，不是靠一時亮麗的噱頭可以達到的，演員要有一種對表演藝術的慧識與敬畏，才能正確辨認自己技藝的成長，讓青春之花轉化

成藝術之花。演員的青春不能永駐,但是,通過藝術的提升,藝術之花卻可永不凋零。

世阿彌指出,不管演員年輕時多麼風光,也不能阻擋自然規律,不能避免年華老去。弔詭的是,能劇演員要能完全掌握表演藝術的精髓,卻又非到老年不能臻於化境。演員自身的形體與容貌都已衰老,動作也欠靈活,只能點到為止,但是,依然可以通過深刻的藝術體會,以靜制動,以無為有,猶如「古木逢春」,開出燦爛的花朵。到了此時,「若『花』尚存,即為真正的『花』。」

觀賞坂東演出《牡丹亭》,看到一位歌舞伎的老演員,一個五十來歲的男士,飾演青春美麗的杜麗娘,是十分奇特卻又動人心弦的經驗。坂東當然熟悉世阿彌的演藝理論與教導,到了晚年仍然努力精進,在表演藝術上不斷追求超越自我,展現藝術的「真正之花」。我覺得坂東特別值得尊敬的就是他對於藝術的虔誠態度,使他「拿得起,放得下」,不惜冒着藝術生命受損的危險,放下自己處於巔峰狀態的歌舞伎,從頭來學崑曲。在越界的探索中,坂東兢兢業業,一絲不苟,完全放下了身段,像一個小學生那樣從頭學起,體現了自己對崑曲藝術境界的嚮往,也展示了他對中國傳統文化的敬畏之心。

從觀劇審美的角度來說,坂東演出《牡丹亭》,提供了表演藝術不只是技術展現的實例。表演的技藝固然重要,是演出成功的必要條件,但不是達到藝術最高境界的

充分條件。坂東的崑曲表演技藝，單從技術層面來審視，大概還無法取得中國國家評審標準的三級演員級別，但是，他的演出所展示的藝術境界及感染觀眾的強度，絕對可以和中國一流的崑曲表演藝術家媲美。這也是為什麼梁谷音要說，看了坂東的《牡丹亭‧離魂》深受啟發，以後要循着坂東的演法來發揮的道理。

中國藝術美學中，有一個很有趣的說法，叫作「以生做熟」，是要把熟練的技藝當作很生疏的技藝來處理，產生一種「間離」效果，讓我們重新體會藝術的新鮮感。坂東演出崑曲，本質上就有「以生做熟」的性質。一個日本歌舞伎藝人唱崑曲，本身就具有強烈的新鮮感，可以給觀眾無限的想像空間與審美刺激。他要用原汁原味的中文唱崑曲的中州韻，唸白要唸蘇州腔的韻白，還要走崑曲舞台的台步，要耍水袖，這一切都要從頭學起。日本人說話發音，有許多的音是與中國音韻不合拍的，除非是專門學習中文多年，有些中文的音就是發不準，何況是崑曲的中州韻及蘇州腔。你要五十多歲才學崑曲的坂東 —— 口腔發音的肌肉都基本定型了 —— 怎麼發？另一層的生疏與間離，是坂東以「乾旦」的身份，而且是日本歌舞伎唱女形的男旦，來扮演杜麗娘，本身就有好幾層的角色互換，都牽涉了生疏與熟悉在審美上的衝突。再說他唱的是崑曲的閨門旦，而崑曲裏面旦角行當分得很細，閨門旦是五旦，丫頭旦是六旦，行當分明，但又不是僵化死板的只有一種

樣式，坂東也得掌握其間的分界。

　　從觀賞戲曲的角度來講，「以生做熟」可以製造審美距離，而這個距離本身讓人有反思的空間，產生一種審美的客觀處境，得以用新鮮的眼光，重新審視熟悉的表演題材。看的時候投入，不會因為熟悉重複而厭倦或無動於衷，在關鍵時刻得以重新受到心靈震撼。同時因為是熟悉的題材與劇情，通過陌生化，也會產生客觀的理解層次，甚至會產生多重距離的認知，在情感受到震撼之際，知道這是在演戲，而對生命的多重意義有所洞察。這種多重客觀認知引起的新鮮感，是舞台表演藝術可以一次又一次吸引觀眾觀賞同一劇目（甚至同一個演員演出同一齣戲）的基本原因。而戲劇表演的多重觀點所提供的洞察力，也展示了人情世故，呈現了具體歷史文化環境中的人間合理性，造就了藝術想像的透明化與超越性。表演藝術的透明化，讓觀眾能夠理解別人的生命處境，讓大家覺得虛構的人物可以十分熟悉，而對生命意義有穿透性的體會。

　　坂東的演出涉及「以生做熟」，有其特殊的弔詭性，因為他是以日本男旦「女形」來演崑曲。我覺得可以具體討論兩個方面。

　　第一，有關唱做的生熟問題。拿〈遊園〉的唱唸來講，我們可以非常清楚地聽到，坂東在咬字吐音上面有他的障礙，可是我們接受他這個障礙，因為我們作為中

國崑曲觀眾，可以視為這是一個外國人唱崑曲的陌生與陌生化過程。他在咬字吐腔上非常努力，但是有些中文的音，對他來講顯然非常難發。最有趣的是，他的蘇州腔比正常的蘇州話要誇張得多。他是跟着張繼青學的，比所有我聽過的崑曲演員的收音都要收得重、收得突兀。出乎我意料的是，以一個不必展示唱工的歌舞伎演員來說，他崑曲唱得還不錯。他當然是揚長，可是倒也不避短，該唱就唱，該唸就唸。雖然有些唱段與身段簡化了，然而簡化得都還合理，該做的就做，該舞就舞。懂得戲曲的觀眾看坂東演出，會深受感動，因為你可以看到他對崑曲藝術的虔敬，絕不打馬虎眼。藝術創造其實就是藝術家的自我超越過程，而表演藝術實際上就是演員的自我挑戰，所以，坂東能夠達到目前的技藝水平，而又能夠展示一種境界，這一點已經讓人很驚訝、很佩服。去看坂東演出，不是去看一個普通科班出身的崑曲演員的演出，不是去看他技術熟練不熟練，而是知道，有日本表演藝術家要唱崑曲，要挑戰自己藝術境界的最高峰，去看他挑戰的過程。

　　純從技藝角度來批評，坂東的〈遊園〉，有「過」與「不及」兩方面的問題。像杜麗娘的唸白「剪不斷，理還亂，悶無端」，入聲字唸得特別突出，收音收得十分急促，比我聽過的所有閨門旦的唸白都要突出響亮，讓人感到有點過分了。普通話裏現在已經沒有這種入聲收音，

吳語、閩南語、廣東話都還保存了入聲字。英文裏面有一種發音的現象，叫 glottal stop。美式英語的發音已經柔和了，但許多英國人發音要顯示 glottal stop，就是要停一下，讓我們聽來有中斷之感。英國人總是覺得他們的發音才正宗，有時就故意顯示這種急促收音的現象。一般人是學不來的，但是英國殖民地的子民學習正宗英國發音，想要說得比英國人更英國的時候，經常就顯得更突出，如有些新加坡人講英文就會有這個現象，這就是模仿正宗發音的「過」。坂東的〈遊園〉，也有「不及」之處，主要顯示在身段盡量地減少。〈遊園〉的身段很麻煩，特別是【皂羅袍】與【好姐姐】兩段，小姐與春香要載歌載舞。坂東不是科班出身，動起來是要出問題的，所以他就盡量減少身段，台步簡約，水袖略展，舞蹈抽象，點到為止，以不變應萬變，居然也還貼切靈動。換句話說，他在整個藝術氣場的烘托和構築上，有另外一套本事。他能展示演員的魅力，製造氣場，跟觀眾有心靈的互動。因為戲曲展演的非生活化及陌生化性質使他可以「以生做熟」，追求藝術境界。我們在批評他、挑他演出技術問題的時候，反而看到了他在藝術上的追尋。從傳統崑曲演出的技術角度來講，他有很多的問題，同時我們又必須看到，他怎麼超越這些問題，而使內行觀眾深受感動，這對我們整個表演藝術討論有很重要的啟發性。

　　第二，以歌舞伎「女形」的基礎演崑曲閨門旦的問

題。很顯然，他對於歌舞伎「女形」的內斂和含蓄已經完全內化，融化到他自己的表演之中。不管是歌舞伎也好，崑曲也好，只要是傳統社會的女性，他都有一種深刻的體會，對她們的人生處境有着心靈的共鳴與同情。講到底，他表演傳統的大家閨秀其實就是厚積薄發。你可以感覺到，凡是大家閨秀的特質他都有，只是不隨便也不刻意表現出來。從觀戲的角度而言，你覺得也合理，因為杜麗娘是養在深閨的小姐，在台上跑來跑去，和丫頭春香表演活潑的雙人舞，從靜若處子突然變得動若脫兔，也的確有點奇怪。我在這裏要特別提出一個看法，就是坂東「以生做熟」的陌生化間離效果，與大家熟悉的布萊希特間離效果不同。坂東所展現的其實是中國與日本傳統藝人常用的，是一種內在的間離效果，不像布萊希特，演到一半，戲突然停了，硬生生插入「間離效果」，讓台下的人突然震撼，開始問問題、開始思考等等。坂東的戲劇間離感，展現在他自己角色的身上，這也是梅蘭芳時常講的「進出角色」的問題。在他特別內斂含蓄的表達方式當中，演員製造的氣場要求觀眾必須投入，必須把觀劇的感情投射進去，而又能藉着表演的內在間離，讓你的感情投射得到控制，從而能進行想像和反思，然後讓你覺得，這種收斂式的間離還蠻有道理的。

坂東〈離魂〉的演出，集中在「唱」上面，而他的「做」基本上是「不做」，製造了一個氣若游絲的氣氛。

演員本身不太動，沒什麼身段，可是又讓你感覺到他「不做」的原因，是因為人物就快要死了、不太能夠動了。他唱這一段，充滿了悲慟，營造了一個關鍵的氛圍，肢體卻以不動為動，要觀眾在面對人物的不動當中，感受到杜麗娘在生死之際徘徊的大動與大慟。生命最大的變動，莫過於生與死的轉換，走向死亡的每一步都是驚天動地的大變動，再跨過一步就死了。坐在觀眾席上，你可以感覺到杜麗娘正處在生死掙扎之際，唱【集賢賓】，表面上沒有什麼動作，而內心正像歌詞一樣，在那裏顫抖，在與死神作最後的搏鬥，在悲歎生命凋謝的痛楚。坂東演出的「不做」，以基本凝然不動的示意方式，展現生離死別的變化，以內心的劇烈情感煎熬，取代了外在的劇烈動作。

坂東到上海演出之前，有一場內部座談交流，其中有崑曲表演藝術家梁谷音與蔡正仁。梁谷音從內行的角度，說自己演出〈離魂〉已經淡化了身段動作，而坂東玉三郎的「不做」，對她的表演體會有着關鍵性的啟發：

> 玉三郎的〈離魂〉，更提高了一個境界，他的唱唸做舞，我完全忘了，只剩下杜麗娘的靈魂真正升天……我覺得我已經很淡化〈離魂〉的肢體語言。但是，玉三郎比我更淡化，只是剩下一個杜麗娘的離魂，所以，我今年五月份在杭州

演的時候，也減弱了很多的形體跟舞蹈，因為這個〈離魂〉已經不是驚夢的時候，她已經即將要離開人間，所以，她不可能用很多的形體，她只是用一種狀態，一種即將離去的神態，但是她又不是悲悲切切的，她是一種感情的昇華，是離魂去世了，但是能在另一個世界找到夢的輪迴，所以我看了玉三郎的〈離魂〉，非常感動。近幾年我多次演出〈離魂〉，這裏面也有很多是受了玉三郎先生的啟發。

蔡正仁也說：

我欣賞了玉三郎先生《牡丹亭》的演出，我是非常欣賞的。我覺得很了不起的一點是，他的動作表演，動作不是很多，但是給我感覺他就是一個杜麗娘，就是一個活生生的，很形象，就是一個杜麗娘的形象。我深深體會到，一個演員在台上動作非常多，是很容易的，動作越是少，難度越高。在這一點上，我看到玉三郎〈離魂〉那一場戲，眼睛裏頭的戲，包括他的台步，他的很多動作，我是非常欣賞的。我覺得他是經過非常嚴密的提煉，看了一遍以後，給我頭腦裏頭留下了很深刻的印象。您的表演已經到達了（很高

的）境界，這點我表示非常敬佩。

我曾經指出，中國傳統戲曲以肢體動作為主，來表達內心情感衝突的方式，因為近代舞美的發展受到客觀環境變化的影響，而有了一定的變化。例如，梅蘭芳老師那一代，如陳德霖，唱的是青衣，本來是不動的，所謂「抱肚子青衣」。聽戲的觀眾也以「聽」為主，因為戲台上沒有適當的燈光，也看不清楚演員的表情與細微的身段動作。到了梅蘭芳這一代就不同了，舞台現代化了，有明亮的燈光了，梅蘭芳在台上開始注重臉上的表演，更發展出「花衫」這種新行當。觀眾也開始「看戲」了，聲光化電改變了劇場，也改變了觀劇的方式。以前點的燭火，你看不清楚演員的表情，非借助肢體的大動作不可。現代的燈光照明，讓你看到了演員的容貌甚至面部表情。怎麼辦？板着臉不動，只靠肢體動作來展現內心情愫？這是一個藝術表現形式變化的問題，坂東演〈離魂〉的肢體「不做」，也跟現代劇場的發展有關，沒有必要非遵循崑曲老路子的「有唱就有做」，關鍵是如何找到最恰當的平衡。

坂東〈離魂〉的成功，在於集中呈現了生死的思考，讓我們感到湯顯祖在塑造這個人物角色的時候，刻畫了生離死別悲痛的超越性，是普世經歷的痛苦，是人世間悲愴的反映。這是湯顯祖通過杜麗娘的角色，追尋生死

超越的偉大情懷，也是探索生命意義的深刻反思。李漁在《閒情偶寄》中，説湯顯祖戲曲的辭藻是不得了的，可是湯顯祖的「二夢」（〈驚夢〉〈尋夢〉）不適合舞台演出，是失敗的劇本，因為曲文太深奧，不像元人寫劇的本色易懂，一般人根本不知所云。四百年的歷史事實證明，李漁的批評完全是錯的，因為我們看到，湯顯祖的《牡丹亭》不但歷演不衰，而且李漁抨擊的〈驚夢〉和〈尋夢〉，成為最感人也最常演的折子。那麼，李漁這個戲曲大行家，當年為什麼會講這樣的話？會作出如此遭到歷史駁斥的判斷？關鍵是，李漁沒有想到，湯顯祖追求的不是通俗的舞台演出，不是一剎那舞台的娛樂性，而是對於生命的思考。生命的意義是什麼？生命有沒有追求？追求什麼？生命的意義與追索在藝術上怎麼表現？怎麼昇華？湯顯祖的《牡丹亭》逼着你想這些問題，而這些問題也是四百年來一直被人思考的，特別是涉及婦女的主體性這個環節。坂東的演出體會，緊緊抓住這個主題，清楚地認識到湯顯祖講的「情不知所起，一往而深，生者可以死，死可以生」是超越生死的思考，超越杜麗娘這一個角色的生死，也就是超越一個時代的生死，而涉及普世的關懷，涉及我們對生死、對生命、對愛情、對幸福的追求與嚮往。

我看完坂東演出之後，在香港《明報》寫了一篇〈日本人唱崑曲〉的短文，是這麼開頭的：「台上的杜麗娘怯

怯娜娜的，帶着七分羞澀，三分嬌媚，緩緩步向台前。臨風人獨立，微雨燕雙飛。她站在那裏，弱不禁風，婀娜之中別有一絲惆然的風流。『裊晴絲吹來閒庭院，搖漾春如線。』沒錯，就是她，一往情深，『生者可以死，死可以生』的杜麗娘。」

我眼前的杜麗娘，若是讓《牡丹亭》的作者湯顯祖老先生看了，一定也會拍案叫絕，甚至大聲喝彩。

若是讓世阿彌看了，他一定會頷首微笑說，孺子可教，沒想到歌舞伎的精心培育，可以開出崑曲之花。坂東對杜麗娘內心世界的精彩闡釋，更可以證實他的信念，只要演員的「花」常存，藝術的獨特風格就能上升到普世的境界，成為人類共同享有與欣賞的風姿，流芳後世。

最後要回到戲劇是什麼的本原性問題。當然可以有很多解釋，我這裏只是就坂東演出崑曲來說。坂東的演出，展示戲劇是生活的昇華，是情感的投射，是真實的超越，是生命的反思。他演出崑曲《牡丹亭》，超越了技術的欠缺，理解了深厚的文化底蘊，內化了湯顯祖的生命境界追求，表現了他對舞台表演的虔誠體會。他讓我們看到了，崑曲的普世意義就是表演藝術的普世意義。讓我們認識到，崑曲不是只限於中國這塊土地上的一種表演藝術，崑曲的藝術價值絕對是世界性的。我非常感謝坂東，他不但提醒我們崑曲傳統的寶貴，也展示了多元呈現的可能，還指出了崑曲不至於成為「藝術化石」而有可持續性發展的

前景。至於他的演出能不能超越張繼青、梁谷音，是另外的問題，或者說是個誤導性的問題，因為坂東給我們帶來了很重大的刺激，讓我們重新思考湯顯祖的《牡丹亭》與崑曲演出到了二十一世紀究竟可以揭示什麼樣的文化思考與藝術追求。

（本文是 2009 年 11 月 19 日我在上海戲劇學院演講的整理稿，特此感謝上海戲劇學院轉錄講稿的同學周南、我的助理溫天一及《書城》的編輯陶媛媛）

輯 三

經典與傳承

晚明文化與崑曲盛世

　　我今天跟大家探討的議題是「晚明文化與崑曲盛世」，是從文化史的角度來思考崑曲在晚明興盛的歷史文化環境。我所說的文化史，其實是文化意識史，從大的學術範圍來說，也就是法國史學界所謂的 l'histoire mentalité，或是日本學界說的「精神史」。我個人特別關注的領域，則是藝術創作的文化價值與意義，以及審美態度取向與文化變遷的關聯。今天跟大家講的崑曲盛世，涉及十六世紀以來整個世界歷史發展的變動，以及晚明時期社會經濟發展對人們生活意識的影響，探討晚明文化發展與崑曲勃興的關係。

　　我個人對崑曲發生濃厚興趣的原因，主要有兩個：一是崑曲在中國傳統文化晚期發展階段，扮演很重要的審美品位角色，可以說是，中國文化審美精神的追求，在表演藝術領域最精緻的表現；此外，崑曲的興衰，見證了這四百年來中國文化由盛轉衰，又重新崛起的滄桑與轉折。崑曲傳承最驚心動魄的一段，真如湯顯祖在《牡丹亭‧題詞》裏形容杜麗娘的經歷，「生可以死，死而可以復生」，是跟中華文化傳統糾纏在一起，慘遭二十世紀的文化自戕，又在二十一世紀，伴隨着我們重新思考文化傳統意義

的過程，成為重建中國文化審美情趣的源泉，讓我們認清，必須從本身文化傳統中吸取藝術想像的資源，建設陽春白雪的精英文化品位。

（一）

今天所講的，主要是晚明時期崑曲興盛的歷史階段，是歷史文化變遷與崑曲興盛的前半段，就不涉及後半段的衰落了。探討這樣的宏觀議題，可以讓大家思考文學藝術與歷史文化變遷的關係，探究藝術創作在特定歷史環境中的處境，以及特定文化語境為藝術思維與想像脈絡所提供的導向。我還會以湯顯祖的生平經歷，以及他創作「臨川四夢」的環境與心境為例，說明文學與藝術的個人創意對文化的影響。

我們講到晚明文化，一定要了解晚明歷史、社會的情況。晚明是一個很特殊的時代，在中國文化變遷上是個大轉折的時代，也是了解全球經濟文化重心轉移到歐洲的關鍵時刻。我講中國近代史，一般是從晚明開始講，這是有很多原因的。作為一個學術領域來討論歷史，假如我們說中國近代史從鴉片戰爭開始，根本解釋不了中國為什麼落後、為什麼成了西方列強的俎上肉，根本不明白全世界歷史發展的整體情況，不知道歐洲為什麼突然崛起，成了逐漸統治世界的強權。這裏牽涉的問題，還不只是經濟、政治、軍事力量的對比，在十九世紀的時候，中國落後了，

西方強盛了。還有一個很重要的問題，是中國文化跟西方文化在十九世紀後半葉接觸的時候，突然，中國傳統文化處於劣勢，變成一個弱勢文化，好像一無是處，而西方文化成為強勢文化，在在都比中國文化傳統優越。這怎麼發生的？

我們若是把時間往前推，推到十六世紀，也就是從晚明時期，當歐洲文化與中國文化初次有了相當規模的直接接觸，我們看到的是，中國文化的強盛與西方對中國文化的推崇，情況一直延續到十八世紀，才發生逆轉。我們必須對晚明的歷史情況有所了解，對其後全世界（不止是中國）發生的歷史變化有所認知，才能理解中國近代史，否則只是瞎子摸象，不能認識全域。我們今天動輒就說全球化，以全球觀點來探究個別地區的政經與文化變動，其實，在十六世紀就已經開始了早期全球化的進程，而晚明經濟、社會、文化的繁榮，也要放在這個歷史環境中來理解。至於十七世紀後半葉，在清朝鼎盛時期開始的文化壓制與閉關自守，造成中華帝國的停滯不前，不在我們今天的議題之內，暫且不提了。

最近這十年來，我主持一個「陶瓷下西洋」的研究計劃，目前集中探討葡萄牙人在十六世紀最初來到中國進行陶瓷貿易的情況。探討葡萄牙人東來，直接從事瓷器外銷到歐洲，反映了晚明時期中國瓷器製造產業的先進與興盛，而瓷器作為物質文明的載體，從南中國海經印度洋，

一路影響伊斯蘭世界，到歐洲物質生活的改善與審美情趣的變化，是早期全球化歷史的大事。由陶瓷下西洋的具體事例，可以看出，物質文明發展在十六世紀的中國，還是十分先進與繁榮昌盛的。我們就必須思考，明朝中葉以後，中國東南半壁的社會經濟發展和商品經濟是怎麼樣的狀況？為什麼如此繁華？繁華的現象與全球的發展有什麼關係？今天的俗語還講：「上有天堂，下有蘇杭」，就說的是明代中期以後的蘇州跟杭州，廣義而言，就包括了整個江南。研究社會經濟史的一些學者因為過去受馬列主義歷史觀的影響，提出一個說法 —— 資本主義萌芽，說資本主義是世界歷史的的必經階段，西方先發展出資本主義，中國雖然落後，卻也有資本主義萌芽。我認為這個提法不很恰當，是硬套馬列主義歷史觀，在理論上站不住腳，有很多問題。所謂「資本主義萌芽」是以西方歷史發展為普世的唯一標準，把晚明商品經濟發達的現象變成支持馬列主義歷史觀的證據，這對於歷史的理解是很片面的。但是，我們也得注意，這裏提到的現象的確很重要，標出了江南地區在商品經濟的發達、市鎮的廣泛興起、貨幣流通的變化、社會經濟形態的轉變、以及生活富裕所衍生的閒情逸致與奢華享受，等等。

從全球的格局來講，十六世紀是一個早期全球化的時期，出現了近代全球化過程的雛形。在這個歷史階段，新大陸已經發現，繞過好望角的新航路也已經打通，西班牙

與葡萄牙是最早向外拓展的的兩大勢力，接着是荷蘭與英國。英國勢力拓殖到亞洲，是在十七世紀之後，之前主要是葡萄牙、西班牙跟荷蘭，而最早期接觸到中國的是葡萄牙。前幾年樊樹志教授寫了兩厚冊《晚明史》，企圖把晚明歷史納入到早期全球化的過程當中，可惜沒能解釋清楚中國內部發展與西方拓殖的具體關係如何。一部書變成兩截，〈導論〉一截講的是世界史全球化的早期發展，涉及中外貿易交通及文化交流，但全書的主體部分卻成了另一截，講中國明代後期歷史的發展，是非常詳細的晚明斷代紀事本末。前後缺少內部的相互呼應，也無法闡明中國文化傳統由盛轉衰的歷程。不過，這部書還是值得看，尤其書中具體分析了江南「城鎮網絡」的形成。今天人們到江南古鎮去觀光，覺得詩情畫意、古意盎然，其實這些市鎮是在晚明時期成片興起與發展、形成繁榮的城鎮網絡的，也帶動了文化生活的多姿多彩。

十六世紀之後，整個中國的經濟快速發展，最主要是沿着一個十字軸心線擴散，橫的軸線是長江流域，直的軸線就是大運河。在整個東南半壁，從北京到南京，從蘇州到杭州，再沿着海岸及內陸河道，一直到福建與嶺南，新的商品經濟得到了長足的發展。商品經濟的發展帶動了通俗文化，促進了文娛活動與小說戲曲的昌盛。你看當時出版的小說，《金瓶梅詞話》講的是山東沿着大運河城鎮的繁華生活，「三言二拍」的故事則大都發生在江南，以蘇

州、杭州、南京為中心，展現了當時商品經濟的發展與生活形態的開放。明代中期之後，雖然以北京為全國「政治中心」，但是經濟發達的江南卻以南京、蘇州、杭州為核心，帶動周邊的都市與城鎮，發展成充滿文化創意的「文化中心帶」。

從中國內部思想發展而言，也就是精英階層的上層建築方面，經濟與社會的變化配合陽明學派的興起，模糊了「士」與「商」的分界，也就使得精英文化與通俗文化有了一個交匯。在十五世紀之後，特別是到十六世紀，陽明學派的發展非常蓬勃，其中以「泰州學派」在社會傳布上的影響最為深遠。稽文甫教授在 30 年代提出「王學左派」的說法，認為泰州學派在思想傾向與政治取態方面，偏於下層民眾，所以是「左派」。這個提法以接觸民眾的多寡為標準，向廣大民眾傳道就稱之為「左派」，未免太意識形態化，不很恰當，研究思想學派不應該這樣分的。何況，所謂的左派裏面，有王艮，也有王畿，兩人的思想脈絡與取向並不相同。傳統史家還有稱泰州學派為「狂禪」的，這種說法從明末清初就有人提起，覺得泰州學派的思想家太過強調「自我心性」，不講道德規範與社會責任，有點像佛家傳道，成了隨機點化的禪學。我們回顧整個中國思想史的發展，就會發現，陽明學派強調心學的時候，同時強調了「個體的自主性」，也就是個人的重要性。提出「個體自主性」，表示說每個人要回到自己來思考問

題，而不是按照官方正統的「天經地義」來衡量一切。當然，按照王陽明希望的狀況，是個人主體的展現，與聖賢之道的基本精神相通，個體自主的結果是合乎聖賢之道。可是，這裏有個關鍵，就是要相信自己，要通過自己，在「致良知」的過程中，體會聖賢之道，而非倒過來，以聖賢之道的「存天理，去人欲」來規約自己的心性發展。這種強調自我的態度，與當時官方正統強調的道德規約取向不同，也就激發了許多人的創意，出現許多新的想法，而且堅持個人想法的「思想合理性」。

泰州學派的王艮，表現的比較激烈，認為「滿街都是聖人」，都可以「立地成佛」。按照孟子和王陽明的說法，每個人都應該性善的，回到自己的本心，每個人去發揮自己的良知良能，不就成了聖人嗎？王艮、顏鈞、羅汝芳這一脈，特別強調個人的自主性，在當時社會十分風行。他們的講學的方法也不止是在書院裏面講，而經常像現在的基督教布道一樣，走到群眾中去講聖賢之道，講肯定自我，回歸良知。講道的時候，經常能聚集上千人來聽，沒有現代的麥克風，就用師徒結合傳聲的辦法，老師講了，前面的學生門徒就把道理往後傳，一撥一撥，一層一層，從前面往後傳播，在當時社會上也造成了一種講陽明心學的風潮。

泰州學派引起的強烈社會反響，使政府的一些領導感到不安，害怕陽明學派會造成社會風潮。在萬曆期間，政

府曾禁止陽明學的講學活動，張居正就明確表示不准。張居正是搞政治的，看到泰州學派聚在一起，討論心性自由，強調個體自主，以自己本體認知來解釋聖賢之道，就覺得有危險性，就要禁止。張居正很不喜歡羅汝芳，禁止羅汝芳公開講學，而羅汝芳就是湯顯祖思想啟蒙的老師。因此，我們看到湯顯祖一直不喜歡張居正，批評權相以政治傾軋的手段來打擊異己，反對當局壓制講學的禁令，或許還可以從思想學派衝突這個角度得到解釋。湯顯祖是跟着羅汝芳求學長大的，所學的思想主脈，是赤子良知、天機泠如、解纜放帆，等等。什麼叫做「解纜放帆」？就是把束縛思想的船纜解開，把迎着天機泠如的船帆升起來，就可以自由自在去翱翔，讓你的赤子良知翱翔，讓你的內心想像翱翔。這種思想方法出現在晚明十六世紀，讓人能夠解放思想，大鳴大放，的確造成當政者的憂慮，也因此發生思想衝突的火花。甚至到了明亡之後，黃宗羲寫《明儒學案》，講到泰州學派的時候，也指出，泰州學派讓人發揮自由心性，將內心的欲望釋放出來，最後會造成「坐在利欲膠漆盆裏」，難以自拔的情況。如此則人欲流行，天機泯滅，與「存天理，去人欲」發生根本衝突。這種本來是屬哲學思辨的議題，因為牽涉了社會道德規範的實踐，就從自由心性與本體自主的追求，聯繫到了生活中的情欲發展。余英時綜述中國思想史的四次突破（見余英時：《中國文化史通釋》，香港：牛津大學出版社，

2010），指出陽明學與晚明士商互動的關係，是中國思想史的最後一次大突破，即是涉及經濟社會富裕與思想開放的互動。聯繫到精英文化與通俗文化的相互滲透，小説戲曲的蓬勃寫作與戲曲舞台表演的興盛，與陽明學派心性自主想法的普及民間，關係也是十分密切，發展了晚明的文化的社會整體性，滲透到各個社會階層。

（二）

我們來聽聽當時人的現身説法，在明朝覆滅之後，遭遇了國破家亡，經歷了改朝換代，是如何回顧晚明文化，描述最深刻卻已消逝了的印象。明朝亡於 1644 年，二十年後，七十歲的張岱（1597-1684）寫了〈自為墓誌銘〉：

> 蜀人張岱，陶庵其號也。少為紈綺子弟，極愛繁華，好精舍，好美婢孌童，好鮮衣，好美食，好駿馬，好華燈，好煙火，好梨園，好鼓吹，好古董，好花鳥，兼以茶淫橘虐，書蠹詩魔。勞碌半生，皆成夢幻。年至五十，國破家亡……回首二十年前，真如隔世。

張岱以懺情的心境，寫自己「少為紈綺之弟，極愛繁華」。「好精舍」，喜歡很漂亮的房子；「好美婢孌童」，是晚明相當普遍的雙性戀者，喜歡標緻美麗的少女少男；

「好鮮衣」，喜歡穿漂亮的衣服；「好美食」，喜歡吃好吃的東西；「好駿馬」，喜歡跑馬；「好華燈，好煙火」，喜歡張燈結綵、看燦爛煙花；「好梨園」，喜歡看戲；「好鼓吹」，喜歡音樂；「好古董」，喜歡收集古玩；「好花鳥」，喜歡種花養鳥；「兼以茶淫橘虐」，喜歡茶道，喜歡各種各樣的水果；「書蠹詩魔」，喜歡藏書、讀書，喜歡寫詩。「勞碌半生，皆成夢幻，年至五十，國破家亡，回首二十年前，真如隔世」。這是他個人耽於情欲的表現，是他五十年晚明生涯的寫照，反映了很重要的晚明社會文化形態，就是一個繁華的世界，繁華的浮生，在這個世界裏什麼物質都有，什麼情欲都可以得到滿足，好像自由自在，真是「解纜放帆」任意遨遊，非常的快樂的樣子，後來就亡國了。

晚明的社會形態是怎麼變成這樣子的？我們前面講到江南地區商品經濟的發達，還提到葡萄牙人來華貿易，直接打開了東西方的商品與文化交流，這個現象就發生在晚明，在嘉靖、隆慶、萬曆期間（隆慶朝只有六年），發生很大的變動。在對外貿易方面，明朝從朱元璋開國，就施行「海禁」政策，基本上是禁止海外貿易。政策雖然如此，可是利之所趨，走私貿易一直很普遍，後來造成倭寇騷擾海疆，成為明代中期的大患。其實後期的「倭寇」就是中國走私商人加上日本浪人，明朝政府也很清楚地知道，當時流行說「真倭居二，假倭居八」。假倭是什麼？

假倭就是中國人，是生活在浙江、福建沿海地區的武裝走私商幫，連《明史・日本傳》都說：「大抵真倭十之三，從倭者十之七。」在嘉靖年間平定倭亂這段期間，正值葡萄牙人來華、扮演多邊貿易的中介角色。接着是隆慶開關、開放海外貿易，讓江南經濟的發展與早期全球化商品流通，有了直接的聯繫。

　　張岱所說的繁華世界，就是嘉靖萬曆之後江南的繁華。這個時候，以商品流通為重點的市鎮大量出現，白銀的流通也劇增，促進了商貿的流通。大量的白銀在美洲出現，在西班牙的統治下，由秘魯、墨西哥的礦藏，變成白銀通貨，流到歐洲、流入亞洲，造成了全球的「貨幣革命」。1930 年代研究歐洲貨幣經濟史的 Earl Hamilton，利用西班牙早期檔案，對白銀如何影響歐洲貨幣、造成歐洲的貨幣革命、白銀革命，做了很詳細的研究。中國學者當中，比較早注意到這個美洲白銀影響中國社會經濟的是全漢升。近來出版的《白銀帝國》，重新使用歐洲貨幣史的研究成果，並且納入亞洲受到的影響，才引起中國史學界的注意。白銀變成主要通貨的最大意義，是有了白銀就有財富，脫出了政府當權者全面控制。從宋朝以來，政府開始發行紙幣，到元朝的時候，大元寶鈔是政府控制貨幣的一個方法，而且限令用政府的鈔票，不能用白銀，明朝基本的政策也是如此。白銀其實是非法的通貨，但是政府卻沒有可靠而有效的機制來支撐寶鈔，結果是鈔票貶值，人

們信賴白銀的價值。一直到晚明期間，白銀大量流通，成為早期全球化的主要通貨，才在中國確定其合法性，也帶動了商品的迅速流通，促使商人集團大量湧現、社會風氣崇尚金錢。商業發達的地區，生活方式也轉趨消費跟物質享受，帶動文化、藝術、娛樂的蓬勃，要求多元多樣的創新。

我們怎麼認識晚明的文化？怎麼理解明清歷史的轉折與變化？怎麼理解這四五百年中國歷史文化的盛衰？錢穆在《國史大綱》裏面曾經指出，明代專制政權是中國歷史最為黑暗的時期，因為從制度跟政策講，朱洪武罷黜了宰相的制度，然後由皇帝來獨裁，是一個專制獨裁的政治體系。朱元璋、朱棣都是極有能力的獨夫，對大臣很不尊敬，經常在朝廷上施行廷杖，而且這變成了明朝的制度。士大夫知識人動輒得咎，身為廟堂大臣，這麼有地位的人，脫了褲子就打，打得皮開肉綻的，這算什麼？實在是非常專制，非常專橫，最獨裁黑暗。如此黑暗專制的政權，怎麼到了晚明，會出現開放的社會文化現象？怎麼解釋張岱所沉溺的繁華世界？

歷史的實際情況，經常跟制度不完全合拍。專制獨裁的制度，需要雄才大略的專制獨夫來執行，若是皇帝不管事，不肯勵精圖治，掌握生殺大權的獨夫不肯獨裁，最黑暗的專制也就如同虛設。這是很重要的歷史現象，晚明的情況就是如此。過去的歷史家過度重視政治史，過度迷信

典章制度，忽略了政治的的實際運作，也忽略了大多數人們生活趨利避害的真實情況。明朝的皇帝，從正德、嘉靖，到萬曆、天啟，一百多年之間，除了張居正掌權的十年算是勵精圖治，皇帝基本上不管國家大事，甚至都不上朝的。張居正死後，萬曆朝政一塌糊塗，皇帝什麼也不管，派系鬥爭成了相互牽制，大家扯皮也有互相制衡的作用，使得獨裁政權根本無心管治社會和文化的發展，反而出現了開放的現象。

這裏引出幾個值得我們思考的歷史議題。第一，晚明江南經濟繁榮，生活富裕，文娛活動蓬勃，審美追求達到十分精緻的高峰，但是政局紛亂，而且內部危機很多。江南的發展跟中國西北地區差距很大，非常的不平衡，而且因兩極分化造成的階級衝突，愈演愈烈，到了明末天啟崇禎年間，就發生了民變，出現了大規模的農民造反運動，加之北方滿清興起，內憂外患，終於導致最後政權的覆滅。但是，整體而言，不能因政治的失誤否定江南之繁華，更不能否認江南人士的生活水準之高、物質享受之好，以及在文化藝術審美領域的輝煌成就。換言之，明朝覆滅，是因為政治軍事的失誤，影響的是政權的更迭。兵燹過處，生民塗炭，造成一段時期的經濟破壞與停滯，也影響到文化藝術的持續發展。放在歷史的長河裏，晚明經濟繁榮、社會開放、文化充滿創意追求，不應該成為禍端、變成導致明朝覆滅的必然原因。清初學者痛定思痛，

把明朝的崩潰歸咎於晚明的奢靡與腐敗，是一種懲前毖後的自我批判，是道德主義的歷史評判，不無簡化歷史因果甚至顛倒因果的邏輯。

第二，文化藝術的發展，有其相對獨立的場域，雖然受到政局動盪及經濟變動的影響，但審美追求所開拓的精神境界依然可以傳承，藝術創造的成果可以歷劫而重生。一旦在文化藝術上有所開創，並能蔚為風氣、形成典範，則可傳諸後世、形成傳統，晚明文化的重大意義在此。當時所創作的文學、戲曲，以及各種各樣藝術品在審美情趣上的成就，並不因明清易代的天翻地覆而消逝。崑曲的興盛即在晚明這個時期，而其繁盛的生命力可以跨越改朝換代的戕害與創傷，一直延續到乾嘉時期。我想大家可能看過《板橋雜記》這本書，余懷寫的，性質與張岱懺情的〈自為墓誌銘〉十分相近，主要寫的是秦淮風月，給人一個感覺，是落拓文人的艷情文字，在國破家亡之際居然還懷想歌姬名妓的青樓風光。其實，余懷在晚年寫《板橋雜記》，真正揮之不去的記憶，是秦淮風月任情恣性的氛圍，是晚明社會所提供的自由開放環境。余懷這個人也不是大家以為的情場浪子，而是有守有節文化精英，是個君子固窮的明遺民，甚至參加過反清復明運動。余懷著作資料大量散失，只有《板橋雜記》流通最廣，使人誤以為秦淮風月就是他唯一的生活行徑。近幾年因為學者的努力，有兩部搜集余懷著作的詩文集出版，一部是《余懷全

集》，一部是《甲申集（外十一種）》，讓我們了解明末清初的一些文人，有其志向、有其政治操守，甚至投身危險的復國運動，但最關心的還是文化傳統與藝術追求，是他們經歷的浮華世界，是繁華所造就的審美境界。在清朝高壓統治下，他們暗地裏從事反清復明的遠動，同時卻可以公開懷念逝去的美好歲月、賞心悦目的詩酒風流，以及千折百迴、婉轉動聽的崑曲。我時常想，晚明崑曲的藝術追求，到了清代施行高壓統治與文化鉗制之時，仍然蓬勃發展，不是因為康雍乾三朝盛世的提倡，而是與這種緬懷故國的優越文化成就有關的。

第三，清兵入關之後，施行軍事統治，雖說是繼承了明代的政治結構，奉中國文化傳統及儒家經典為正統，但為了保持政權的穩定，大興文字獄，對漢族文化進行了相當的摧殘。現在有許多人只考慮政治層面，講康雍乾三朝如何拓展版圖、建立大清帝國、繁榮穩定、成就了大清盛世，很少探討清朝盛世大興文字獄、鉗制思想、為了政權的團結安定戕害文化藝術生機。龔自珍在鴉片戰爭之前，寫〈己亥雜詩〉的時候，就總結出清朝思想文化的退化：「避席畏聞文字獄，著書都為稻粱謀。」他的觀察十分敏銳，有着詩人全景宏觀的直感，看到了晚明發展出來的文化藝術創新生機，在清朝運作有效的政治高壓下，一點一點一點被戕害掉，最後到了道光年間中，已經沒有了文化創意。一個民族的文化，沒有創新的動機與意願，是沒有

前景的，只能日漸枯竭，最後瀕於僵死。表面上看，晚清的中華帝國好像還是一個大帝國，疆域遼闊，子民眾多，繼續聲稱繼承五千年文化傳統，其實已經像一棵蛀空的大樹，從內裏掏空了，只剩下日漸凋萎的樹幹，經不起任何風雨的摧殘。講明清歷史文化的發展，我們必須在心中放幾把不同的尺子，衡量不同的歷史意義，不能只講短期的政治盛衰，不講長遠的文化藝術傳統。任何一個民族文化的發展，從人類文明的長遠角度着眼，都是文化藝術最能夠長存，社會生活的改善最得民心，而政治操作與管制都是短暫的。可是掌握權柄的政客卻從權力控制的角度思考，顛倒歷史意義的先後緩急。

這裏提出的歷史議題，可以幫着我們思考崑曲發展的歷史背景。崑曲是中國在舞台表演這個領域，藝術發展到巔峰的一種藝術形式，而這個藝術形式最輝煌的時期，就是從晚明到乾隆。或許有人問，已經到了清朝中葉了，崑曲還有其發展的生機，不是可以反駁康雍乾三代鉗制文化的說法嗎？若說清朝盛世壓制文化藝術的創新，崑曲怎麼還能繼續輝煌？其實，這也容易回答，因為文化藝術場域與政治不同，文化創意與藝術思維的時段很長，對一代人而言可以延續幾十年，而且可以逆着外界環境的壓力持續好幾代，不像政治那樣說停就停。

我們可以拿清朝最有名而且是最優秀的崑曲作品——洪昇的《長生殿》及孔尚任的《桃花扇》為例，

說明文化創意的延續性，及其遭遇的政治干擾。這兩部戲曲，都在康熙年間寫成，《長生殿》寫成於康熙二十七年（1688），《桃花扇》寫成於康熙三十八年（1699），前後相隔十一年。兩部戲都運用了歷史題材，在相當程度上令人聯想到明清易代的滄桑與悲情，都是訴說一些自我的感懷、追思前朝幻滅的美好歲月。這段期間應該算是康熙盛世，是個和平穩定的時期，已經平定了三藩之亂，並在1683年收復了台灣，穩固了政權，纂修《大清一統志》、開《明史》館，康熙皇帝也開始南巡。改朝換代都已經過了半個世紀，政局也基本穩定了，發抒點故國的懷念與思古之幽情，應該是可以容忍的起碼創作自由，可是這兩部戲曲都遭到了很大的政治壓迫，難以擺脫「以古諷今」的指責，讓人心寒。由此，我們看到，在晚明發展的文化創新與藝術追求，在思想、文化、藝術和審美的領域，經過明清易代，經歷政權更迭、天翻地覆之後，還能有所延續，還能繼續在惡劣的政治高壓下煥發生機，出現《長生殿》與《桃花扇》。問題是，在「一年三百六十日，風刀霜劍嚴相逼」的政治環境，生機日遭斫喪，晚明開始的自由開放特質還能持續多久？清朝前半葉為什麼還能夠讓崑曲繼續發展、甚至出現曹雪芹的《紅樓夢》？都是因為晚明餘韻的延續，而不是清朝政治穩定局面的結果。借用孔尚任《桃花扇》的文字來說「餘韻」，就是「殘山夢最真，舊境丟難掉，不信這輿圖換稿」。到了清代中葉大興文字

獄的時候，文人連殘山夢都做不成，連「舊境」都已經抹殺殆盡，都無法入夢了。《紅樓夢》可以比作晚明餘韻的最後天鵝之歌，之後的中國文化已經沒有創新的追求，或者可以借用當今台灣文化人的哀歎，只剩「看着自己肚臍眼的文化」。

（三）

我們回頭來講晚明社會文化，探討經濟發展如何造成江南的富裕社會、如何影響社會風氣，思考當時人是如何面對社會轉型與文化開放的局面。明朝嘉靖版的《江陰縣志》（有 1548 年唐順之序）記當地風俗的變化：

> 國初時，民居尚儉樸，三間五架，制甚狹小。服布素，老者穿紫花布長衫，戴平頭巾。少者出遊於市，見一華衣，市人怪而嘩之。燕會八簋，四人合坐為一席。折簡不盈幅。成化（1465-1487）以後，富者之居，僭侔公室，麗裙豐膳，日以過求。既其衰也，維家之索，非前日比矣。

這裏講到明朝開國的時候，大家都穿素色的衣服，老人才穿紫花布長衫、戴平頭巾。看見有人穿華麗的衣服上街，大家都覺得很怪，議論紛紛。平常飲宴，四個人吃八個菜。到了成化年間，社會富裕了，有錢人都住上豪宅，

穿起華麗的衣服，吃起大餐。從老派的道德規矩來講，如此奢華，就很難維繫一個家，甚至維繫這個社會了。

到了萬曆年間的《上元縣志》，是這樣記錄風俗的變化的：

> 甚哉風俗之移人也。聞之長者，弘、正間（1488-1521）居官者，大率以廉儉自守，雖至極品，家無餘資……嘉靖間（1522-1566）始有一二稍營囊橐為子孫計者，人猶其非笑之。至邇年來則大異矣。初試為縣令，即已置田宅盛興，販金玉玩好，種種畢具。甚且以此被譴責，猶恬而不知怪。此其人與白畫攫金何異？

這裏擔心的是社會富裕之後，人人都想着聚集財富，當官的更是變本加厲，聚斂田產宅第與金銀珠寶，成了貪得無厭的蠹賊了。

這種因富裕繁華引發的貪婪，讓許多人憂心忡忡，萬曆年間的李樂，親身經歷這些變化，就在他的《見聞雜記》一書中記載下來，覺得是個「亂象」：

> 厭常喜新，去樸從艷，天下第一件不好事。此在富貴中人之家，且猶不可，況下此而賤役多年，分止衣布食蔬者乎？余鄉二三百里內，自丁

酉至丁未年（1537-1547），若輩皆好穿絲綢、緞
紗、湘羅，且色染大類婦人。余每見驚心駭目，
必歎曰：此亂象也。

讓他觸目驚心的，是社會上不分貴賤，什麼人都穿着
高檔衣服，而且花花綠綠，男女莫辨。換成今天的說法就
是，不管是窮富，人人都提 LV 包，身穿阿瑪尼，足蹬普
拉達，真是驚心動魄。

萬曆《杭州府志》（1579）記載杭州的變化，也有
同感：

自世宗御宇（1522）迄於今，科第日增，
人文益盛。里巷詩書，戶不絕聲。惜文勝實衰，
士風民俗，去成化、弘治，似稍不及耳。五十年
前，杭人有積資鉅萬，而矮屋數椽、終身布素
者。今服舍僭侈，擬於王公；婦人妖艷，得為後
飾。甚至賤金銀而爭侈珠玉。每吉凶會聚，盈頭
皓素，有識者知非吉祥。

從嘉靖皇帝登基到萬曆初年，雖然文風日盛，但是社
會風俗變得浮華，世風日下。以前的人即使富裕，也還節
儉度日，而現在的人卻奢侈鋪張，甚至靠借貸度日，寅吃
卯糧：

嘉靖初年，市井委巷有草深尺餘者，城東西
僻【地】，有狐兔為群者。今民居櫛此，雞犬相
聞，極為繁【華】。但民雜五方，全無藏蓋。生
齒既眾，貿易日多，利息既分，生計日薄。通都
大衢之中，雖鋪張盛麗，多貸客貨，展轉起息，
至於家無宿儲者，十室而五。

嘉靖時松江人何良俊（1506-1576？）的《四友齋叢
說》，講到松江地區宴飲風俗的變化，以他親身經歷為例：

余小時見人家請客，只是果五色、肴五品而
已。惟大賓或新親過門，則添蝦蟹蜆蛤三四物，
亦歲中不一二次也。今尋常燕會，動輒必用十
肴，且水陸必陳，或覓遠方珍品，求以相勝。前
有一士夫請趙循【方】齋，殺鵝三十餘頭，遂
至形於奏牘。近一士夫請袁澤門，聞殺品計百餘
樣，鴿子、斑鳩之類皆有。

比何良俊稍晚的謝肇淛（1567-1624），是萬曆年間的
福建人，他記載當時北京飲食的變化，在二十年間，不但
由儉入奢，而且花樣百出，南方的水產也充斥市面，足見
商貿之盛，江南的風氣已經在北京普遍流行了：

余弱冠至燕市上，百無所有，雞、鴨、羊、豕之外，得一魚，以為稀品矣。越二十年，魚、蟹反賤於江南，蛤蜊、銀魚、蟶、黃甲，纍纍滿市。此亦風氣自南而北之證也。

對於晚明社會繁華、漸趨奢靡的現象，也有人認為是好事，因為帶動了消費，使得社會財富流通，有助於經濟民生。陸楫（1515-1552）就明確提倡消費，並且提出：對一人一家而言，節儉是美德，但卻不適用於社會整體的經濟發展：

論治者，類欲禁奢，以為財節則民可與富也。……吾未見奢之足以貧天下也。自一人言之，一人儉則一人或可免於貧；自一家言之，一家儉則一家或可免於貧。至於統計天下之勢則不然。治天下者，欲使一家一人富乎，抑將欲均天下而富之乎？

他以江南富庶地區特別是蘇州杭州為例，鋪述奢靡消費所帶來的經濟利益：

予（陸楫）每博觀天下之勢，大抵其地奢則其民必易於生；其地儉則其民必不易為生者也。

何者？勢使然也。今天下之財賦在吳越，吳俗之
奢，莫盛於蘇杭之民，有不耕寸土而日食膏粱，
不操一杼而身衣文繡者，不知其幾何也，蓋俗奢
而逐末者眾也。只以蘇杭之湖山言之，其居人按
時而遊，遊必畫舫、珍饈、良醞、歌舞而行，可
謂奢矣。而不知輿夫、舟子、歌童、舞妓，仰湖
山而待爨者，不知其幾！……彼以粱肉奢，則
耕者、庖者分其利；彼以紈綺奢，則鬻者、織者
分其利。正《孟子》所謂「通工易事，羨補不足」
者也。

他的看法，不同於傳統農耕社會強調的農為本業，甚
至認為純屬奢靡消費的旅遊有助於百姓的生計。以蘇杭之
湖山言之，有錢人來遊覽，一定是吃喝玩樂，遊必畫舫，
伴之以珍饈、良醞、歌舞，奢侈極了。這樣的奢侈消費，
就能造福輿夫、舟子、歌童、舞妓，因為他們的生計就是
靠著湖山遊覽。還不只如此，為了提供奢靡消費，還有更
多的人為之生產而得利，達到社會分工的效果，分配了
財富。

可見晚明社會富裕導致了社會奢靡的現象，士大夫圈
內也出現了不同的聲音。這些社會富裕而漸趨奢靡的變
化，是否直接導致文化與藝術的流變，當然不是幾句話說
得清的。但是，因社會風尚的奢靡與物欲崇尚的普遍，造

成生活習慣的改變，並因此而講求細緻的享受與精緻的品味，逐漸成為明末文人雅士的流行風氣，則是不爭的事實。至於對物欲的追求與講究，會否轉成品味的精緻化，乃至於藝術境界的提升，當然不是單純與必然的發展，而是通過了許多藝術心靈的精神內化，在品味過程中，由原本強調感官享受的樂趣，轉化成精神境界的認知體會，並與藝術傳統的想像脈絡達成呼應。

　　崑曲興起的社會背景，就是嘉靖萬曆年間社會富裕的環境。江南的文人雅士因富裕而有了閒情逸致，開始專注物欲享受的提升，追求審美品位的精緻化。他們對戲曲發生興趣，甚至投身戲曲創作，填詞度曲，浸潤在崑曲的柔靡藝術境界之中，通過伶工與演員的實踐，結合了群體藝術心靈的追求與內化，才得以創造一個新的藝術境界，從感官享受轉到精神提升的認知體會，為文化與藝術開創了一片新天地。

　　值得我們注意的是，晚明社會富裕只是崑曲勃興的背景，並不能充分解釋崑曲為什麼發生在蘇州，而不是濫觴於杭州或南京。士大夫文人雅士的閒情逸致如何轉化成投身崑曲創作，為什麼會把創作詩詞的精神轉到填曲編劇上面，如何把文學的意象構築和拍曲的千迴百轉結合起來？這些發展都不是歷史的必然，而涉及許多人聰明才智的匯集，以及特定歷史環境所累積的審美追求。不論如何，晚明社會文化出現了獨特的歷史轉折，是理解崑曲勃興的必

要因素。過了二百多年，到了清末，有個歷史感特別敏銳的龔自珍（1792-1841），對明代中葉之後的社會變化，做了與眾不同的評價：

> 俗士耳食，徒見明中葉氣運不振，以為衰世無足留意。其實，爾時優伶之見聞，商賈之氣習，有後世士大夫所必不能攀躋者。不賢識其小者，明史氏之旁支也夫。

批評大多數人是「俗士」，只是人云亦云，以為明代中葉以後政治紛亂、社會風氣柔靡，就必然衰敗。其實，從文化長遠發展來看，歷史學家必須大處着眼，觀察到「優伶之見聞」與「商賈之氣習」有其特殊歷史意義，是清朝的士大夫所不能企及的。

（四）

具體講到崑曲的勃興，就要說說戲曲在明代發展的情況。明朝初年，經歷了戰爭兵燹與社會重建，政治控制與社會秩序抓得很緊，從官員到老百姓都老老實實的。洪武三十年御製《大明律》卷二十六，有「禁搬做雜劇」一條：

> 凡優人搬做雜劇、戲文，不准裝扮歷代帝王后妃、忠臣烈士、先聖先賢神像，違者杖一百。

官民之家，容令妝扮者，與同罪。其神仙道扮及
義夫節婦、孝子順孫、勸人為善者，不在禁限。

　　政府的禁令之中，很清楚地講到「搬做雜劇、戲
文」。這裏說的雜劇，就是宋元以來的北雜劇傳統，在明
初依然興盛，戲文則是從南方發展出來的戲曲形式，也稱
為南戲或傳奇。北方雜劇，一般就是四折，一個主角唱到
底，其他是配角；戲文則像連續劇，可以發展成幾十折，
由生淨旦末丑穿插演出。不准戲曲演員裝扮歷代帝王后
妃、忠臣烈士、先聖先賢，主要是為了尊崇統治階級的高
高在上的形象，避免舞台演出褻瀆了道德表率。其他的戲
劇演出，只要是勸人行善、引導民眾崇尚道德、遵循社會
秩序，就不會禁止。

　　說到統治階級對戲曲的態度，主要是考慮社會影響，
強調的是道德教化。思想家如王陽明，在《傳習錄》中
也說：

　　　今要民俗反樸還淳，取今之戲子，將妖淫詞
　　調俱去了，只取忠臣孝子故事，使愚俗百姓，
　　人人易曉，無意中感激他良知起來，卻於風化
　　有益。

認識到戲劇演出對百姓的影響，主張藉着演出忠臣孝

子故事，激發平民百姓的良知。這種對戲曲可以教化百姓的態度，也反映了當時戲曲流布很廣、成為老百姓普遍的娛樂方式。

從戲曲的發展來說，明朝是個重要的時期，南戲勃興，逐漸取代了北雜劇，南戲的四大聲腔也得到長足的發展。祝允明（1460-1527）寫過《猥談》，其中講到所謂「四大聲腔」：

> 數十年來，所謂南戲盛行，更為無端。於是聲音大亂。……蓋已略無音律腔調。愚人蠢工徇意更變，妄名餘姚腔、海鹽腔、弋陽腔、崑山腔之類。變易喉舌，趁逐抑揚，杜撰百端，真胡說也。若以被之管弦，必至失笑。

祝允明對南戲盛行的現象，明顯是極度不滿，因為南戲發展太快，逐漸取代原來居於正統地位的雜劇，亂了他心目中的法度。他罵當時參與編戲度曲的伶工是「愚人蠢工」，因為他們跟隨流俗的喜好，搞流行歌曲，而且還亂說亂講，定出新的名目，有什麼「餘姚腔、弋陽腔、海鹽腔、崑山腔」，簡直是胡說，太可惡了。祝允明雖然大罵南戲，態度偏激，可是他這條資料很重要，因為有了這個文獻資料，我們才知道，在明朝正德時期，四大聲腔已經蠻流行、蠻普遍了，才會引起他的不滿與批評。講到

聲腔，特別是涉及祝允明不滿的四大聲腔，是個很有意思的問題。中國的語言，各個地方方音不太一樣，而我們每個地方方音都有音調，這個音調都跟字詞的發音有一定關係。每個地方唱的地方戲，都必須配合自己的方音的吐腔咬字來唱，配合觀眾、聽眾的地方語言，才能產生較好的藝術感動效果，配合地方戲音樂的發展。南戲從南方的福建及溫州一帶傳過來以後，在江南各地，不管是餘姚、海鹽，或傳得比較遠也比較通俗的弋陽腔，甚至最後到蘇州的崑山腔，都很自然因為地方聲腔的特性，而產生一些變化，而這些變化也逐漸發展成雅調，最高雅的地方曲調就是崑山腔。

海鹽腔比較早，在嘉靖年間是最普遍的「雅調」，《金瓶梅詞話》裏面大部分是海鹽腔，西門慶動不動就找一班戲子來唱戲，大多數都是海鹽腔，這也很有意思，因為《金瓶梅詞話》所寫的背景是山東，沿着大運河的北方，靠近臨清這一帶，而唱曲的子弟是南戲子弟。楊慎（1488-1559）《丹鉛總錄》卷十四，就說：「近日多尚海鹽南曲，士大夫稟心房之精，從婉變之習俗，風靡如一，甚至北土亦移而耽之。」這個資料與《金瓶梅詞話》相互印證，就可以看出，嘉靖時期士大夫喜歡的南曲，多為海鹽腔。清人張牧《笠澤隨筆》：「萬曆以前，士大夫宴集，多用海鹽戲文娛賓客。若用弋陽、餘姚，則為不敬。」南戲影響到北邊，按照楊慎《丹鉛總錄》的解釋，是南戲比較柔膩，

比較婉轉，不像北曲比較豪放，比較鏗鏘。時代風氣發生轉變，經濟發展了，生活富裕了，大家越過越舒服，越過越好，風花雪月起來了，所以南戲比較受到大家的喜好。

嘉靖間，魏良輔居住在蘇州太倉，在民間藝人過雲適、張野塘等人的幫助下，吸收海鹽腔、餘姚腔以及江南民歌小調的某些特點，對流行在崑山一帶的戲曲腔調進行整理加工，形成了舒緩婉麗的新腔「崑腔」，俗稱「水磨腔」，風靡一時，為戲曲表演開創新局面。魏良輔是一個度曲的音樂家，對音律特別敏感，他精心度曲，把南戲音樂提升到了更高的層次，是崑曲音樂的大功臣。而風靡全國的崑腔「水磨調」，更使崑山腔發展成最受歡迎的「雅調」。崑山腔本來是蘇州崑山一帶的地方土腔，魏良輔把地方的腔調，配合整個北曲跟南曲的傳統，對於中國文字、音韻、行腔、吐字的脈絡，做了極其講究的梳理，不只是要求發音正確，而且是要配合音樂的旋律跟美妙的聲音感受，發展了所謂的崑山腔。因為崑曲音樂行腔吐字的精緻柔美，勝過其他聲腔，使得所謂「水磨調」一唱三歎、動人心魄，音樂太美了，太好聽了，太美妙婉轉，因此，後來的人也以「崑曲」來概括崑劇。

與魏良輔同時的梁辰魚（約 1521-1594），是崑山人，配合了魏良輔創製的崑腔水磨調，撰作了《浣紗記》傳奇，寫西施故事。梁辰魚是以崑腔音律為基礎，創作供舞台演出的戲曲，確定了崑曲在戲曲流傳中的地位。從元末

到魏良輔改革，崑腔還只停留在清唱階段，到了梁辰魚編寫劇作，才與魏良輔的音樂唱腔合作，相輔相成，珠聯璧合，奠定了崑腔演劇的基礎，讓崑曲成為舞台表演的主力，迎合了士大夫審美的情趣。

顧起元（1565-1628）在《客座贅語》卷九，有一段非常重要的觀察，說的是南京地區唱曲與演劇的變化：

> 南都萬曆以前，公侯與縉紳及富家，凡有燕會小集，多用散樂，或三四人，或多人，唱大套北曲。……若大席，則用教坊打院本，乃北曲四大套者……後乃盡變為南唱……大會則用南戲。其始只二腔，一為弋陽，一為海鹽。弋陽則錯用鄉語，四方土客喜聞之；海鹽多官語，兩京人用之。後則又有四平，乃稍變弋陽而令人可通者。今又有崑山，較海鹽又為清柔而婉折，一字之長，延至數息。士大夫稟心房之精，靡然從好。見海鹽等腔已白日欲睡，至院本北曲，不罝吹篪擊缶，甚且厭而唾之矣。

這一段話透漏了很多消息：第一，萬曆之前的南京上層社會，宴會小聚，聽曲聽的是大套北曲，大型宴會則演唱北曲院本，也就是北雜劇；第二，萬曆之後，大型宴會轉而演唱南戲，一開始唱的是弋陽腔與海鹽腔，弋陽腔比

較土，海鹽腔則「多官語」，比較雅，後來出現了更為雅緻的崑山腔；第三，到了萬曆後期，士大夫已經是一面倒鍾情崑曲，對海鹽等腔已經不屑一顧，對院本北曲更是視若鄙俗，「厭而唾之」。

我們知道明朝是兩都制，北京有一套掌握實權的政府班子，南京也有一套儲備的政府。南都這一套政府班子，屬閒差，可是地位清要，有不少士大夫精英分子，所以從文化風氣而言，南京很重要。在當時江南地區，南京扮演一個很特殊的角色，是政治、文化、藝術薈萃之地。南京的繁華，對南戲的發展當然起到關鍵性的作用，而南京在萬曆年間流行崑曲的風尚，也就清楚顯示了崑曲已經成為唱曲與演劇的主流。

（五）

最後我們倒過來講一講湯顯祖。湯顯祖的「臨川四夢」，到底是依照什麼腔寫的，我們並不能確知，可能是崑腔，而雜有鄉音，也可能不是崑腔，而是海鹽腔的變調，所以有的學者說是「宜黃腔」。為什麼有一個宜黃腔呢？因為當時海鹽腔有一批優秀戲子，被兵部侍郎譚綸帶回到江西撫州宜黃，也就是湯顯祖家鄉附近，在那裏發展，對當地的戲曲唱腔有一定影響。可是我覺得，湯顯祖很早就成名了，是當時文壇上著名的新秀，撰寫戲曲時，不可能不知道崑腔的優美，只不過他是江西人，或許不能

完全掌握地道蘇州話。但是，從南戲傳奇撰寫的角度而言，不管是海鹽腔，還是崑腔，甚或說真有所謂的宜黃腔，都是按照中州韻為主，通過洪武正韻的變化，基本按照當時通用的音律來寫的。只是湯顯祖寫劇本，有其文學藝術的追求，講究「意趣神色」，特別重視辭藻與意象的構築，難免有些地方不合音律，因為戲劇追求的藝術境界與思想高度，要通過文字藝術的感染來打動人心，不能完全按照音律的刻板限制，排除文學想像的美妙翱翔。

從這個意義上來講，湯顯祖的劇作反映了時代精神，更在當時思想開放的氛圍中，有許多劃時代的思想與藝術突破。可是，他的藝術突破主要是在思想境界的提升與追求，在文學創作的建樹，而不太顧及音律是否合乎崑山腔的標準，並不合乎蘇州人的口味。因此，湯顯祖的劇本寫出來以後，蘇州曲家就把它改來改去，讓湯顯祖大為不滿，也引發了一段爭論音律與辭藻的公案。

湯顯祖的思想受到三個人的影響最大，他們分別是泰州學派思想大師羅汝芳、離經叛道的思想異端李贄以及倡導社會正義的和尚達觀真可。這三個人的思想言行刺激湯顯祖思考人生的意義，調整他戲曲創作的方向，也幫助他塑造了理想的人物以及批判的對象。湯顯祖的性格有狂的一面，也有狷的一面，用現代的話語來說，就是有理有節，不卑不亢，超乎世俗的名利，而有自己理想的生命態度。他受泰州學派影響，強調個人的主體認知，強調情，

強調心，很注重個人在生命中的真實體驗，而且相信理想的超越意義，敢於獨立思考，敢於自由想像，敢於認真追求。他的劇作人物，如杜麗娘，如柳夢梅，也反映了他的思想，反映了他在晚明時代精神中孕育出的開放性。

關於湯顯祖的思想發展與戲劇創作的追求，我討論已多，就不在這裏多說了。最值得我們注意的是，晚明的社會繁榮提供了多元開放的契機，而陽明學派的蓬勃發展更促使知識人深刻思考生命意義的追求。湯顯祖最重要的貢獻則是，把生命意義的開放性追求放到戲曲呈現的人生處境，創造了「臨川四夢」，讓人們為之思牽夢迴，直到今天還能感動人心。

（2012 年 3 月 15 日在北京大學演講，
題為「晚明文化與崑曲盛世」，此為演講錄音的修訂稿，有刪節。）

南戲聲腔與花部亂彈

「多元一體」的中國戲曲

這幾年香港政府在戲曲推廣方面做了不少很有意義的工作，特別是康文署每年策劃的「中國戲曲節」，提升本地粵劇展演水平，推廣崑曲與京戲的精緻表演，還系統介紹各地的地方戲，讓我們看到，每個地方的表演藝術都有其文化特色，都有一些絕活，都在節骨眼上讓人歎為觀止。我在紐約大都會歌劇院看了十幾年的歌劇，聽帕瓦羅蒂、多明戈、弗萊明、巴托麗等人演唱，享受天籟縈繞的樂趣，卻總是感到歌劇重「唱」不重「演」，少了點什麼。沒想到來到香港，才有機會親身體味中國戲曲的多元多樣，看各地的拿手好戲，唱做俱佳，聲容並茂，是「集視聽之娛」，也是「極視聽之娛」的舞台表演。今年的戲曲節，除了推出一系列傳統戲曲的展演，還籌劃了一個「探索明代南戲四大聲腔之今存」研討會，顯然是認識到了學術探究可以深化演劇藝術，可以更上一層樓。主辦單位請我主持研討會，並在研討會前講講「四大聲腔」究竟是什麼，又在中國戲曲發展上扮演了什麼角色。

中國戲曲的演進歷程非常複雜，最主要的原因在於，文獻的記錄都是零星的、片段的。舊時的文人學者，大部

分都了解音韻、格律、曲唱、表演的規範，但他們往往只是很隨意地把個人創作或觀劇的感受記下來，不會像研究四書五經那樣，深入地、有條理地把所知所見的戲曲狀況作系統性的整理記錄。以前沒有錄像，也沒有錄音，假如文獻的記載就是這麼零零星星的，那麼，幾百年過去，口傳心授的藝術就很難再講得清楚。今天要討論「南戲聲腔與花部亂彈」，其實只能根據簡略的文獻，從我對非物質文化遺產傳承的研究心得，以歷史分析的角度，捋一捋戲曲，特別是南戲，在明清以來這四五百年間的發展情況。

中國各地的戲曲，大體上可以說，都是來自宋元時期的北曲與南戲。文獻記載的淵源相當明確，而且不論是劇本創作還是舞台演出，在曲牌與音韻的運用上，都與《中原音韻》有關。然而，戲曲經過近千年的發展，在廣袤的中國大地上傳衍生發，在不同的方言區生根茁壯，通過當地的演員在舞台上闡釋搬演，自然會糅合各地方言與唱曲的地方色彩，而產生不同的唱腔。我時常強調，中國各地戲曲雖然表面上差異很大、唱腔不同，內裏卻血脈貫通，屬於同源的文化演藝展現，甚至可以追溯到宋代，可謂「多元一體」。這也解釋了，為什麼某一劇種的劇目，如川劇《白蛇傳》、南戲《琵琶記》、崑劇《十五貫》、莆仙戲《春草闖堂》等，可以不必大費周章，很容易就移植成為另一個劇種的劇目，稍加點染改動，便可化為京戲、梆子、越劇、廣東大戲等形式，搬上舞台，而不會讓觀眾

產生文化的陌生感，不會出現「藝術殖民」的隔閡。

何來「四大」？

中國戲曲在明代中期之後有了飛躍性發展，當時南方經濟發達，促成戲曲的普遍繁榮，出現了由南戲派生的各種聲腔。一般人總是以為，到了十六世紀的時候，宋元以來的北雜劇已經逐漸衰微，而南戲則駸駸有取代之勢。伴隨南北戲曲興衰形勢而來的，就是北曲逐漸退出舞台，而南曲大為流行，出現了餘姚腔、海鹽腔、弋陽腔及崑山腔。這「四大聲腔」的發展，以崑山腔與弋陽腔流布最為廣泛，與地方上原有的曲唱相互影響，形成各種地方戲，餘韻一直流傳到今天。

這個說法的前半段，問題不大。明代中葉以來，的確是出現了南曲壓倒北曲的現象。說法的後半段則頗有問題，使人誤以為當時只有「四大聲腔」並駕齊驅、相互爭勝。最後是崑山腔與弋陽腔勝出，成為中國戲曲的主幹，而海鹽腔與餘姚腔敗落，從此退出戲曲舞台。

明代中葉戲曲發展的主脈，真的是「四大聲腔」爭勝嗎？我看未必。看看當時文人雅士的記載，就會發現，他們根本就沒有「四大聲腔」的概念。蘇州太倉人陸容（1436-1494）《菽園雜記》卷十記載：

嘉興之海鹽，紹興之餘姚，寧波之慈溪，台

州之黃岩，溫州之永嘉，皆有習為倡優者，名
曰戲文弟子，雖良家子不恥為之。其扮演傳奇，
無一事無婦人，無一事不哭，令人聞之，易生悽
慘。此蓋南宋亡國之音也。

陸容是明成化、弘治間人，生活在十五世紀末葉江南
開始繁華的時期，對南戲的故事題材以及南曲的柔靡逐漸
成為時尚，顯然很不以為然，表露了批評的態度。從他這
段話裏，我們可以知道，在蘇州人陸容的眼裏，南戲興起
的地區是浙江，而蓬勃發展的各地是「嘉興之海鹽，紹興
之餘姚，寧波之慈溪，台州之黃岩，溫州之永嘉」，各地
的戲文子弟當然是按照當地的方音來依字行腔。也就是
說，在十五世紀末，戲文的演唱在浙江已經大盛，至少有
海鹽腔、餘姚腔、慈溪腔、黃岩腔、永嘉腔。後來在江西
地區出現的弋陽腔與蘇州地區的崑山腔，還不在此列。要
說明代只有「四大聲腔」，合適嗎？

再看看稍後的蘇州名士祝允明（1460-1527），在《猥
談》書中是怎麼說的：

數十年來，所謂南戲盛行，更為無端，於
是聲樂大亂。……愚人蠢工徇意更變，妄名餘姚
腔、海鹽腔、弋陽腔、崑山腔之類，變易喉舌，
趁逐抑揚，杜撰百端，真胡說也。若以被之管

弦，必至失笑。

口氣與陸容十分近似，就是不滿於北曲衰微的趨勢，認為聲樂的正統受到南戲衝擊而大亂，而南戲盛行是配合各地的土腔土調，不按規矩，胡亂變化，實在可笑。他這裏隨意舉了四種腔調為例，餘姚腔、海鹽腔是浙江腔調，弋陽腔是江西腔調，崑山腔是蘇州腔調，一概斥為「愚人蠢工」的「妄名」，也反映出，祝允明雖然提到這四種聲腔，卻認為這都是「胡說」，並未把這幾種聲腔明確列為「四大聲腔」。

很顯然的，當時南戲的發展方興未艾，出現的聲腔不止四種，崑曲水磨調的創始人魏良輔（1489-1566）在《南詞引正》裏就說：

> 腔有數樣，紛紜不類，各方風氣所限。有崑山、海鹽、餘姚、杭州、弋陽。自徽州、江西、福建，俱作弋陽腔。永樂間，雲、貴二省皆作之，會唱者頗入耳。惟崑曲為正聲，乃唐玄宗時黃旛綽所傳。

假如你是死腦筋，硬梆梆按照字面解釋，那就只能說，魏良輔多加了一個「杭州腔」，提出「五大聲腔」之說。而事實上，魏良輔在此，只是就近舉例，說明各地都

有不同的腔調。倒是他特別提到弋陽腔流行的地域甚廣，在徽州、江西、福建各地都深受影響。總之，魏良輔的提法，從反面證實了「四大聲腔」並非明代當時的認識。

比魏良輔晚了一代的徐渭（1521-1593），在《南詞敘錄》（1559）中，是這麼描述嘉靖年間戲曲聲腔的流布情況：

> 今唱家稱弋陽腔，則出於江西，兩京、湖南、閩、廣用之；稱餘姚腔者，出於會稽，常、潤、池、太、揚、徐用之；稱海鹽腔者，嘉、湖、溫、台用之。惟崑山腔止行於吳中，流麗悠遠，出乎三腔之上，聽之最足蕩人。

這段話描述的情況，是魏良輔創製了崑曲水磨調，在蘇州地區為雅士大夫喜愛，上層社會趨之若鶩，在宴會雅集逐漸淘汰其他腔調，視之為鄙俗。

在崑曲水磨調出現之前，海鹽腔曾在嘉靖到萬曆前期非常流行，主要原因是它比較柔靡，令聽慣了鏗鏘北曲的人們耳目為之一新。明人楊慎《丹鉛總錄》卷十四有云：

> 近日多尚海鹽南曲，士大夫稟心房之精，從婉孌之習俗，風靡如一，甚者北土亦移而耽之。更數十年，北曲亦失傳矣。

也就是說，在崑曲水磨調出現之前，各地南戲的唱腔之中，最溫柔悅耳的就是海鹽腔。《金瓶梅詞話》常常提到，西門慶宴請上層人士，都要請海鹽子弟唱曲助興。清人張牧《笠澤隨筆》記載：

> 萬曆以前，士大夫宴集，多用海鹽戲文娛賓客。若用弋陽、餘姚，則為不敬。

在魏良輔創製崑腔水磨調之前，士大夫認為海鹽腔是高級的音樂，弋陽腔、餘姚腔則比較粗俗。

掌握了明代嘉靖、萬曆間（也就是十六世紀）南戲腔調發展的情況，就可以解釋湯顯祖劇作的填曲過程與最初演唱究竟是用什麼樣的戲曲腔調。是用當時最風行的崑曲水磨調呢，還是江西的弋陽腔，或是海鹽腔？這個問題，很難得到完整的答案，因為沒有人能夠回到過去，親身去聆聽當時演唱的情況，給出確鑿的證據。但是，我們可以從湯顯祖自己對地方戲曲的認識，得到一些蛛絲馬跡的信息。湯顯祖（1550-1616）是比徐渭又晚了一代的人，他的〈宜黃縣戲神清源師廟記〉，是這麼討論當時戲曲的發展：

> 此道有南北。南則崑山，之次為海鹽，吳、浙音也。其體局靜好，以拍為之節。江以西弋

陽，其節以鼓，其調喧。至嘉靖而弋陽之調絕，
變為樂平，為徽青陽。我宜黃譚大司馬綸聞而惡
之。自喜得治兵於浙，以浙人歸教其鄉子弟，能
為海鹽聲。大司馬死二十餘年矣，食其技者殆千
餘人⋯⋯諸生旦其勉之，無令大司馬為長歎於
夜台，曰，奈何我死而道絕也。

　　這裏說了兩件事：一，南戲最好的是崑腔（水磨調）
與海鹽腔，崑腔是吳音，海鹽是浙江音，都文雅靜好，以
拍為節奏。江西弋陽腔以鼓為節奏，很吵鬧，不靜雅。
二，宜黃人譚綸，官至兵部尚書，在浙江帶兵打倭寇，回
鄉的時候把海鹽子弟帶回了宜黃，唱海鹽腔，是湯顯祖所
讚許的。雖然沒有具體資料證明，在宜黃的海鹽腔是已經
宜黃化的海鹽腔，但是可能性很大，也有可能影響湯顯祖
因鄉音而使用宜黃化的海鹽腔。當然，這並不能反證湯顯
祖不懂崑腔水磨調，但卻可能是蘇州文人批評湯顯祖不協
律的原因所在。由此，我們可以看到，南戲聲腔在各地的
發展是錯綜複雜的，無法完全確定湯顯祖是用什麼腔，可
能基本上是按照崑腔水磨調，也可能摻入海鹽腔的影響。
　　從湯顯祖這個特殊的例子，我們可以了解到討論明代
聲腔的複雜性，各地具體的情況不同，而且多變。湯顯祖
說：「至嘉靖而弋陽之調絕，變為樂平，為徽青陽。」也
反映了嘉靖年間聲腔多變，衍生出許多新腔的情況。有的

學者誤讀了這段話，以為湯顯祖說「弋陽之調絕」，是說弋陽腔絕滅了，沒有了。其實，不是這個意思，而是說原來的弋陽腔變了，變出樂平腔、青陽腔等等，就像原來的崑山土腔變了，變出崑腔水磨調那樣。由此，也可見得，不分青紅皂白，籠統說明代有「四大聲腔」，實在有誤導之嫌。

弋陽腔及崑腔

明代南戲聲腔之中，真正發生巨大影響、流風餘韻一直傳到今天的，是弋陽腔與崑腔。杭州腔與餘姚腔，在明代流傳的情況，已經是文獻不足徵了，後世更不知所終。海鹽腔雖然一度盛行，成為士大夫階級喜好的戲曲形式，但是到了萬曆年間逐漸被新興的崑曲水磨調所取代，也就在上層社會的主流演藝舞台上沒落了，只在滲入一些地方戲的過程中，得以傳承，聊備一格。至於其他的聲腔，如明代文獻上提到的慈溪、黃岩、樂平、青陽等腔，雖然在當地沒有完全消失，但已經不再有影響力，不入曲家的法眼了。

從傳布的角度來說，明代聲腔之中，弋陽腔的影響最大。這個說法最早可見於明正德間的祝允明，他的《猥談》就說，在明初永樂間，弋陽腔已經相當盛行。到了嘉靖年間，流播於江西、安徽、南北兩京、湖南、福建、廣東、雲南、貴州等地，影響之大，勝於其他諸腔。弋陽腔

傳布如此之廣，應當和腔調的節奏鮮明、簡單易懂、容易入耳、通俗上口等特質有關。而且「其調喧」，最熱鬧，最能提供感官刺激，所以最為廣大群眾所喜愛。

從舞台表現的形式而言，弋陽腔保持許多早期戲文面貌，有許多接近鄉俗歌舞原生態的的元素。弋陽腔的「其調喧」，就表現出鄉俗的特性，反映了戲文初起時，運用里巷歌謠、村坊小曲，以鑼鼓為節，是民間歌舞的發展，或許還跟民間的迎神賽會有關。初期弋陽腔的表演方式，是不和管弦的，後來的發展才配有各地通行的管弦。弋陽腔在傳播的過程中，又吸收了北曲曲牌，出現了滾白和滾唱，衍生了後來的青陽腔。

在萬曆以後，弋陽腔雖然遭到文人雅士的鄙夷，卻廣泛流傳各地，在中下階層受到歡迎，與地方的腔調融合，而衍生出徽州腔、四平腔、青陽腔、徽池雅調、京腔等派別。從明末到清初，弋陽腔或許「改頭換面」，卻從未斷絕。在乾隆期間，各地稱之為「高腔」，至今猶存，融入了各地的地方劇種，如：江西贛劇、浙江婺劇、廣東正音戲等等。林鶴宜《晚明戲曲劇種及聲腔研究》，謂江西弋陽腔在晚明所形成的龐大聲腔群包括：江西本地的樂平腔、贛劇高腔、撫河戲、旴河戲、寧河戲和袁河戲高腔，安徽徽州腔、四平腔、太平腔、青陽腔，浙江松陽高腔、西吳高腔、侯陽高腔、瑞安高腔，湖南湘劇、祁劇、常德漢劇、衡陽湘劇和巴陵戲的高腔，以及福建大腔戲、詞明

戲、廣東瓊劇、河北京腔、山東藍關戲等。

我們今天所謂的崑曲，是有特定的指涉，指的是魏良輔創製的崑腔水磨調，不是魏良輔之前就已經存在的崑山地區土調。魏良輔，號尚泉，居蘇州太倉南關。熟諳音律，初習北曲，後研南曲。嘉靖間，在民間藝人過雲適、張野塘等人的幫助下，吸收海鹽腔、餘姚腔以及江南民歌小調的某些特點，對流行在崑山一帶的戲曲腔調進行整理加工，形成了徐麗舒婉的改良「崑腔」，是一種經過特殊藝術加工而提升的音樂曲調，俗稱「水磨腔」，風靡一時，為戲曲表演開創了新局面。魏良輔創製的水磨調，以其婉轉柔靡的藝術特色，成了文人雅士的最愛，被譽為中國戲曲演唱藝術的頂峰，四百年來獨佔鰲頭，稱為雅韻，至今未息。

關於明萬曆前後戲曲流行與演變的情況，顧起元（1565-1628）《客座贅語》卷九，以當時南京為例，說得十分清楚：

> 南都萬曆以前，公侯與縉紳及富家，凡有燕
> 會小集，多用散樂，或三四人，或多人，唱大
> 套北曲。……若大席，則用教坊打院本，乃北曲
> 四大套者……後乃盡變為南唱……大會則用南
> 戲，其始只二腔，一為弋陽，一為海鹽。弋陽則
> 錯用鄉語，四方士客喜聞之；海鹽多官語，兩京

人用之。後則又有四平，乃稍變弋陽而令人可通者。今又有崑山，較海鹽又為清柔而婉折，一字之長，延至數息。士大夫稟心房之精，靡然從好。見海鹽等腔已白日欲睡，至院本北曲，不啻吹籬擊缶，甚且厭而唾之矣。

從嘉靖到萬曆這段期間，南京作為明帝國的陪都，是清流的士大夫官僚聚集的地方。當時的中國的人文地理分布，是以北京為政治權力的中心，南京與鄰近的蘇州一帶則是文化風尚的中心。南京作為「南都」，主導了全國的文化潮流，南京流行的風尚其實就代表了當時的主流文化。從這段材料我們可以看到，就在這差不多八十年當中，北曲逐漸沒落，南戲聲腔更迭變化。從弋陽腔到海鹽腔，都曾流行過一段時間，最後是崑腔水磨調成為大家追捧的雅調。

但是，縱觀全中國廣袤的大地，從廣大群眾的日常娛樂而言，在明清兩代，弋陽腔的影響最大，遠遠超過崑腔。到了明朝後期，雖然弋陽腔受到文人雅士的鄙夷，可是在中下階層很受歡迎，跟地方腔調交雜融合之後，衍生出很多支系。我們今天大多數的地方戲都受到這些腔調的影響。李調元《劇話》說：

弋腔始弋陽，即今高腔，所唱皆南曲。又謂

秧腔，秧即弋之轉聲。京謂京腔，粵俗謂之高
腔，楚、蜀之間謂之清戲。向無曲譜，祗沿土
俗，以一人唱而眾和之，亦有緊板、慢板。

從明末到清初，弋陽腔或許「改頭換面」，卻從未斷
絕。在乾隆期間，各地稱之為「高腔」，至今猶存，融入
了各地的地方劇種。

花雅之爭

弋陽腔在當代的遺響，據流沙先生〈高腔與弋陽腔
考〉一文考證：與青陽高腔有關的，有山東柳子戲青陽高
腔、安徽南陵目連戲高腔和岳西高腔、江西都昌湖口高
腔、湖北大冶麻城高腔和四川川劇高腔等；與四平高腔有
關的，有浙江婺劇西安高腔、新昌調腔四平腔、福建閩北
四平戲高腔等；與徽池雅調有關的，有浙江新昌調腔、福
建詞明戲、廣東正音戲、湖北襄陽鍾祥清戲 (亦名高腔)；
與義烏腔有關的，有浙江婺劇侯陽高腔、西吳高腔等；與
弋陽腔有關的，有江西贛劇、東河戲高腔和安徽徽州、湖
南辰河祁劇之目連戲高腔等。

清乾隆四十六年 (1781)，江西巡撫郝碩〈覆奏遵旨
查辦戲劇違礙字句〉：

查江西崑腔甚少，民間演唱，有高腔、梆子

腔、亂彈等項名目，其高腔又名弋陽腔。臣檢
查弋陽縣舊志，有弋陽腔之名。恐該地域有流傳
劇本，飭令該縣留心查察。隨據稟稱：弋陽腔之
名不知始於何時，無憑稽考，現今所唱，即係高
腔，並無別有弋陽詞曲。查江右所有高腔等班，
其詞曲悉皆方言俗語，鄙俚無文，大半鄉愚隨口
演唱，任意更改，非比崑腔傳奇，出自文人之
手，剞劂成本，遐邇流傳。

這段檔案資料非常有趣，反映出乾隆年間，奉旨在江
西調查戲曲的官員已經搞不太清楚弋陽腔的流傳脈絡，一
會兒說「有高腔、梆子腔、亂彈等項名目」，接着說「其
高腔又名弋陽腔」，一會兒又說在弋陽縣沒有弋陽腔演
唱，只有高腔。說得含含糊糊，不着邊際，其實就是因為
沒弄清弋陽腔發展演變的軌跡，不知道「高腔、梆子腔、
亂彈等項名目」都是弋陽腔的餘緒。不過，官員的調查倒
是顯示了，這些弋陽腔餘緒的演出，「其詞曲悉皆方言俗
語，鄙俚無文，大半鄉愚隨口演唱，任意更改」，而崑腔
的演出則中規中矩，傳承清楚，是雅部風範。

這個材料印證了乾隆時期流行的看法，認為戲曲的流
傳，到了這個階段出現了雅部和花部的爭勝。青木正兒
在《中國近世戲曲史》第四篇〈花部勃興期（自乾隆末至
清末）〉就指出，乾隆時期，花部諸腔興起，戲曲有花雅

兩部之別。雅部指崑曲；花部則指崑曲以外之曲，例如京腔、秦腔等。他還引《燕蘭小譜》（乾隆五十年刊）之例言為證：「元時院本，凡旦色之塗抹科諢取妍者為花，不傅粉而工歌唱者為正，即唐雅樂部之意也。今以弋腔、梆子等，曰花部；崑腔曰雅部。使彼此擅長，各不相掩。」好像花部亂彈是新生事物，到了乾隆時期才出現，也容易引起誤會。其實，花部亂彈其來有自，就是明代南戲的遺緒，主要是弋陽腔的支裔，同時還有其他聲腔的留存。

崑腔是文人雅士的清玩，在音樂、文學、表演藝術上面，達到了巔峰，士大夫讚譽有加，而且提倡、鼓吹不遺餘力，但在民間廣為流傳的，還是花部俗唱。《揚州畫舫錄》講到，在揚州這一帶：

> 兩淮鹽務，例蓄花雅兩部以備大戲，雅部即崑山腔，花部為京腔、秦腔、弋陽腔、梆子腔、羅羅腔、二黃調，統謂之亂彈。……若郡城演唱，皆重崑腔，……後句容有以梆子腔來者，安慶有以二簧調來者，弋陽有以高腔來者，湖廣有以羅羅腔來者，始行之城外四鄉，繼或於暑月入城，謂之趕火班。

由此看來，明代各種聲腔的發展，隨着各地演戲的蓬勃，由南戲早期聲腔的流傳，不斷與地方曲調交叉影響而

融合，在「多元一體」的基礎上，衍生百花齊放的態勢。只在文化精英階層，由於特別鍾意崑曲的高雅藝術性，能夠欣賞水磨調的高層次音樂探索，而能保持不變的雅調。

花部在民間的盛行，是否就意味着崑腔的消亡？《中國大百科全書·戲曲卷》有這樣的敘述：「乾隆末年，崑劇在南方雖仍佔優勢，但在北方卻不得不讓位給後來興起的聲腔劇種。」同書還說：「嘉慶末年，北京已無純崑腔的戲班。」這種論斷是有問題的，完全罔顧戲曲聲腔發展的錯綜複雜情況，更混淆了不同地域與不同階層的藝術欣賞與喜好。

長期供職於北京故宮博物院的朱家溍先生，根據昇平署的檔案資料，明確表示：「同治二年至五年，由昇平署批准成立，在北京演唱的戲班共有十七個，其中有八個純崑腔班、兩個崑弋班、兩個秦腔班、兩個琴腔班（其中包括四喜班）、三個未注明某種腔的班（其中包括三慶班）。各領班人所具甘結都完整存在。說明到同治年間，崑腔班仍佔多數。光緒三年，各班領班人所具甘結也都存在。當時北京共有十三個戲班，其中有五個純崑腔班，比同治年減少一些，但佔總數三分之一強。通過這些檔案資料的研究，我們確切知道，崑腔讓位給亂彈的時間，不是乾隆嘉慶年間，也不是道光同治時期，而是很晚的光緒末年。這也解釋了，為什麼清末民初的京戲名家似乎人人都懂崑腔，都會唱幾齣崑曲。」

原來崑曲的沒落，是這麼晚近的事情，而不絕如縷的傳承，在京戲名家的身上還可以看到。也幸虧在京戲的發展中，對崑曲並不採取排斥態度，而有這樣的傳承互動，以及自覺的融化與藝術追尋（如梅蘭芳的京劇雅化），到了二十一世紀，當中國進入全面文化反思之際，達到傳統表演藝術高峯的崑曲，才不至於隕滅於文化轉型的喧鬧風潮，而得以復興。

　　於此，我們也可以看到，明代南戲各種聲腔的發展，經歷了五六個世紀，一直是處於方興未艾的態勢，衍生出各種民間的地方腔調。崑腔水磨調由於音樂藝術的高端探索，成為文人雅士的最愛，得以躋身經典地位，可以維持其雅部的格調，保持風格基本不變，直到二十世紀。所謂乾隆末葉之後，崑曲被花部亂彈取代，並不是戲曲發展的真實寫照，而是墜入了對戲曲發展的單線認識誤區，以為非黑即白，以為一旦花部興起，雅部就一定衰亡，是毫無根據的臆說。

文學經典與崑曲雅化

(一)

我們經常聽人家講崑曲，讚譽崑曲是百戲之母，是百戲之祖。我首先要告訴大家，崑曲不是百戲之母，也不是百戲之祖，它不是百戲的母親，也不是百戲的祖宗。它是中國戲曲傳統，在近千年的發展中，表現得最優美、最經典化、最能夠成為楷模並成為其他地方各戲種學習的模範，所以我稱之為「百戲之模」，即各種地方戲曲（包括京戲）的模範。從歷史發展的脈絡來看，模範是完美的典範，不是一切的最早源頭。

文化藝術的歷史定位十分重要，因為定位之後，我們才知道文化藝術在歷史進程中的意義，才知道它對文化有什麼貢獻，才能夠立足其上而創新。對於戲曲來講，我們要知道戲曲作為藝術，在文明進程當中，到底有什麼歷史地位、到底如何推動了文明。人類文明講到底，都是人創造的，不是原來就有的，不是古聖先賢預先賜予的。一萬年以前，新石器時代開始以前，哪裏有什麼文明累積？人類祖先為了生存，打獵、採集果實，連農業都沒有，卻也發揮了聰明智慧，肇始了文明。這一萬年的發展很不容易也很不簡單，我們祖先的生活環境十分艱難，卻能一步一

步從蠻荒創造出文明，逐漸還發展了社會結構、哲學思想、文化娛樂以及文學戲曲。文明積澱就是這麼一步一步來的。如何定位戲曲在文明發展中的地位，其實是一個很重要的問題。戲曲演出是傳統社會群眾文娛的展現，其重要性體現在其作為文化流動的場域，即聯繫統治階級（或精英階層）與普羅大眾的文化渠道。很多時候，精英文化都是通過戲曲舞台上的演出傳遞給大眾，而群眾的喜好也通過戲劇的流傳反饋給上層精英。

那麼，怎麼定位崑曲呢？我說崑曲是最優雅的傳統中國戲曲，是什麼意思呢？最優雅又怎麼樣？意義在哪裏？跟文明的關係是什麼？這些都是今天我想跟大家分享的。

我再次強調，崑曲不是百戲之母。第一，大家要知道什麼叫「百戲」。百戲就是古代的文娛表演，從戰國以來百戲包括的內容及其發展，其實就很明顯。到今天為止，我們看到的戲曲中所有武打的東西、所有的雜耍，都有一些百戲的痕跡，例如翻跟頭。這在漢朝的時候就是表演娛樂的主要內容，我們從漢畫像石、畫像磚以及壁畫，可以清楚看到各種各樣的百戲，什麼跳丸、頂竿、吞刀、吐火、魚龍曼衍、東海黃公之類，還有各種各樣的舞蹈，如長袖舞、建鼓舞，都是經常表演的節目。考古發掘讓我們看到許多漢朝的壁畫，還有陶塑的演藝人物。這些文獻記載與考古文物，清楚展示了什麼是漢朝的百戲。崑曲的發展始於十六世紀，它怎麼變成漢朝就有的百戲之母了？所

以，「百戲之母」這個名稱，顛倒了歷史，是錯的。

百戲如何發展成後來具有規模的戲劇或者戲曲呢？這牽涉到中國戲劇起源的問題，涉及演藝發展的途徑。我們知道中國戲曲一開始就有唱，這個一點也不奇怪，因為詠唱與舞蹈是人類娛樂的本能，早在文明肇始地就已出現。假如從百戲作為娛樂的角度來講，既有雜耍，又有唱歌，又有一點戲劇調笑的花樣，這是民間戲劇起源的明顯現象。也有學者指出，戲劇與祭祀儀典有關，在遠古的商周時期，已經有一些祭祀的儀式展現了舞蹈，可說是戲劇的雛形。不過，祭祀舞蹈要表現隆重的祭祀典儀，是非常嚴肅的信仰表現，它跟百姓的日常經歷所提煉出來的戲劇狀況是不一樣的，這也是中國祭神儀典的歌舞不曾發展出希臘式戲劇的主要原因。

中國的原始社會結構與信仰與古希臘不同，中國天神跟希臘的神很不一樣，祭神的儀式也有很大的區別。中國從古以來的天神上帝，是一個比較模糊的概念，眾人知道有天，有上帝，祂們卻是面目模糊、莫測高深的。比較清楚的，是我們的祖宗神，每一個血緣宗族都有祖宗，人們相信祖宗過世以後都會上天，圍繞在上帝旁邊，在「天」旁邊，會對人世發生影響。至於這個天是什麼？從來沒有講清楚過，卻有威力影響我們人世，所以祖宗神靈也能左右血緣宗族的命運。中國為什麼有祖宗崇拜？洋人傳教的時候說，中國人相信祖宗崇拜，跟信仰上帝很不一樣，是

異端信仰。的確是不一樣，至於是不是異端，則是另外的問題。人們以自己的習俗與信仰為正統，把別人的信仰當作異端，是產生文明衝突的原因。文明發展在不同地域，信仰出現的取向不同，無所謂高低。都是古人信仰的發展，不能以自己的好惡隨便標上「正確」「錯誤」，硬說信耶和華就是「正信」、信祖宗崇拜就是野蠻的迷信。

中國上古的祭典，有儀式有舞蹈，主要是通靈敬神的崇拜過程，聯繫上蒼神靈，祈求神靈的護佑，跟我們後來講的有故事、有人物、有情節發展的戲劇，是不太相同的。在祭神的儀式中，古代巫師會跳起特殊的舞步，配合香煙繚繞的場景以及攝人心靈的音樂，進入恍兮惚兮的神界。商朝虔信鬼神，商王本身也管祭祀，是當時的大巫師，而甲骨文就是祭祀占卜的工具，祭儀進行時巫師都會表演特殊的舞蹈。甲骨文「舞」這個字演化到篆字，都還展現一個巫師跳着巫步，可以顯示「舞」的起源，祭祀性高於娛樂性，或説娛神重於娛人。南方楚地信巫，延續的時間比較長，可以從《楚辭》描述的迎神祭祀看出。這是跟我們後來概念裏系統完整的戲劇，有人物、有故事、有情節發展，鋪述人世處境與悲歡離合，是不同性質的。與古希臘戲劇相比，系統完整的戲劇在中國出現得比較晚。

古希臘悲劇出現得非常早，跟古希臘對於神的認識與信仰方式有關。古希臘的神跟世間俗人一樣，有七情六欲，有各種各樣的喜怒哀樂，有各種各樣的憤怒、喜愛、

嫉妒，形形色色，什麼花樣都有，還有些神跟惡霸一樣，時常欺負世間的凡人，想方設法整人，以玩弄凡人命運為樂。凡人經常面臨超乎自己可以掌控的人生處境，奧林匹斯山上的諸神像玩遊戲一樣決定你的命運。凡人怎麼辦呢？你無法改變命運，但卻有自己的追求，有時還認識到神祇的惡毒與陰險。古希臘人怎麼生存並肯定自我生存的意義呢？有的時候就找天神甲作靠山，以避免天神乙的整蠱與迫害，像奧德修斯就靠着雅典娜，逃避海神波塞冬的追殺，最後回到家鄉。有時候沒有靠山，只好跟自己的命運進行搏鬥，古希臘悲劇就經常展現這樣的人生處境。古希臘的戲劇很早成型，跟他們相信的神人關係與人類命運是相關的，在迎神祭典中的戲劇活動，就有了系統的發展。中國古代的迎神祭典，沒有這類展現命運受到操弄的戲劇表演，因為我們的神不是神秘莫測的「天」，卻正是我們的祖宗，只要好好祭奠血食，祂們就不會害我們，更不會設計玩弄我們的命運。

希臘悲劇的俄狄浦斯故事，是天神設計好要他殺父娶母，儘管他的父母已經知道預言，想盡辦法避免，費盡心機不讓逆倫的慘劇發生，最後敵不過可怕的命運安排。從小就被拋棄、完全不知身世的俄狄浦斯，因緣際會做了國王，調查老王的死因，最後知道了自己可怕的命運，但為時已晚，他無法改變自己的命運，但是他親手挖出了自己的兩隻眼睛，血淋淋的，非常恐怖，極端震撼。希臘悲

劇有很多這樣的故事，人跟命運抗爭，跟天神的安排鬥爭，終歸失敗。就好像《老子》說的「天地不仁，以萬物為芻狗」，沒有辦法扭轉命運的。但是，希臘悲劇反映了人的自由意志，可以給自己一個選擇，不屈服於命運的安排，讓自己決定如何接收命運。我把雙眼挖出來，不要看這恐怖的世界，是悲憤的抗議，也是命運無法左右的個人意志。這個選擇與決定，就是人類的自由，是迎神賽會上展示給神看的人間情況，是與命運的殘酷對話。加繆探討西西弗斯的神話的意義，指出西西弗斯注定永遠要把從山上滾下來的石頭推回去，推回去之後石頭又滾下來，他又推回去，這是天神安排給他的命運。加繆說，推上去這段是西西弗斯的決定，是人類自我意志的展現，不因命運如此，我就不推了，就放棄自己了。推石頭上山，永不言棄，就讓西西弗斯為自己的命運重新找到了意義：人是有自我意志的。像這種情況的人神衝突，是古希臘思想信念的核心，是不會在古代中國的迎神祭典中出現的，因為我們的神接受我們的祭祀，會降福人間，何況我們的祖宗神會特別照顧自己宗族血胤的。

與希臘悲劇相比，中國系統完整的戲劇以人間性為主，與宗教獻祀的迎神祭賽的關係比較小。人世間悲歡離合、生離死別的處境，自唐宋以來，逐漸就以戲劇表演的方式發展出來了。人間戲劇的發展最主要是從唐朝到宋朝這段時間，情節完整的故事開始出現，有宣揚佛教的變文

故事，有人間際遇的傳奇。唐朝也有一些戲劇的雛形，據任二北研究的《唐戲弄》，唐代戲劇表演形式相當簡陋，不管是鉢頭戲、參軍戲還是傀儡戲，大多數都像我們今天東北二人轉的小戲，有兩個人或三個人，以模仿調笑為主。真正完整的戲劇在中國出現得比較晚，這並不表示中國文明發展得晚，而是這個文明的形態與古希臘不同。首尾俱全的中國戲劇，出現在宋金的時候，北方有雜劇，南方有戲文。北方的戲先以開封為主，因為開封在宋朝是首都，人口密集，到了元代就以北京為中心了。南戲的發展很有意思，是從溫州開始的，這牽涉到北宋被金滅了以後，金朝繼續北方的文化演藝，而流亡到南方的北方貴族以及文化人，帶來了原來蓬勃在中原的文化活動。南方本來有一些地方曲唱與文娛傳統，也就在溫州一帶出現了南戲文。北雜劇跟南戲文是中國戲曲早期發展最主要的兩支脈絡。

南戲跟北雜劇最大的差別，是結構不同、表演角色的組成方式不同。北雜劇一般來講是四折，故事情節從頭到尾就是四折，由一個主角來唱。這四折雖然分成四段，但是可以一次演完的，比如說一個下午、一個晚上可以演完。南戲不是，南戲可以非常長，有幾十折的。比如說後來繼承南戲傳統的明朝的傳奇，像《牡丹亭》，55折。所以我就說，北雜劇像電影，一次看完，南戲文像電視連續劇，一段一段地看。北雜劇演出，一個主角主唱，生的戲

就是生從頭唱到尾，旦的戲 —— 女主角的戲就是旦角從頭唱到尾，其他的角色陪襯一下，講一些話，有道白，或者偶爾插一個小段，叫做楔子，就是插進去的一段，可以由另外角色唱一段，有所轉折。所以北雜劇跟南戲的藝術形式很不一樣。

到了明朝以後，北戲慢慢衰落，元朝已經覆滅，雜劇雖然還是明代中期之前的正式演劇方式，卻逐漸被南戲取代了。一直到明代中期，大多數知識精英，像祝允明、徐渭，都還看不起南戲，因為覺得南戲鄙俗，而北雜劇是正宗的院本，是士大夫宴飲場合的演藝劇目。可是明中葉之後，江南社會經濟繁榮，南戲風行，成了一般人文娛喜好的趨勢，到了嘉靖、萬曆年間就基本取代了北戲。

在元明期間，南戲從溫州開始擴散，往北傳到整個浙江，先是杭州，然後到浙東、海鹽。往西傳到江西，從江西弋陽一帶傳遍長江流域，一直傳到南京，再沿着長江上溯西傳。往南傳到福建莆田、仙遊、泉州，廣東的潮州也受影響。所以我們知道，福建到現在還保留了古老南戲的傳統，比如說泉州的梨園戲，很有古風。當崑曲在明末清初風行全國、影響各地地方劇種的時候，福建、廣東這些地方反而因為偏僻閉塞而讓南戲的老傳統流傳至今，到了二十一世紀還重新發掘出來。

（二）

　　說到崑曲的文學經典性，首先要提到梁辰魚的貢獻。梁辰魚是崑山人，他寫《浣紗記》配合魏良輔的水磨調音律，把西施故事搬上了舞台，以高雅的文學劇本結合音樂雅韻，奠定了崑曲水磨調在舞台演出的地位。現在大多數的人不太知道梁辰魚，可是在湯顯祖眼裏，梁辰魚是了不起的劇作家，《浣紗記》的曲辭寫得非常出色。姚士粦《見只編》記載：

　　　　湯海若先生妙於音律，酷嗜元人院本。自言篋中收藏，多世不常有，已至千種……及評近來作家，第稱梁辰魚《浣紗記》佳，而劇中【普天樂】尤為可歌可詠。

　　當時的文學名家都與梁辰魚交往唱和，熟悉他的著作，特別讚賞他為崑腔水磨調編寫的《浣紗記》。嘉靖七子的領軍人物李攀龍和王世貞與梁辰魚是文字交，十分欣賞他豪爽的性格，並且看重他的詩文。李攀龍在〈報元美〉中告訴王世貞：

　　　　梁伯龍口吻，不獨五色，兼有熱腸。

　　王世貞在讀了梁辰魚長詩之後，也題寫〈贈梁伯龍長

歌後〉：

> 往年伯龍登泰山，以長歌千三百言見示，余
> 戲作此歌答之。

當時流傳的李卓吾戲曲評點《李卓吾評傳奇五種》，給予《浣紗記》很高的評價：

> 《浣紗》尚矣！匪獨工而已也，且入自然之
> 境，斷稱作手無疑。

此書署名李卓吾，不一定是李贄本人所寫，或為葉晝偽託出版，總是反映了李贄的欣賞態度，何況在當時大為流行，也顯示文壇與社會的接受情況。屠隆寫給馮夢禎的〈與馮開之書〉，說：

> 伯龍故翩翩豪士，今老矣，誠然烈士暮年，
> 壯心不已。

說到梁辰魚晚境落魄淒涼，不勝感慨，當然是想到過去詩酒風流、豪氣干雲的日子。潘之恒是晚明戲曲評論的大家，在《鸞嘯小品》中評價崑曲雅化的過程，特別稱讚了魏良輔與梁辰魚：

吳歈元自備宮商，按拍惟宗魏與梁。俚俗不
隨群雅集，憑誰分署總持場。

　　萬曆年間崑山人張大復的《梅花草堂筆談》卷十二，
有「崑腔」一節，指出崑腔的發展結合了許多音樂人的共
同努力，特別揄揚了魏良輔與梁辰魚的合作，把崑曲發展
成戲曲舞台令人矚目的新猷：

　　魏良輔，別號尚泉，居太倉之南關，能諧聲
律，轉音若絲。張小泉、李敬坡、戴梅川、包
郎郎之屬，爭師事之惟肖。而良輔自謂勿如戶侯
過雲適，每有得必往諮焉。過稱善乃行，不即反
覆數交勿厭。時吾鄉有陸九疇者，亦善轉音，顧
與良輔角，既登壇，即願出良輔下。梁伯龍聞，
起而效之，考訂元劇，自翻新調，作《江東白
苧》《浣紗》諸曲。又與鄭思笠精研音理，唐小
虞、陳梅泉五七輩雜轉之，金石鏗然。譜傳藩邸
戚畹、金紫熠煒之家，而取聲必宗伯龍氏，謂之
崑腔。

　　近代戲曲學者吳梅在《顧曲麈談》中，也指出梁辰魚
與魏良輔合作的重要：「南曲自梁、魏創立水磨調（俗名
崑腔）後，其做法大有變革。」他還綜合前人的評論說：

梁伯龍辰魚，崑山人。太學生。以《浣紗記吳越春秋》一劇，獨享盛名。其時太倉魏良輔，以老教師居吳中，伯龍就之商定音律，詞成即為之製譜。吳梅村詩所謂「里人度曲魏良輔，高士填詞梁伯龍」者是也。……王元美詩云：「吳閶白面冶遊兒，爭唱梁郎絕妙詞。」則當時之傾倒伯龍可知。

假如魏良輔的南曲改革是音樂的藝術化，梁辰魚的改革是什麼？最大的改革，就是以「轉音」藝術化的崑腔為基礎，雅化了戲曲劇本，使得戲曲出現文學性的經典文本。我們回顧一下戲曲劇本的發展，就會發現，元雜劇和早期的南戲劇本，文辭比較樸實，比較本色，通過雅俗共賞的劇情感動觀眾。早期南戲劇本並不刻意追求文辭的典雅，注意的是舞台演出的及時性與通俗性，曲文同唱腔都相對質樸，少有精心經營的痕跡。元末明初高明的《琵琶記》，改寫原來流行的劇本，特別是〈五娘吃糠〉一折，有慘淡經營之處，但是全劇的意旨並無雅化的跡象。海鹽腔和崑腔水磨調的出現與流行，與晚明社會富裕有關，人們對生活美學精緻化有所追求，在撰寫劇本方面也得到反映，最顯著的就是文辭非常細膩優美，以閒適雅緻為追求的目標。從元末明初到晚明劇本風格的變化，對比民間流傳的四大南戲劇本，《荊》《劉》《拜》《殺》與《浣紗記》

及《牡丹亭》，就有明顯的巨大差距，且不去説它。且舉明代前期公認文辭優勝的高明《琵琶記》為例，對照梁辰魚的《浣紗記》，就可以看出前者的質樸本色與後者的典雅優美，是不同的藝術展現。

《元本琵琶記》第一齣，末角上台開場，向觀眾報告全劇旨趣，是這麼説的：

> 【水調歌頭】秋燈明翠幕，夜案覽芸編。今來古往，其間故事幾多般。少甚佳人才子，也有神仙幽怪，瑣碎不堪觀。正是：不關風化體，縱好也徒然。論傳奇，樂人易，動人難。知音君子，這般另做眼兒看。休論插科打諢，也不尋宮數調，只看子孝與妻賢。驊騮方獨步，萬馬敢爭先？

除了開場白道德教訓意味濃烈之外，遣詞用字也相對通俗，是對着觀眾説的，不太思考個人創作的文學藝術追求，與《浣紗記》第一齣開頭的旨趣十分不同。梁辰魚《浣紗記》開頭，也是末角登場，唱詞卻是劇作者吟風弄月，感喟世事滄桑，表現寫作劇本的意圖，是藉着歷史人物的遭遇澆胸中塊壘：

> 【紅林擒近】佳客難重遇。勝遊不再逢。夜

月映台館。春風叩簾櫳。何暇談名説利。漫自倚
翠偎紅。請看換羽移宮。興廢酒杯中。驥足悲伏
櫪。鴻翼困樊籠。試尋往古。傷心全寄詞鋒。問
何人作此。平生慷慨。負薪吳市梁伯龍。

這段開場白凝聚了梁辰魚的人生經歷，有着明確的文
學創作意圖。「老驥伏櫪」是説自己功名蹉跎，「鴻翼困樊
籠。試尋往古。傷心全寄詞鋒」，是把個人的感慨寫進戲
曲裏面，「問何人作此。平生慷慨。負薪吳市梁伯龍」，
指明了「我」是劇本的作者，是「我」的創作，個人意識
極為強烈。可以看到，高明寫《琵琶記》，把作者隱藏在
戲劇表演的社會性後面，説一套人倫道德的教化言論，而
梁辰魚寫《浣紗記》則公開宣稱是個人的創作，以典雅優
美的文辭，表現自己的文學藝術才能。

《琵琶記》最為人稱頌的文辭，是第二十齣的〈五娘
吃糠〉：

【山坡羊】亂荒荒不豐稔的年歲，遠迢迢不
回來的夫婿。急煎煎不耐煩的二親，軟怯怯不濟
事的孤身己。衣盡典，寸絲不掛體。幾番要賣了
奴身己，爭奈沒主公婆教誰看取？思之，虛飄飄
命怎期？難捱，實丕丕災共危。

【前腔】滴溜溜難窮盡的珠淚，亂紛紛難寬

解的愁緒。骨崖崖難扶持的病體，戰欽欽難捱過的時和歲。這糠呵，我待不吃你，教奴怎忍飢？我待吃呵，怎吃得？思量起來，不如奴先死，圖得不知他親死時。

【孝順歌】嘔得我肝腸痛，珠淚垂，喉嚨尚兀自牢嘎住。糠！遭礱被舂杵，篩你簸揚你，吃盡控持。悄似奴家身狼狽，千辛萬苦皆經歷。苦人吃着苦味，兩苦相逢，可知道欲吞不去。

【前腔】糠和米，本是兩依倚，誰人簸揚你作兩處飛？一賤與一貴，好似奴家共夫婿，終無見期。丈夫，你便是米麼，米在他方沒尋處。奴便是糠麼，怎的把糠救得人飢餒？好似兒夫出去，怎的教奴，供給得公婆甘旨？

（錢南揚校注《元本琵琶記》）

尤其是最後一段唱詞，以簸揚糠米的意象，反映夫妻分離、夫貴妻賤的慘況，動人心弦。朱彝尊《靜志居詩話》說：

聞則誠填詞，夜案燒雙燭，填至〈吃糠〉一齣，句云「糠和米本一處飛」，雙燭花交為一，洵異事也。

朱彝尊與高則誠相距了整個明朝，隔了近三個世紀，也不知他是從哪裏聽來的傳說，不過，意思是說，文辭寫得真好，感天地動鬼神。

這一段用詞的方式很有意思，很有民間說唱的意味，如亂荒荒、遠迢迢、軟怯怯，蘇州評彈說書也經常使用這種疊字來加強聽眾的感受。滴溜溜、亂紛紛、骨崖崖、戰兢兢，一路下來營造淒涼孤苦的氣氛。五娘訴說自己的遭遇，跟糠一樣，「好似奴家身狼狽，千辛萬苦皆經歷。苦人吃着苦味，兩苦相逢，可知道欲吞不去」。這是窮苦人熟悉的災荒經歷，輾轉於溝壑的苦難經常降臨，這樣直截了當的哭訴，最直白也最讓人感同身受。這樣的文辭雖然感人至深，卻與文人雅士追求的細緻優雅不同，與晚明講求心靈風雅的意趣與境界大相徑庭。

晚明文人編寫傳奇劇本，以寫詩填詞作為創作手法，反映寫作態度是呈現個人化的文學作品。劇本成為文學藝術，雅化成為藝術形式的內在追求，其發展就不會只停留在早期南戲的通俗文辭，也不會以四大南戲與《琵琶記》為藝術創作的終極模本。這種雅化的審美態度，可能催生流芳千古的經典傑作，也可能催生矯揉造作的文字，甚或無病呻吟的詩篇。劇本文學化，雖然不是戲曲表演的唯一標準，卻是南戲劇本演化的歷史進程。南戲發展經歷了很長的歷史階段，從野台社戲進入華廈庭院，演化到崑曲水

磨調載歌載舞在氍毹之上，才出現了梁辰魚、湯顯祖、洪昇、孔尚任等人的經典劇本，成為戲曲表演所本的楷模。

梁辰魚《浣紗記》第二折寫村女西施出場，開口唱的是：

【繞池遊】苧蘿山下。村舍多瀟灑。問鶯花肯嫌孤寡。一段嬌羞。春風無那。趁晴明溪邊浣紗。

文縐縐的，雅是雅，但像村姑唱出來的詞句嗎？這還不算，接着是西施的道白，也就應該是她平常說話的口氣：

溪路沿流向若耶，春風處處放桃花。山深路僻無人問，誰道村西是妾家。奴家姓施，名夷光。祖居苧蘿西村，因此喚做西施。居既荒僻，家又寒微。貌雖美而莫知，年及笄而未嫁。照面盆為鏡，誰憐雅淡梳妝；盤頭水作油，只是尋常包裹。甘心荊布，雅志貞堅。年年針線，為他人作嫁衣裳；夜夜辟纑，常向鄰家借燈火。今日晴爽，不免到溪邊浣紗去也。只見溪明水淨，沙暖泥融。宿鳥高飛，游魚深入。飄颻浪蕊流花靨，來往浮雲作舞衣。正是日照新妝水底明，風飄素

袖空中舉。就此石上不免浣紗則個。

與〈五娘吃糠〉相比，文辭優雅，但缺少撼人肺腑的藝術感染力。這哪裏是村姑自述，這是秀才耍弄才情，寫詩情畫意的八股文章。四六駢儷取代了日常說話，矯揉造作已極，卻合乎劇作者心目中的淡雅風韻，小姑所居，獨處無郎。也不知道梁辰魚填曲的時候，心中是否想着李商隱的詩句「小姑居處本無郎」，然後就編出個「未妨惆悵是清狂」的范蠡？

《浣紗記》第十四齣〈打圍〉（又稱〈出獵〉），是相當精彩的一折，文辭也很優美，有湯顯祖稱讚的【普天樂】曲文：

【普天樂】錦帆開牙檣動，百花洲青波湧。蘭舟渡，蘭舟渡，萬紫千紅，鬧花枝浪蝶狂蜂。呀，看前遮後擁，歡情似酒濃。拾翠尋芳來往，來往遊遍春風。

【北朝天子】往江干水鄉，過花溪柳塘，看齊齊彩鷁波心放。冬冬疊鼓，起駕鴦一雙，戲清波浮輕浪。青山兒幾行，綠波兒千狀，渺渺茫茫渺渺茫。趁東風蘭橈畫槳，蘭橈畫槳，採蓮歌齊聲唱，採蓮歌齊聲唱。

【普天樂】鬥雞陂弓刀聳，走狗塘軍聲哄。

輕裘掛，輕裘掛，花帽蒙茸，耀金鞭玉勒青驄。

然而，寫到第二段【北朝天子】，為了表現圍獵的熱鬧氣氛，語氣開始通俗，使用許多疊字形容出獵隊伍的壯觀，不再以精雕細琢的詩句來展現詩情畫意的場景：

【北朝天子】馬隊兒整整排，步卒兒緊緊挨，把旌竿列在西郊外。紅羅綉傘，望君王早來，滾龍袍黃金帶。幾千人打歪，數千聲喝彩。擺擺開擺開擺擺開，鬧轟轟翻江攪海，翻江攪海。犬兒疾鷹兒快，犬兒疾鷹兒快。

其實，在舞台上演出，這樣「鬧轟轟翻江攪海」的唱詞，通俗好懂，很是一般群眾喜愛的熱鬧場面。可是在講究大雅的文士名家眼裏，卻成了惡俗。沈德符《萬曆野獲編》卷 25 記載了一段軼事，就說到當時文名滿天下的屠隆（1543-1605）曾經為了這段文字的俗濫，設計惡搞梁辰魚：

崑山梁伯龍亦稱詞家，有盛名。所作《浣紗記》，至傳海外，然止此不復續筆。其大套小令，則有《江東白苧》之刻，尚有傳之者。《浣紗》初出，梁遊青浦，時屠緯真隆為令，以上客

禮之，即命優人演其新劇為壽。每遇佳句，輒浮大白酹之，梁亦豪飲自快。演至〈出獵〉，有所謂「擺開擺開」者，屠厲聲曰：「此惡語，當受罰。」蓋已預儲洿水，以酒海灌三大盃。梁氣索，強盡之，大吐委頓。次日，不別竟去。屠凡言及必大笑，以為得意事。

屠隆以「擺開擺開」是俗濫惡語為由，逼得梁辰魚罰酒三大杯，卻準備的是污水，還自以為樂，作為得意之舉，四處傳講。這場惡作劇讓屠隆洋洋得意，梁辰魚大受委屈，反映了當時文人雅士蔑視俗濫曲文、以雅為尚的態度。

說《浣紗記》曲文俗濫，是絕對不公平的，屠隆此舉只是以偏概全，抓住了小辮子的霸凌行為。在崑曲舞台經常演出的折子戲〈寄子〉，是《浣紗記》的第二十六齣，文辭就極為典雅優美，而且表現伍子胥父子生離死別的情景，震撼人心，在舞台演出的效果上，雅俗共賞，直到今天，每每令觀眾為之涕下：

【勝如花】清秋路，黃葉飛，為甚登山涉水？只因他義屬君臣，反教人分開父子，又未知何日歡會。料團圓今生已稀，要重逢他生怎期？浪打東西，似浮萍無蒂，禁不住數行珠淚。羨雙

雙旅雁南歸，羨雙雙旅雁南歸。

【前腔】我年還幼，髮覆眉；膝下承歡有幾？初還認落葉歸根，誰料是浮花浪蕊！何日報雙親恩義？料團圓，今生已稀；要重逢，他年怎期？浪打東西，似浮萍無蒂。禁不住數行珠淚。羨雙雙旅雁南歸。

（通行舞台演出本）

沈德符在《萬曆野獲編》中，探討了戲曲南北散套的寫作，特別指出「吳中詞人如唐伯虎、祝枝山，後為梁伯龍、張伯起輩。縱有才情，俱非本色矣。」主要講的，就是這些文人填的曲，辭藻優雅，才華橫溢，可是缺少了「本色」。缺少了質樸通俗的文辭，就沒有直截了當的藝術感染力量，無法感動看戲的觀眾。他還論及音律，似乎對蘇州人只關注崑腔水磨調而忽視原本是主流的北曲有所不滿：「近年則梁伯龍、張伯起俱吳人，所作盛行於世。若以中原音韻律之，俱門外漢也。」

這個「本色」問題，十分困擾明末的文人雅士。他們一方面講求文辭的優美雅緻，另一方面又考慮到戲曲舞台演出的整體藝術感染，經常以元曲的直白感人為標準，批評明代傳奇寫作的枝蔓與拖沓。凌濛初（1580-1644）在《譚曲雜札》裏，對戲曲從元雜劇到明傳奇的由俗入雅過程，從戲曲觀眾看戲的接受角度，提出了質疑，做了以下

的生動描述：

> 曲始於胡元，大略貴當行，不貴藻麗。其當行者曰本色。蓋自有此一番材料，其修飾詞章，填塞學問，了無干涉也。故《荊》《劉》《拜》《殺》為四大家，而長材如《琵琶》猶不得與，以《琵琶》間有刻意求工之境，亦開琢句修辭之端，雖曲家本色故饒，而詩餘弩末亦不少耳……自梁伯龍出，而始為工麗之濫觴，一時詞名赫然。蓋其生嘉、隆間，正七子雄長之會，崇尚華靡，弇州公以維桑之誼，盛為吹噓，且其實於此道不深，以為詞如是觀止矣，而不知其非當行也。以故吳音一派，競為剿襲。靡詞如繡閣羅幃、銅壺銀箭、黃鶯紫燕、浪蝶狂蜂之類，啟口即是，千篇一律。甚者使僻事、繪隱語，詞須累詮，意如商謎，不惟曲家一種本色語抹殺無餘，即人間一種真情語，埋沒不露已。

比凌濛初稍早的常熟劇作家徐復祚（1560-1630？），著有《紅梨記》，深受崑腔水磨調影響。在《花當閣叢談》中，他就採取與凌濛初不同的論調，一方面批評梁辰魚《浣紗記》的論點結構鬆散、文辭俚俗，另一方面又稱讚他配曲宮調不失，在曲唱的安排上極為出色：「梁伯龍

辰魚作《浣紗記》，無論其關目散緩，無骨無筋，全無收攝。即其詞亦出口便俗，一過後不耐再咀。然其所長，亦自有在，不用春秋以後事，不裝八寶，不多出韻，平仄甚諧，宮調不失，亦近來詞家所難。」徐復祚顯然不認為梁辰魚文辭工麗有什麼問題，反倒是覺得《浣紗記》的文辭太俗，難登大雅之堂，同時大為讚賞梁辰魚善於使用崑腔水磨調。

凌濛初的批評，讚譽元曲與早期四大南戲的「本色」，抨擊崑曲勃興之後的文辭柔靡，一篙打翻一艘船，觀點未免偏頗，徐復祚顯然不會贊同。明末著名劇作家李玉就在《南音三籟‧序》中，提出了完全相反的觀點：

> 至明初，亦有作南曲者，大都傖父之談，樸而不韻。延及嘉隆間，枝山、伯虎、虛舟、伯龍諸大有才人，吟詠連篇，演成長套。或一宮而自始至終，或各宮而湊成合錦，其間緊慢之節奏，轉度之機關，試一歌之，怳若天然巧合，並無拗嗓棘耳之病。全套渾如一曲，一曲渾如一句。況復寫景描情，鏤風刻月，借宮商為雲錦，諧音節於珠璣，亦如詩際盛唐，於斯立極，時曲一道，無以復加矣。

李玉的論點與凌濛初針鋒相對，真可謂「南轅北

轍」，明確指出嘉靖隆慶之前的南曲，都是「倫父之談」，粗鄙無文的。一直到蘇州文人參與，南曲才出現優雅斯文的狀態，特別在音樂與文辭的結合上，美妙動聽，自然天成，不再有鳥語一般的「嘔啞嘲哳難為聽」。由此亦可見，南戲發展過程中，從嘉靖年間開始的一個世紀，崑腔水磨調由於魏良輔與梁辰魚的藝術打磨，逐漸形成戲曲寫作的雅調，其間有着不同議論與波折，並非一帆風順。由俗入雅，固然有蘇州文化圈的支撐，也有許多喜愛傳統主流的文士，自矜見識，看不慣新起的時代流行曲，直斥為附庸風雅的靡靡之音。時間是考驗藝術成就最好的標尺，在一兩個世紀的時間流逝之中，大浪淘沙，淘汰了大量以崑腔水磨調寫作的低劣作品，濾去了千篇一律的鶯聲燕語，留下了崑曲演出的文藝經典。

（三）

在崑曲勃興前後，南戲的演化分兩方面進行，一方面是通俗化的散布流行，展現了南戲普及的力度，另一方面則是在精英階層的雅化進程，着重文辭與表演的精緻與優雅，展現南戲藝術性的提高。湯顯祖在〈宜黃縣戲神清源師廟記〉中，清楚描繪了南戲發展的途徑：普及的是弋陽腔一脈，結合各地曲唱與演藝，流行四方，演化成各地的地方戲，是受鄉民群眾喜好的俗戲；提高的是崑曲與海鹽戲，優雅靜好，是士大夫精英崇尚的雅戲。

與湯顯祖同時代稍晚的顧起元（1565-1628），在《客座贅語》卷九，詳細記錄了南戲在南京的發展：

> 南都萬曆以前，公侯與縉紳及富家，凡有燕會小集，多用散樂，或三四人，或多人，唱大套北曲。……若大席，則用教坊打院本，乃北曲四大套者……後乃盡變為南唱……大會則用南戲。其始只二腔，一為弋陽，一為海鹽。弋陽則錯用鄉語，四方士客喜聞之；海鹽多官語，兩京人用之。後則又有四平，乃稍變弋陽而令人可通者。……今又有崑山，較海鹽又為清柔而婉折，一字之長，延至數息。士大夫稟心房之精，靡然從好。見海鹽等腔已白日欲睡，至院本北曲，不啻吹箎擊缶，甚且厭而唾之矣。

對於這個演變的情況，精通南北曲的王驥德在《曲律》卷二〈論腔調第十〉也說：

> 舊凡唱南調者，皆曰海鹽，今海鹽不振，而曰崑山。

湯顯祖創作劇本，繼承了梁辰魚的寫作取向，顯示南戲演變的雅化過程。他撰寫劇本，以文學創作為優先考

慮，在審音填曲方面，主要是使用當時流行的海鹽崑腔一路，也就是循着戲曲音樂的雅化，在曲文上更為精益求精，開發前人未曾探索的角色內心世界，展示人間情感的杳渺幽微。湯顯祖在萬曆年間的文壇，聲名顯赫，是遠近知名的詩文大家，他寫劇本自然會受到時人的矚目。他寫第一部劇本《紫簫記》，以霍小玉故事為劇情，就引起一陣騷動，謠傳他藉着戲曲寫作來諷刺當朝大員，迫使他為免捲入政治鬥爭而輟筆。後來他以同樣的故事來源寫了《紫釵記》，以華美清麗的文辭，敘述淒美動人的愛情故事，追求的是詩詞意象之美，可謂文人雅士心目中的才子佳人傑作。他在批評政府腐敗而遭貶謫之後，寫了《牡丹亭》（《還魂記》），宣揚至情至性，堅持個人的理想與愛情，不惜生生死死，顛覆陳腐的舊秩序，尋求心目中的美好新世界，引起了巨大的反響。沈德符在《萬曆野獲編》說，「湯義仍《牡丹亭夢》一出，家傳戶誦，幾令《西廂》減價。奈不諳曲譜，用韻多任意處，乃才情自足不朽也。」

《紫釵記》和《牡丹亭》可以泛泛歸類到才子佳人劇，可又不只是寫才子佳人的卿卿我我，主要講的是一個婦女的自我追求。與一般才子佳人劇大不同處，在於不以才子的男性中心出發，而以女主角的情欲與理想為情節主軸，展現她的社會處境與婚姻自主的困擾。湯顯祖寫戲，考慮生命意義的展現，最主要是追求「情真」，不受陳腐道德

綱常的羈絆，活出一個至情的真正的人。他受泰州學派思想的影響，從自我良知出發，要「致良知」，而且要在社會處境中「知行合一」，活出一個真我。什麼是自我良知呢？就是內心深處基本人性（泰州學派強調的「赤子之心」）的主體性，所以，從《紫釵記》到《牡丹亭》，湯顯祖創作劇本，是在展現這種幽微的人性解放，完全不符合流俗觀念，絕不通俗，不但是雅之又雅，還是哲思在舞台表演的重大突破。

《牡丹亭》不是一個簡單的男女愛情故事，它是女性追求自我的演繹。在明代傳統道德封閉的社會環境，杜麗娘肯定自我主體的情欲，追求自己所想所要，生生死死，下了地府冥間、化作鬼魂，還要回到陽世找她的夢中情人。這是俗世現實不可能的事，但是，通過湯顯祖的生花妙筆，展演了纏綿悱惻的至情至性，喚起人們的同情，接受這段超越俗世想像的美好願望。這齣戲非常特別，思想性特別超前，追求的「自我主體性」是非常現代的意識，不是四百年前女性所能清楚道出的心理狀態，但卻隱隱約約有此嚮往，朦朦朧朧有此希望。我們從當時閨閣婦女閱讀或觀賞《牡丹亭》的反應，就可以知道，女性讀者與觀眾受到多麼大的心靈震撼。最顯著的例子，就是表現在文獻中的《吳吳山三婦合評牡丹亭》的批點評語，以及《紅樓夢》中黛玉聽了〈驚夢〉戲詞之後的感受。

《牡丹亭》最著名，也是在舞台上表演最多的是〈驚

夢〉〈尋夢〉這兩齣。我們看看湯顯祖寫杜麗娘出現在小庭深院的曲文，是多麼嫻雅韻致：

【步步嬌】裊晴絲吹來閒庭院，搖漾春如線。停半晌，整花鈿，沒揣菱花，偷人半面，迤逗的彩雲偏。步香閨怎便把全身現？

寫她與春香一同進入花園，四下無人，春天來到靜悄悄的廢園，綻放出五顏六色的姹紫嫣紅：

【皂羅袍】原來姹紫嫣紅開遍，似這般都付與斷井頹垣。良辰美景奈何天，賞心樂事誰家院。恁般景致，我老爺和奶奶再不提起。朝飛暮捲，雲霞翠軒。雨絲風片，煙波畫船。錦屏人忒看的這韶光賤。
【好姐姐】遍青山啼紅了杜鵑，荼蘼外煙絲醉軟。春香呵，牡丹雖好，他春歸怎佔的先？成對兒鶯燕呵，閒凝眄，生生燕語明如翦，嚦嚦鶯歌溜的圓。

湯顯祖當然是在作詩，描摹杜麗娘的心境，讓他筆下的角色吐露心底的幽微情愫，寫出少女杳渺的春心蕩漾，卻又不失高雅矜持的風致。遊園之後，夢到理想的情人，

又去花園尋夢，繼續展現少女懷春的情愫，刻畫入微：

> 【懶畫眉】最撩人春色是今年。少甚麼低就
> 高來粉畫垣，元來春心無處不飛懸。哎，睡荼蘼
> 抓住裙衩線，恰便是花似人心好處牽。
> ……
> 【江兒水】偶然間心似繾，梅樹邊。這般花
> 花草草由人戀，生生死死隨人願，便酸酸楚楚無
> 人怨。待打並香魂一片，陰雨梅天，守的個梅根
> 相見。

這樣的曲文，在戲曲劇本中顯示了文學藝術的巔峰，與早期南戲的戲文不可同日而語，也在一些人眼裏成了「案頭之書」，而非「筵上之曲」，因為太雅了，太不「本色」了，文辭美得過於曲折婉轉，一般人看戲聽不懂。李漁在《閒情偶寄‧詞曲部》有「貴顯淺」一節，對〈驚夢〉〈尋夢〉二折，就做了批評，認為文辭太過典雅，沒有元曲的直白淺近，不適合演出：

> 詩文之詞采，貴典雅而賤粗俗，宜蘊藉而忌
> 分明。詞曲不然，話則本之街談巷議，事則取
> 其直說明言。凡讀傳奇而有令人費解，或初閱不
> 見其佳，深思而後得其意之所在者，便非絕妙

好詞，不問而知為今曲，非元典也。元人非不讀書，而所製之曲，絕無一毫書本氣，以其有書而不用，非當用而無書也，後人之曲則滿紙皆書矣。元人非不深心，而所填之詞，皆覺過於淺近，以其深而出之以淺，非借淺以文其不深也，後人之詞則心口皆深矣。無論其他，即湯若士《還魂》一劇，世以配饗元人，宜也。問其精華所在，則以〈驚夢〉〈尋夢〉二折對。予謂二折雖佳，猶是今曲，非元曲也。〈驚夢〉首句云：「裊晴絲，吹來閒庭院，搖漾春如線。」以游絲一縷，逗起情絲，發端一語，即費如許深心，可謂慘淡經營矣。然聽歌《牡丹亭》者，百人之中有一二人解出此意否？若謂製曲初心並不在此，不過因所見以起興，則瞥見游絲，不妨直說，何須曲而又曲，由晴絲而說及春，由春與晴絲而悟其如線也？若云作此原有深心，則恐索解人不易得矣。索解人既不易得，又何必奏之歌筵，俾雅人俗子同聞而共見乎？其餘「停半晌，整花鈿，沒揣菱花，偷人半面」及「良辰美景奈何天，賞心樂事誰家院」，「遍青山，啼紅了杜鵑」等語，字字俱費經營，字字皆欠明爽。此等妙語，止可作文字觀，不得作傳奇觀。

李漁批評《牡丹亭》曲文太雅、太深、過於曲折婉轉、不適合舞台演出，有其粗淺的道理，就是一般群眾聽不懂，所以不是元曲通俗一脈。李漁以「雅俗對立」來評論劇本的舞台效果，有其看法，但是以元曲直白通俗為品評標準、認定了文辭雅緻的劇本不能演出，則完全忽視了戲曲發展的歷史軌跡，就未免觀點狹隘、抱殘守缺了。《牡丹亭》演出四百年的歷史，讓我們看到，在崑曲舞台上歷演不衰的，就是〈驚夢〉〈尋夢〉這兩折，最受觀眾喜愛，成了雅俗共賞的劇目，因為是文學、音樂與演藝結合最優雅的結晶。回顧戲曲發展的歷程可知，由俗入雅是自然的趨勢，不必去是古非今、崇俗貶雅，應該視之為不同歷史階段的藝術創作傾向與風格。雅俗可以共賞，也可以分賞，不必相互排斥。王國維在《人間詞話》中說，「境界有大小，不以是而分優劣。」評論的是詩詞欣賞，其實戲曲也一樣，戲曲有雅俗，不以雅俗分優劣。

南戲劇本的寫作，在明代中葉已經開始雅化，許多文人作家的參與，發展了明代傳奇劇本的文學化，逐漸遠離元雜劇的直白本色。崑曲的興起，講究音樂節拍的舒緩雅緻，更進一步推動雅化的過程。到了湯顯祖的「臨川四夢」，戲曲劇本雅化的進程，已經達到了高峰。之後的崑曲劇本，包括李漁的劇本在內，不論題材是男女戀情，還是世事滄桑，曲文的撰著都有陽春白雪的傾向，而不以下里巴人為依歸。

從文學經典的角度來看，清初洪昇的《長生殿》與孔尚任的《桃花扇》，是兩部極其精彩的傑作。《長生殿》的寫作，融合崑曲音律的要求與文辭的優雅精審，穿插了南北曲的精華，可謂崑曲劇本的寫作典範。尤其值得注意的是，《長生殿》的曲文撰寫，簡直達到杜甫寫詩的「無字無來歷」，把歷代關於唐明皇與楊貴妃故事的文學典故，幾乎完全融入了劇情的鋪展。《桃花扇》的文辭也精彩萬分，令人低迴不已，表面寫的是侯方域與李香君的愛情故事，真正表達的卻是國破家亡之痛、改朝換代的歷史創傷。最受後人稱道、甚至在民國以後納入語文教科書作為文學坫本的，是劇本末尾的【哀江南】套曲，最後一段如下：

　　【離亭宴帶歇指煞】俺曾見金陵玉殿鶯啼曉，秦淮水榭花開早，誰知道容易冰消！眼看他起朱樓，眼看他宴賓客，眼看他樓塌了！這青苔碧瓦堆，俺曾睡風流覺，將五十年興亡看飽。那烏衣巷不姓王，莫愁湖鬼夜哭，鳳凰台棲梟鳥。殘山夢最真，舊境丟難掉，不信這輿圖換稿！謅一套【哀江南】，放悲聲唱到老。

　　經過歷代的傳誦閱讀與舞台演出，這些雅化的曲文，早已成為雅俗共賞、童叟皆知的基本知識，是文化傳統提

煉出來的精華，也是文學經典與崑曲雅化相融的文化遺產，最值得我們從崑曲欣賞之中，汲取並傳承精華，開創未來。

（本文原為 2019 年 10 月 20 日在深圳坪山圖書館的演講稿，

刪去涉及《長生殿》與《桃花扇》的劇情及創作意旨，

於 2020 年 12 月 8 日修訂完畢。

刊載於《文史知識》2021 年 8-11 月號。）

崑曲青春化與商品化的困境

（一）崑曲與俗唱

湯顯祖的《牡丹亭》在 1598 年問世，立時就受到大家的稱讚，不脛而走，廣為流傳。當時就有沈德符在《顧曲雜言》中說，「家傳戶誦，幾令《西廂》減價。」張琦在《衡曲塵譚》中更說：「臨川學士，旗鼓詞壇。今玉茗堂諸曲，爭膾人口。其最者，杜麗娘一劇，上薄〈風〉〈騷〉，下奪屈宋，可與實甫《西廂》交勝。」問世不久，四方傳誦，就有蘇州曲家出來改編，以配合蘇州一帶流行的腔調。當時在文壇上惹起了一場風波，使得原作者湯顯祖大為不滿，批評改編者不懂他的「意趣神色」，為了符合蘇州流行的崑腔，「云便吳歌」，破壞了原劇的精神。

過去討論這場爭論，總是順著當時爭端的聚焦，以當事人的論辯言語為依據，從「詞藻」與「曲律」衝突這個角度探討。甚至以湯顯祖為「崇詞派」的祖師，沈璟、馮夢龍為「尚律派」的護法，各有陣營，相互叫囂，從明末一直吵到二十世紀，掩蓋了一個涉及社會流行的「藝術接受」大議題。湯顯祖當時最不滿的，是蘇州人以其「地方沙文主義」篡改他的曲文，「云便吳歌」，也就是為了蘇州興起的流行崑腔，為了吸引蘇州崑曲的廣大聽眾，改編

他的嘔心瀝血之作。他曾告誡相熟的戲曲演員：「牡丹亭記，要依我原本，其呂家改的，切不可從。雖是增減一二字，以便俗唱，卻與我原作的意趣大不同了。」

我們若是多注意爭論中的「云便吳歌」、「以便俗唱」，放到戲曲演出的「社會接受」境況，便會發現，這場在明末發生的論爭，除了曲家「崇詞、尚律」孰是孰非之外，還有更重要的戲曲演出社會現象。原作者堅持自己藝術追求的意趣品味，與當時舞台演出的社會接受發生衝突，特別是與為了通俗流行而改編的做法，格格不入。明末清初戲曲流行，以蘇州崑腔為主流，要在吳地為士大夫及廣大群眾接受，曲律便得依着蘇州腔調，才能流傳四方。這裏的問題，就不單是個藝術創作的問題，而是藝術演出能不能通俗流行的社會接受問題，也涉及了藝術商品化的問題。

明清時代的「藝術社會接受」，因社會結構以士大夫為主導，文化品味的層次較高，「通俗」及「商品化」還不是藝術接受的決定因素。現代中國社會則不同，傳統文化藝術的意趣品味喪失殆盡，物欲流行，金錢掛帥，社會上瀰漫着低俗的崇洋媚外心理，以庸俗的「小資情調」為高雅，以高科技所提供的聲光電特殊效果為藝術，也直接影響了崑曲的復興。青春版《牡丹亭》的演出成功，席捲大江南北，引起青年一代的矚目，一方面有助於崑曲的傳承，另一方面也引發許多值得思考的問題，特別是崑曲藝

術是否會因此而轉型，而轉型之後是否會喪失崑曲的藝術特質、成為一種新式「有中國特色」的流行歌舞？

（二）舊戲曲與新文化

崑曲基本上是從嘉慶、道光年間開始沒落的，研究戲曲史的人都知道它沒落的原因，是由於花部的興起，也就是因為崑曲太高雅、太陽春白雪，失去了廣大的社會基礎。當宮廷的高雅審美品味也轉向比較熱鬧的京戲時，崑曲就喪失了觀眾群，慢慢沒落了。這個轉變是雙向的過程，一方面是崑曲的高雅細緻限制了本身的發展，不能適應時代的變化，使得清末以來的文化精英與文化消費群，把藝術創新與獵奇的興趣轉向各地新興的戲曲形式。另一方面則是，崑曲得不到藝術的創新與發展，因此，表演的形式就基本不變，保持已經高度藝術化的表演程序，相對而言，比較忠實地繼承了清代中葉以來的表演傳統。

大體而言，崑曲雖然逐漸沒落，但還能在少數人當中、在精英社群中流傳。因為表演藝術的接收群不可能只是廣大群眾，不可能只面對社會上的一個階層。雖說普羅大眾是觀眾的大多數，是 90%、甚至 95% 的人，可是戲劇演出的金主與後台卻是極少數的上層人士，有經濟能力及社會權力繼續維持他們喜好的表演形式。直到清朝滅亡之前，上層社會大體上還能夠支持崑曲這種高雅、細緻的表演藝術。即使宮廷承應的演出減少或取消了，江南富庶

人家依然樂此不疲，使得崑曲在吳語地區能夠保持一定的流傳。而只要上層社會還愛好崑曲，即使不是全國戲曲的主流，即使只是作為花部的陪襯，崑曲也得以維持，不至於衰亡。

可是，到了民國以後，西潮席捲了中國，社會文化風氣丕變，崑曲成了傳統的、落伍的、封建的、上層的、沒落階級的，甚或是跟遺老有關的藝術形式，成了必須打倒的「封建遺毒」。在這樣的破除傳統心態下，在這種「脫亞入歐」的文化環境、文化生態下，崑曲就面臨更嚴峻的打擊。從道光年間到「五四」前後，崑曲的地位只是逐漸淡化，被新的主流通俗戲曲推到幕後，退居次席。新文化運動大興之後，則是受到整個新一代知識人的唾棄，受到新文化主流的全盤否定與撲滅。

新文化人聽聽京戲，雖有意識形態的自我衝突矛盾，心口不一，口裏說打倒，心裏還愛聽，卻也是人之常情，因為人有七情六欲，有思想與意識形態的西化，也同時會有愛好流行戲曲（如京戲）的癖好。然而，對待崑曲則不同，因為崑曲不是流行通俗的娛樂癖好，已經不是日常生活「吃喝玩樂」的小道，而與文化藝術的取向有關，是傳統精英藝術登峰造極的代表，是與西方表演藝術格格不入的文化白眉。既是傳統精英藝術的精華，無法提供不必花費心神的娛樂，無法「云便吳歌」、「以便俗唱」，又不符合西方古典音樂與表演藝術的典範，既不走群眾路線，又

不符合世界潮流，當然就可以上升到現代化過程中必須打倒的「封建遺毒」範疇，其消亡也就成了理所當然的命運。再加上崑曲本來已經衰落，其式微本已是歷史趨勢，也不會引起捍衛傳統人士的措意，因為他們捍衛孔孟之道與固有道德都來不及，都感到力不從心，連自己安身立命之道都有滅頂之虞，何暇顧及崑曲的存亡？

（三）崑曲與文化傳承

　　2005 年底，我在北京中央美術學院，就「非實物世界文化傳承」（英文是 intangible world cultural heritage；法文是 patrimoine culturel nonmateriale）做過一次演講，主要是批評中國文化官員對「文化遺產」（應讀作「文化傳承」）認識的偏差。我堅決反對中國文化政策的「文化搭台，經濟唱戲」措施，認為這是赤裸裸的金錢掛帥，是有史以來最大規模、以政府主導的出賣文化傳統的舉措，敲碎了祖宗的骨殖當柴賣，可以媲美「笑貧不笑娼」，毫無廉恥可言。

　　演講紀要錄下了問答部分，有位博士研究生問了以下的問題：

　　　　崑曲衰落是因為在現代工業化的大社會中，
　　比較精緻、古典的傳統文化精神，與現代大社
　　會存在着斷層。現代的文化已經完全不同，我覺

得即使是「花部」，即使是流行的京戲，也不過是所謂火花式的藝術，不可能像以前一樣興盛。所以，拯救崑曲只能是烏托邦的理想，你是怎麼看呢？

我的回答很長，紀要是這麼記錄的：

我想不是烏托邦吧，還不至於到了無可救藥的地步。的確，不可能回復到明末清初那樣興盛，但我們只是希望它不要消滅掉、消亡掉，還能保留下這份文化遺產。崑曲跟現代的文化碰撞，與當前文化環境格格不入，是必須認清的現實。比較符合現代人的是流行歌曲、搖滾樂。但是，現代人難道只聽，或只准聽流行歌曲、搖滾樂嗎？難道中國人產生了什麼基因變異，聽到崑曲舒緩悠揚的樂音就要反胃嗎？在文學領域，包括寫作的人與讀者，難道只讀當代的通俗小說，一定不准讀唐宋時期的古典文學嗎？說到唐宋文學，甚至是《詩經》《楚辭》，都有整理好的文本，甚至都有標點校注。只要文字在，只要中國人還認得漢字，我們就可以讀，問題還不太嚴重，因為它有文字載體。可是，崑曲這類表演藝術，它的載體在演員身上，所以這些表演的人必

須一代一代傳下去，這就是我們說的護持、保護、保存和發揚的重大意義。我們並不奢求所有人都喜歡崑曲，絕沒有希望回到「有自來水處皆唱崑曲」、「家家收拾起，戶戶不提防」的意思。我只覺得，假如中國有十萬分之一的人喜歡崑曲就不錯了，就讓我減少些內心焦慮，不會擔心文化藝術傳統的淪亡。中國有十三億人，十萬分之一是一萬三千人，現在全國愛好崑曲的，可能連這十萬分之一都沒有。目前喜歡崑曲的人的確非常少，因為能看到的機會都不多，所以，就必須大力推動，就必須花很大的精力去保存，去傳承。

剛才提到「雅部」跟「花部」的變化，以及在現代社會存留的可能性，我對此有另一種看法。就是越到現代，越到將來，像京戲，因為當年是通俗的「花部」，它存在的空間就越小。反而是崑曲，長期累積了表演藝術的精粹，又是文學經典，是非常精緻的「雅部」，現在重新恢復，因其藝術與文學的經典性與精英性，是文化傳承中的白眉，只針對喜好陽春白雪的社會精英，所以存在空間反而比「花部」的京戲更大。京戲的唱詞太俚俗了，沒有文學想像的美感，提供不了有餘不盡的審美空間。可是崑曲，如湯顯

祖撰寫的曲文，跟寫詩沒兩樣。只要你對古典文學有一點興趣，你接觸到湯顯祖的生花妙筆，聽到他的曲文，你就會覺得那實在很美，至少可以為你帶來美感的體驗。所以，我覺得京戲這樣的「花部」，越到將來，面臨的問題越大，更必須擔心將來的存亡。我甚至懷疑，到了二十二世紀，京戲要怎麼生存，是個更讓人憂心的問題。現在京戲還比較蓬勃，二十二世紀時，我想會更少人喜歡京戲。京戲的文辭那麼俚俗，又那麼吵，大鑼大鼓的，整個意識形態又是傳統忠孝節義，和現代人配不上套，那怎麼辦？我很少聽到有人認真討論京戲面臨的真正危機，現在大家討論的，都是觀眾少了，年輕人不來聽，就把它搞得更通俗一點。京戲演出表面上看還算紅火，可以上電視，可以融入綜藝節目，通常就跟雜耍摻在一起，跟相聲小品一起，以這種方式生存。像北京的老舍茶館，唱一段戲，看戲的洋人比中國人還要多。這不是一種藝術生存的方式，只是苟延殘喘，活一天算一天。

大家觀察到的現象，就是崑曲的衰微與文化變遷直接相關，而文化變遷的方向，目前很清楚地是西方文化為主導的全球化。這個趨勢在短期內不會逆轉，也就是說，順

着時代潮流，崑曲非衰微不可，中國各種傳統地方戲曲都
會衰微。大氣候是對中國藝術傳統不利的，而傳統藝術之
衰落則並非因其本身不好，只是因為中國人的思想意識變
了，在西潮衝擊之下，在全球化影響之下，在近一百五十
年文化變遷的潛移默化下，一代又一代的中國人愈來愈傾
向西方流行文化，與自己的文化傳統愈來愈隔閡了。我們
要做的，就是對抗這西潮的波濤，重新思考人類文化與藝
術發展的方向，為了保護中國傳統表演藝術的精粹，更為
了全人類文化藝術的多元化多樣化。文化藝術應當有其相
對獨立的價值與意義，有其追求人類文明精神提升的境
界，不該跟着市場走，不該變成資本主義社會的一種文娛
商品，不該變成隨波逐流的賺錢工具，不該成為大眾娛樂
消費的應召女郎。

然而，戲曲表演的存活必須考慮到市場，必須考慮觀
眾，必須有人來看。逆着全球化世界潮流的戲曲，難以對
抗洶湧而來的西潮，必須在潮湧之中另闢蹊徑，找一條生
路。談何容易！

因此，白先勇策劃的青春版《牡丹亭》自 2004 年春
台北首演迄今，已經在海內外演出一百多場，實在是難能
可貴。特別是，這個演出版本，基本保持崑曲的特色，不
失崑曲的藝術境界與精神，而能造成一定的轟動，大大推
動全社會對崑曲的認識與呵護，值得我們再三致意。

主要的論點已經說過多次，再重複申說如下：

（1）青春版《牡丹亭》是崑曲在現代大劇場演出經驗中，最成功的製作。關鍵在於編導清楚地認識崑曲表演的寫意性，明確呈現傳統戲曲的「唱唸做打」特色，使觀眾的注意力集中在演員「載歌載舞」的表演，得到詩情畫意的美感經驗。舞台呈演的方式走的是傳統的空靈路子，在清明淨化之中展現無限的自由空間，並不屈從流俗的市場觀點——以為現代人只喜歡西方舞台的裝置與道具。

（2）青春版《牡丹亭》定位明晰，對象是廣大有相當文化素養的青年人。知道他們不熟識崑曲演出或從未見識過崑曲的優雅細緻，便針對他們審美鑒賞的口味，精心布置了舞台呈演的方式，務必使他們有「驚艷」之感、一見鍾情、大歎「此曲只應天上有，人間哪得幾回聞」。白先勇特別挑選「俊男靚女」任男女主角，分飾柳夢梅與杜麗娘；演出服飾在色彩及設計上都作了改動，力求素雅精美；花神及其他配角的身段及舞蹈安排，都考慮到熱鬧而不喧囂、華麗而不滯重、素雅而不枯寂，在風流蘊藉之中自顯花團錦簇，在曲折跌宕之中不失行雲流水。但同時也要注意到，「青春靚麗」只是吸引現代觀眾的入門手法，其本身不是消費的商品。在「青春化」的背後，還是崑曲的藝術傳統。就好像是安排了青春靚麗的青年教師，吸引了大批青少年同學進入課堂之後，教的還是傳統戲曲的學問。

（3）在舞美與配樂方面，大體都以襯托演員的唱做為主，不曾過度渲染，沒有一些現代大舞台崑劇演出的喧賓

奪主現象。雖是現代劇場大舞台製作，為一兩千觀眾作大型演出，其藝術效果還能不失風雅細緻，中心思想還是為了避免商品化，避免變成百老匯式的歌舞劇。

（4）青春版《牡丹亭》在海內外大學巡迴演出，在校園中引起轟動，促使一代青年大學生思考中國傳統文化與藝術可資創新的資源，深刻反省自身的文化藝術取向。這就不單是文娛表演的欣賞與消遣，更涉及未來中國文化藝術創新探索的方向，有助於創造基於文化本體的真正中國現代化（而非尾隨西化）藝術。

青春版《牡丹亭》廣受青年人愛戴，特別使從未看過、從未聽過崑曲的新新人類驚艷不已，出現了一股年輕人觀賞崑劇的熱潮。這是大家都樂於看到的，有人從中覷到中國文化復興的契機，有人為傳統藝術發揚光大而感到欣慰，還有人為水磨細緻的崑曲在現代大劇場演出成功而振奮。大多數觀賞青春版《牡丹亭》的青年人，只是觀賞一次，嘗個新鮮。俗語說，懂戲的看門道，不懂的看熱鬧。大多數來嘗新鮮的，看的是熱鬧，看一次很過癮，載歌載舞，詩情畫意，全是浮面的印象。以看電影或看話劇的觀賞心態來看崑劇，會覺得《牡丹亭》的故事情節跌宕奇突、高潮迭起，再加上悠揚的曲調及動人的舞姿，一雙眼睛兩隻耳朵忙都忙不過來，哪有本事去咀嚼細品？懂門道的行家不同，要聽唱腔，要講究吐音咬字，要看身段，還要斟酌伴奏場面是否達到襯托演員唱腔的效果。

行家的挑剔可使表演從單純的娛樂上升到精美藝術。對細節一絲不苟的要求，可以使表演精益求精，一次比一次精彩。最起碼，觀者不會有機械性重複之感，不會產生審美疲勞。從這種專業及敬業的態度出發，有不少行家私下批評青春版《牡丹亭》，說有些身段太離譜，「太火」，「太灑」，不合乎崑曲含蓄蘊藉的風格。也有人對吐音咬字的含混不清表示極度不滿，認為是演員的躲懶，以唱流行曲的方式企圖蒙混過關。這是對演員唱做功夫提出苛刻的批評，認為他們在舞台上展示「四功五法」的功力不到家，遠遜目前還活躍在舞台上的老演員。我基本同意，但也不能求全責備太過。

關於崑曲的文化傳承，從藝術角度出發，也就是從崑曲最根本的「唱」出發，我還是要重複十幾年來翻來覆去申說的觀點：演員要學着不用「小蜜蜂」；演出戲曲要學着不用擴音設備；唱戲要學着自然呈現，不要永遠借助科技手段。我們很難想像，參加奧林匹克運動會的中國選手，為了確保加快速度，在田徑競賽中帶上火箭推進筒，以此打破世界紀錄。我當然了解，為了推廣崑曲、讓更多人能在容納一兩千人的大劇院中欣賞青春版《牡丹亭》的呈演，利用擴音器來增強音量是很方便的，百老匯的歌舞劇就是這麼做的。但我們也不能忘記崑曲是細緻的藝術精品，講究唱做俱佳，講究聲情並茂，總不好說是「擴音設備與身段表演俱佳」、「擴音器聲量與表演技術並茂」吧？崑曲的

最高藝術成就與價值，作為人類文化遺產的最精髓藝術本質，是與「水磨調」的悠揚高雅相關的。我常說，崑曲雖然式微，雖然需要大力推動，要八仙過海、各顯其能，但是，其中卻摻不下「小蜜蜂」這麼偉大的一顆老鼠屎。

因此，在演出大場面大劇院青春版《牡丹亭》的同時，我們也希望同樣的演出製作能在小型劇場演出。一個五六百人的中型劇場，或更小一點也更理想一點的小劇場，可以讓演員發揮得更好，也訓練他們不再依賴擴音器來演唱，重新確立崑曲作為「曲」，是展現肉聲的表演藝術。讓「絲不如竹，竹不如肉」，在崑曲演唱中重新進入我們的聽覺美感享受。

把音響擴音設備從崑曲舞台撤下來，連帶就會影響配樂的安排，讓伴奏的場面認真思考應當如何配搭樂器。我一直懷疑，崑曲的伴奏是否非學西方交響樂團形式不可。過去「政治正確」的說法是：劇場應當是西方演奏音樂的現代化劇場，不如此則不能同時為上千的廣大群眾服務。這種「現代化」的藝術發展觀，是反映階級意識的大是大非問題，也是藝術觀的進步性或落伍性的鬥爭。現在沒有人侈談文化與藝術的革命進步觀了，卻又有不少人大談市場效益，大談商業化、企業化的可能性，甚至希望能把崑曲包裝成大舞台的新寵兒。回頭再想想，崑曲的音樂呈演，真的非學西方現代化大劇場演出不可？難道非要商品化才能維護崑曲、傳承此一寶貴的中國文化遺產？

戲以人傳

（一）為何「非物質文化遺產」一詞不妥

自從聯合國教科文組織在 2001 年 5 月 18 日把崑曲列為「世界非實物文化傳承」（不該稱作「非物質文化遺產」）之後，中國人都感到與有榮焉，也就使得 1990 年代以來在台灣與香港逐步升溫的「崑曲熱」，燃燒到了全中國，並讓人們開始注意崑曲演出與傳承的文化意義。青春版《牡丹亭》演出的成功，在全國各地大學校園引起的轟動，以及隨後的崑曲成為時尚，顯示中國人（特別是年輕一代的精英）終於在傳統表演藝術形式之中，找到了自己連繫文化傳統的紐帶。

在近代化過程中，西方強勢文化與藝術形式籠罩了好幾代人的思維與想像，致使中國的知識階層對戲曲不屑一顧。然而，文化傳統雖然遭到主流知識結構的鄙棄，卻因其源遠流長、深入民間，幸而得以不絕如縷，總在人們心底縈迴，總使人們在自我鄙夷的過程中，隱約感到不安，也模模糊糊嚮往着未來，總有一天，能尋回自己文化中裊裊不絕的繞樑餘音，找到可以撫慰心靈深處的高山流水。崑曲經過了清末的衰微與二十世紀的各種困頓與災厄，還能承傳不斷，還能幸存而有所復興，是中華文化傳承的異

數，值得全世界欣慰，同時也是我們理解文化傳承、理解表演藝術作為「非實物文化傳承」的重要學術環節。

我寫過許多文章，還在 2006 年出版過一本《口傳心授與文化傳承》，呼籲大家不要繼續使用「非物質文化遺產」一詞，而應該轉用「非實物文化傳承」，以符合聯合國使用的英文「intangible cultural heritage」或法文「le patrimoine culturel immatériel」的本意。「遺產」一詞容易誤導國人，特別是主管文化藝術的政府官員，以之轉為「資產」，甚至利用文化傳承發展「文化產業」，利用文化當幌子，進行某些國內官員提倡的「文化搭台，經濟唱戲」政策。長此以往，文化非但得不到傳承，還會變成金錢的奴隸，在人性貪婪的鞭策下，驅動經濟利益，使文化扭曲變形，斫喪文化傳承的內在精神。變成資產的「文化遺產」，雖然打着「傳承」的旗幟，充其量只關心如何撈錢、如何發展經濟而已。「非物質文化遺產」一詞，雖然只是一個詞語，但是，因為它是個翻譯而創造的新詞，在中文語境中沒有約定俗成的認識規範，其語義的模糊性容易造成思維的紊亂。在官方文件與大眾媒體廣泛使用之際，讓許多唯利是圖的人鑽了空子，強調「文化遺產」可以牟利、可以化遺產為資產。近幾年來，許多地方政府與民眾都努力申報「文化遺產」，發展文化旅遊，發展文化企業，配合牟利賺錢來提倡「非遺」，完全不顧及文化傳統的死活。我一直呼籲，不要使用「非物質文化遺產」一

詞，而易之以「非實物文化傳承」，至少可以提高人們的認識，減少「文化傳承產業化」的傾向與趨勢。

　　崑曲作為舉世稱頌的「非物質文化遺產」，也就在認識混亂的過程中，以眾聲喧嘩的姿態，經由各地文化機關的提倡，活躍於當前的戲曲舞台，同時也充當文化旅遊的娛樂節目。改編與新編的崑曲大戲，以「文化遺產」的發展創新為名，連台出場，經常違背了崑曲傳統的基本原則，卻能在全國評比匯報的重要演出場合，在官方組織的全國崑曲節或戲劇節，甚至在全國戲劇評定的最高藝術成就獎項之中，接二連三獲得最高的表演殊榮，得到政府與官方欽點專家團的肯定。在崑曲圈內，包括崑劇演出的「內行」演員與相關從業人員，以及愛好崑劇與從事研究的「外行」，都基本贊同崑曲政策八字真言「搶救、保護、創新、發展」的原則與立意。但對其實際的媚俗化運作，以及具體產生的產業化與庸俗化現象，許多人憂心忡忡，深不以為然。政府資助的新編崑曲大戲，在表演程式上經常都違背崑曲傳統，在音樂配置上也是「華洋雜處」，以中國樂器模仿西洋管弦樂團的音樂模式，令人感到崑劇不是崑劇，話劇不是話劇，歌劇不是歌劇，音樂劇又不是音樂劇。四不像的結果，並未造就藝術實驗的新銳刺激，沒有令人感動的藝術張力，只看到零碎的崑曲符號，搭在搖搖欲墜的西洋戲劇格式的框架上，令人感到心驚膽跳。或許這是黎明前的黑暗，是崑曲復興必須走過的迂迴道路，

在改革開放的潮流中，連崑曲都必須「摸着石頭過河」，在錯誤的實驗中逐漸取得經驗。然而，這種不做基本調查研究就敢放手大幹的「藝術大躍進」，不但戕害了崑曲傳統的搶救與保護，也不能有所發展與創新。

崑曲的演出實踐，固然是崑曲團與崑曲藝人的本業，「外行」不可能也沒有能力直接參與。但是，釐清思維的紊亂，辨明什麼是崑曲傳統，是否典型猶在、可資遵循，則是崑曲學者責無旁貸的任務。關於崑曲作為「非實物文化傳承」，到底傳統是什麼，崑曲的「四功五法」意義何在，在歷史發展過程中如何承繼、如何傳延、如何演變，目前傳承的情況如何，當今演出的不同版本何者符合歷史傳承的規律，何者違背崑曲傳統的基本精神，什麼是「移步不換形」，什麼是「傳神不傳形」，都是崑曲學者應當探討與回答的問題。其實，崑曲研究可以涉及的學術領域很多，從文字學、聲韻學、古典文學，到研究音樂、舞蹈、戲劇表演、社會生活、思想意識，都能從中得到一些對中國文化傳統的深刻認識。比如，崑曲傳承顯示它是雅俗共賞的，有文人雅士的陽春白雪，也有一般民眾的下里巴人，有追索幽微婉轉心境的情懷，也有看透世態炎涼的針砭，以及反映市井生活的深刻觀察。從研究傳統社會心理意識的角度來看，崑曲研究也就涉及中國文化雅俗的兩個層面，以及雅俗互動的關係，可以揭示傳統社會錯綜複雜的生活肌理。

由於過去的戲曲研究，在現代學術架構中屬於中國語文學學科，限於學科發展的要求與規律，多在目錄學、版本學、文獻學與戲曲文學方面下功夫，思考的脈絡以文字範式為主，研究的是「案頭之書」，而非專注舞台的表演呈現，不太研究「筵上之曲」。長期以來，把戲曲研究放在中國語文學的學術框架中去探索，忽略了戲曲最基本的內容是舞台表演，應該是自成領域的表演藝術，涉及音樂舞蹈，是戲曲學研究。以文字作為文化傳承的唯一載體，固步自封，最後造成戲曲學術研究的「削足適履」傾向，也與戲曲傳承的實踐情況劃清了界限，各人自掃門前雪。崑曲作為非實物文化傳承的研究，是極其重要的學術新領域，是理解中國文化審美結構的一把鑰匙。若能長足發展，就可以使後人在回顧中國文化傳統之時，不再只是胸臆之中充滿了遺憾的鄉愁，而能感到有所依託，找到得以安身立命的藝術傳統，重新出發，進行嶄新的探索。我們希望中國高等教育的學術架構，特別是人文藝術學科，不要抱殘守缺，也不要盲目崇洋，不要以西方現代的學科架構馬首是瞻，亦步亦趨，應該思考中國文化的精神內涵，重新構築學術體系與學科架構。至少不應該出現崑曲研究以文獻研究為主體的情況。

　　在戲曲研究領域中，以文獻為基礎，研究崑曲舞台表演藝術，當作系統的學術探索領域，或許始自陸萼庭的《崑劇演出史稿》。其後如胡忌、洛地、王安祈等人，都

着意開拓這個重要的領域。近年來更多學者開始專注崑曲的舞台表演以及「四功五法」的研究，探討崑曲的實際表演情況與傳承的具體操作。如古兆申、陳芳、張育華的戲曲研究專著，都能從崑曲表演的實質出發，探討表演身段的呈現，分析唱腔如何依字行腔，通過今古對比，看出崑曲傳承脈絡的關鍵，在於舞台表演藝術如何一代一代有所繼承，也因為「戲以人傳」而有所發展，有助於我們理解崑曲作為「非實物文化傳承」的實際情況與意義，在學術上是有重大貢獻的。

過去也有一些老派的內行學者，對舞台呈演的具體編排表示過清楚的意見與批評，對新編或改編大戲的不妥之處，做過相當強烈的批評。如朱家溍在〈對崑曲搶救保存的一些意見〉一文（見《藝壇》第六卷，蔣錫武主編，上海：上海書店出版社，2009），就說到乾隆年間《牡丹亭·驚夢》有所改動，有些是好的，是符合藝術呈演規律的，因為那是內行人總結演出經驗之後，精益求精、循着藝術規律而改動的。他說：「一個戲的修改發展是很正常的，但要具備有改戲資格的人才能去改，剛學會的人是沒有資格的，還沒消化好，就憑主觀去改，是改不好的，也不會有好的發展。」他同時還指出，許多崑曲的舞台演出本早已是千錘百煉的，改起來就要特別慎重：「但很多戲的修改已到了飽和點了，當然飽和點也並不是絕對不能改，那要極其慎重，剛一學會馬上就改是很危險的。」

朱家溍還對當前崑劇演出的樂隊配置很有意見:「伴奏的龐大樂隊,干擾了演員演唱,在唸白中本應靜場唸的,取其靜,才有意境,不能帶有音樂。現在很多種場合加入配器音樂的情況,非但不好,而且很壞。」他對舞台美術製作,也頗有微詞,認為崑劇團的審美品味與情趣,似乎與崑曲的高雅境界有點距離:「過多的雕飾並不美,應注意色調中花和素的協調,明和暗的對比。淡和雅不是絕對的,《獅吼記》滿台人服裝全淡,如同穿孝,反倒不雅。要有濃有淡,濃淡調協,才出現美。舞台美工方面傳統戲匯報演出固然沒採用布景,這是好的;但近年來,各個劇種都在天幕上掛一個大圖案,它比台上人物更突出,不是什麼好辦法,各崑團都未能免俗地採用,值得深思。」

　　像朱家溍這樣內外兼修的崑曲大老,已成絕響,而將來也很難說是否後繼有人。我們將來很難再找到朱老先生這一代人,既有文化修養,精通詩詞歌賦,浸潤於琴棋書畫,把文化傳統內化於一身,又能登台獻藝,領會藝術表演的高雅風範。於今之計,深刻認識崑曲傳承,以及建立崑曲表演藝術的學術領域,對崑曲舞台實踐深入研究提供具體客觀的材料與論證,已是刻不容緩。

　　要發展崑曲傳統,延續「非實物文化傳承」,我們需要更多研究表演傳承的學術著作,讓具體的證據與明晰的藝術論述來說明崑曲傳承的源流脈絡,讓文化官員在操

作「精品工程」的時候有所思考，讓改編崑曲的話劇導演有所敬畏與顧忌，而不至於捏造出「和尚打傘」式的崑曲或類崑曲。更重要的是，我們必須打破以過去文獻為主的學術研究迷思，累積崑曲藝術傳承的資料，通過調查訪談的文字記錄、攝影錄像的音像記錄，以及演員自身對於學戲、演戲、教戲的體會與反省，對「四功五法」在每一齣戲的具體展現有所闡釋。因為「戲以人傳」，真正優秀的演員也就在展現傳承之中，加入了個人的表演藝術體會，而對戲曲藝術的整體發展與提升，做出增益性的貢獻。

（二）唯一有效傳承方式

「傳承」是目前崑曲界乃至整個文化界、藝術界的焦點話題，不但政府文化部門在講、各戲曲院團在做，老一輩演員強調、年輕演員注重，戲曲界行內行外，學術部門、業餘愛好者都有許多探討。在此我還是要重複前面提出的問題：為什麼要傳承？表面上似乎是一個歷史文化問題，而實際上卻是思考文化傳統有沒有價值、有沒有意義的問題。沒有人會說文化傳統沒意義，政治家更會說中國文化博大精深，是凝聚我們民族的精神力量，是中華民族的源頭活水。但是，就如上述討論所顯示，自「五四」以來，近百年中國的精英階層，一心要剷除「封建遺毒」，把傳統文化中精緻美妙的藝術傳統，如崑曲這種「舊戲」，當成阻礙文化發展與更新的絆腳石。在大力發展科

技與經濟的過程中，對傳統藝術充滿了無知的傲慢，乃至忽視崑曲傳承，只會叫囂「推陳出新」。這裏有一個對中國文化傳統（特別是藝術傳統）的認識誤區，有一個拒絕反思的思維盲點。

我們認為藝術就是創新，但是創新必須有創新的基礎，必須有可以創新的物質條件與環境，必須有可資凸顯或飛躍的平台。從文化發展的長遠角度來看，任何藝術創新都建築在已有的藝術傳統上，是在傳承的延續上找到了突破點、發展出獨特的藝術飛躍。藝術不是政治，不是打仗，不能隨便推翻、打倒乃至於殲滅。

談到崑曲的傳承，口傳心授的「戲以人傳」現像是歷史現實，也是目前所知的唯一有效傳承方式，因此，傳承首先落實到演員的身上。一代一代的演員，是承接藝術傳統的直接載體。當今年輕一輩崑曲演員，因為受到時代風氣的影響，身處經濟改革的花花世界，經不住娛樂傳媒的影響，表演藝術的根柢不足。一是基本功不夠扎實。這一輩的演員普遍沒有以前的演員能吃苦，開始學戲的時間也比較晚，少了幾年黃金奠基歲月，基本功沒前輩好是不爭的事實。二是缺乏舞台實踐機會。前輩演員限於生計或市場需求之故，演出非常頻繁，舞台上的翻滾讓他們很快成長起來。如今的青年演員演出不多，機會也總先讓給已然成熟的老一輩演員，缺少舞台的鍛煉。有些跟旅遊點配合的演出，如周莊的崑曲演出，也大多安排得不好。觀眾走

馬看花,只有獵奇心態,沒看戲的心情,演員也就當作應卯的任務,沒演戲的熱情。劇目只是重複走過場,演多了不但沒進步,反而會變得油滑,喪失了藝術追求的動力。這些都使得年青演員藝術水平較難提升。

但新一輩也有優勢。整體而言,他們的文化水平要較以往藝人高。以前的藝人可能連字都不會寫,對崑曲深澀的文辭也時有誤解之虞,如今對年輕演員的教育要相對好些。同時,他們對崑曲以外的戲劇形式較為熟悉,隨着資訊的發達,對其他戲曲種類甚至西方的戲劇都有更多的接觸與理解,對一些新的舞台表演形式如聲光電的配合運用也有所涉獵。若是自身有了崑曲的根基,掌握了崑曲傳統的藝術精神,則可以把各種表演新知「為我所用」,有所創新。

在傳承與創新的過程中,有一些從事崑曲工作的人,不珍惜傳統,對崑曲藝術失去敬畏之心,甚至盲目自大,學了一些粗淺的西方戲劇概念、理論,略知皮毛,便來改造崑曲,成了當前崑曲界的主流運作方式。無論是為了適應全本戲需要而改動折子戲傳統,還是為了演出方便而修訂身段、唱腔,目前改戲的情況往往不從藝術呈現的角度出發,而是由「玩一把」的話劇導演,甚或是沒有戲曲常識的文化官員,拍板定音。這便造成許多優秀的傳統劇目、許多獨一無二的藝術表演,因無人繼承,從此煙消雲散。從傳字輩到繼字輩、崑大班一輩再到如今的青年演員

一輩，每一個階段，都有一半以上的劇目沒有流傳下來，由傳字輩的四五百齣戲到如今的幾十齣戲，戲曲藝術的流失非常嚴重。

關於戲曲呈現「原汁原味」的問題，雖然議論很多，但是真正進行細緻探索的學術研究卻不夠。原因也很簡單，因為資料不夠，文獻不足，學者無法深入探究，只能任其眾說紛紜，人云亦云，甚至以訛傳訛。面對那麼多的表演版本，同一戲有如此處理的，有那般安排的，都說是老師傳下來的「原汁原味」。到底哪一個才是「原汁原味」的崑曲傳統？所以，不但要回到學者熟悉的「傳承」理論研究，還要首先問「傳承」的具體內涵是什麼？這就需要累積具體的傳承資料，對「戲以人傳」的傳承人進行個案研究，借助口述歷史提供的方法，把重點放在「四功五法」的傳承，以及對每一齣戲的身段唱腔的承襲與增益變化，深入調查「原汁原味」在傳承過程中的多元一體現象。

同一劇目的傳承，北崑與南崑的呈現可能相差甚大，如北崑使用京白，南崑使用蘇白；上崑和江蘇省崑的不同演員也有不同風格，如張繼青、姚繼琨演的《爛柯山》，與梁谷音、計鎮華演的《爛柯山》，同是傳字輩老師教的，演出的風格就有不同；即便是同一演員，前期與後期的表演也可能有變化，如蔡正仁演《長生殿》的唐明皇，就因年歲增長而展現不同的體會。那麼究竟什麼是「原汁原味」，是否還有「原汁原味」的崑曲？我們認為，傳承

的真正意義在於「原汁原味」的精神，而不拘泥於一招一式。根據演員不同天賦，對舞台藝術的不同體會，對劇情人間處境的深化理解，把自身的藝術體會展現到極致，自然就有各自不同的風格與面貌。但是，優秀的演員知道，萬變不離其宗，堅持傳統戲曲表演規範，以之展現崑曲藝術的個人創新，還是在發揮「原汁原味」精神。

從演員表演角度探討戲曲藝術，對「四功五法」在舞台上的展現做出具體分析，以示肢體舞蹈及聲腔唱唸的訓練如何提升為藝術、如何配合劇情與人物性格的發展，讓一齣耳熟能詳的老戲煥發青春的璀璨，本來應該是戲曲表演藝術研究的理論核心。從這個角度研究崑曲表演，一方面深入探討「唱唸做打」的功夫，闡述表演技巧的基本功如何內化、如何提升，使演員的表演成為藝術展現，舉手投足在合規中矩之間，透露角色人物的塑造。另一方面則可以深刻思考，為什麼程式化的動作在適當的情景、做了適度的調整，可以散發出如此撼人心弦的藝術魅力。從表面上看，程式動作的基本功訓練是十分機械的，是對肢體能動性的不斷重覆，是對行腔咬字的嚴格要求，似乎不涉及藝術的抒發。但是，通過優秀演員對人物的闡釋，「手眼身法步」的理解就有了藝術的境界，由內化而外鑠，化死動作為活表演，使「唱唸做打」變化出生動活潑的舞台人生，讓人為之顰、為之笑、為之憂、為之喜，成就感動人心的表演。這種由內化而外鑠的過程，把機械程式變作

表演藝術的轉化，讓一齣齣優秀的傳統劇目青春不老，長期活躍在舞台上，才應該是戲曲研究必須要闡釋的文化現象。

(三) 崑曲傳承計劃

為了對「戲以人傳」的內涵做深入的探討，我們必須做許多的具體工作，累積更多具體材料，展示「四功五法」如何轉化成表演藝術。其中，把優秀演員代表劇目的傳承脈絡捋清楚、詳細記錄每一位崑曲表演藝術家的成長歷程，是重中之重。我們進行了多年的「崑曲傳承計劃」，便是希望通過對「傳承脈絡」的整理，記錄崑曲表演藝術是如何「戲以人傳」，展示非物質文化傳承在藝術領域的複雜情況。

香港城市大學中國文化中心在過去十多年，每年平均舉辦六十場藝術示範講座，而以崑曲藝術的推介居多，還曾舉辦過多場崑曲演出、學術研討會等。在 2007 年，邀得汪世瑜任駐校藝術家，就青春版《牡丹亭》進行十五場專題演講。我們要求他仔細說明，他五十年前如何從傳字輩老師那裏學《牡丹亭》，五十年來如何演《牡丹亭》，一招一式有什麼變化，有什麼藝術體會的變化？有什麼是一直承襲五十年前老師教導的身段與唱腔，有什麼是後來改動的？是逐漸因不同體會發生的變化，還是舞台臨場隨機的變動，抑或是因特殊外緣環境變化而改動的？有什麼

是改動之後又改回來的，有什麼是改動之後就此固定下來的？為什麼覺得改動之後更能加強藝術感染力？編導青春版《牡丹亭》，有許多新編的身段與唱腔，然而，他認為全劇還是符合崑曲的「原汁原味」精神的，為什麼、憑什麼？

我們把汪世瑜的講座，配合互動式的討論與交流，整理成書，籌劃出版。有感於應該保留更多的崑曲藝術的傳承資料，我們邀得篤愛中國文化的余志明先生的贊助，也得到香港政府研究項目資助，於 2008 年設立了「崑曲傳承計劃」。執行計劃時，我會在事前做一些規劃，擬定訪問與探討的議題，然後，邀約一批崑曲藝術家赴城大進行示範講座，並進行文字與影像雙軌記錄。重點是以受訪的藝術家為軸心，上溯師承，具體討論自小學戲的經歷，旁及同科的同學，憶述演出藝術成長的過程，以及後來教戲的體會。我們盡可能記錄下一切跟崑曲傳承有關的材料，特別是傳承過程中的增益變化及其變動的根由。不僅是記錄藝術家當下的表演體會與演出程式，還上溯到他們的師輩傳遞的藝術信息，希望能夠抒清二十世紀崑曲傳承的面貌。當然，受訪人自己學戲的過程，如何體會、怎樣融會貫通、第一次登台的經驗等等，都要從表演傳承的角度說清楚。在藝術生涯不斷成熟的過程中，後來又有怎樣的變化；傳到學生身上，又會如何因應學生天賦調整，並傳下最適合每一個演員資質的舞台處理，這些都是我們關

注的。

在擬定訪談議題時，我們設計了一些訪談的取向，希望借此深入挖掘演員在不同階段的藝術體會。五六十年來，這些資深演員經歷了巨大的歷史變化，身處不同的社會環境，是如何保持他們的舞台藝術追求，或是因時有所應變？我們大體上列出七條訪談取向：一，受訪者的師輩於不同年代的舞台呈現，是否有所演變？二，學戲期間的舞台呈現，是否跟師輩的傳授有不同，變化的原因是什麼？三，具備舞台實踐與理解後，台上的表演有沒有新的變化？四，文革期間受到什麼衝擊？是否演出樣板戲？對表演的呈現方式有什麼影響？演員會否受到意識形態衝擊，而改變表演的觀念？經歷文革，多年不演傳統劇目，是否影響自己在舞台的呈現？五，改革開放後的社會變化與經濟轉型，是否影響表演的呈現方式？又會否受外來影劇理念的影響？六，崑曲獲世界文化遺產名銜後，傳統藝術受到世人肯定，對崑曲的傳承是否有什麼影響？七，傳授崑曲給學生，是否有變通，跟當年自己學習的經驗有什麼不同？這些議題取向，環繞每一齣戲的具體內容，如劇本、唱腔、表演身段、配樂、舞台美術（妝扮、道具等），進行細緻探討分析。

「崑曲傳承計劃」經過五六年的運作，陸續邀請崑曲表演藝術家來港示範講座，並參照許姬傳為梅蘭芳寫的《舞台生活四十年》及洛地為周傳瑛撰寫的《崑劇生涯

六十年》的範式，以演劇藝術為焦點，進行口述歷史系列訪談。現已完成口述藝術表演記錄的藝術家有：汪世瑜、侯少奎、張繼青、岳美緹、梁谷音、計鎮華、王芝泉、劉異龍、張銘榮、黃小午、王維艱、蔡正仁等等，已得近百齣傳統折子戲傳承記錄，將陸續整理出版。

以下舉侯少奎與張繼青訪談的例子，以示「戲以人傳」這套叢書具體內容的側重，是與市面上一般的藝人口述歷史有所不同的。

侯少奎談《義俠記‧打虎》中武松的妝扮：

> 父親跟王益友老師的武松妝扮便有所不同。從戴硬羅帽改成軟羅帽，硬羅帽就是硬殼的，比較挺拔，不會塌下來；戴上硬羅帽也顯得高，可以彌補演員個頭不高的缺憾。但像我父親本身就高，戴一大硬羅帽，再穿一厚底，那就不好看了。而且若演員出於彌補個頭不足之考慮，而忽視人物本身性格該有的造型，那也不合理。武松本就一個粗獷的彪形大漢，戴硬羅帽、穿一身箭衣，人會顯得雅氣，粗獷的力度就不夠。

> 父親已作了不少服飾上的改動，我也有改動，但多在衣服的料子上琢磨。我希望讓衣服的質地往輕上走，那樣動起來方便。比方說父親的袴衣是黑大絨做的，我就用黑絲絨來做。父親那

個年代絲絨少，再者，他考慮用大絨，估計也是出於大絨的形狀較好，撐得住，不容易塌，感覺挺拔。絲絨就是女孩子常用來做旗袍的那種料子，又輕又好看，也透氣。所以我的袴衣、羅帽都改用絲絨來做。而且舞台上那大白光打上去，大絨會發烏發暗，絲絨則夠亮。現在我的學生們也都不用大絨，改穿絲絨了。

侯少奎談《單刀會·刀會》中關羽的唱腔：

唱〈刀會·新水令〉的「東」字，有三個工尺：「仩伬仜」。許多學生唱到「仜」就上不去，但很多觀眾就是聽這個來的，你若沒嗓子，觀眾就不滿足了。又若為了能唱上去，而降好幾個調門，關公的氣派也表達不出來。不過，這個「東」的唱法在原本的曲譜上面，其實就兩個音：「仩伬」，是父親加到三個的。我之前在上崑也看他們演〈刀會〉，仔細聽了一下，他們唱的跟我們不一樣，基本上是照原譜，「東」也就兩個音。不過父親唱這處也沒有唱足，他是緩著氣來唱，我嗓子痛快的時候，「嗖」地一聲就上去，這地方唱好，台下都叫好，但不容易唱上去。

像我唱這戲，還有好些地方跟老譜子不同，比如「千丈虎狼穴」的「千」，譜子上是「工六」，但我就升高了八度來唱。又像最後唱【尾聲】：「急切裏奪不得漢家的基業」，因為臨下場了，我除了在「漢」字拖長，走了一個大圓場來唱滿這個「漢」字；父親便沒有特別強調，不走大圓場，就轉了個身而已。而到了「基業」，我又把這兩個字唱高八度，強調這荊州是我漢家的，不是你東吳的。這些拖長高唱的地方都可作藝術處理，往往能起點睛之效，只是演員未必都有這天賦來這樣處理。

侯少奎談《寶劍記‧夜奔》中林沖的身段：

　　唱到「歎英雄氣怎消，歎英雄氣怎消」時，王益友先生就是拍胸、轉身、舉掌；到了父親，參考了尚派《挑滑車》的動作，變成了掏腿、掏腿、飛腳翻身；我則是連續四五個掏腿轉身，飛腳、反飛腳、踹腿、翻身，這個動作累，但做得乾脆俐落，台下肯定是滿堂彩。

張繼青談《朱買臣休妻‧潑水》中的曲文：

因為整編這個全本戲時，已考慮到要把朱買臣的形象提高些，不讓他一再斥責崔氏。所以在這折戲裏，朱買臣罵崔氏為「賤婦」、「蠢婦」或其他關於她另嫁旁人、貪富嫌貧的文字，都已大幅度刪減，強調二人畢竟還有多年夫妻情。

阿甲在崔氏要投水時，新加了一段乾唸的【撲燈蛾】曲牌，這是為了強調人物心理而加的大段獨白。這種大段唸白在崑曲裏是較少的，所以張繼青在初接觸時也有點不習慣，但後來通過不斷的練習與舞台實踐也就順下來了。不過這段曲牌是出韻的，沒跟從整折戲的韻腳；另外也有外界評論，崔氏不斷重複悔意，同一意思渲染過多，讓人有拖沓之感。

張繼青談《朱買臣休妻‧痴夢》中的配器與節奏：

傳統折子戲很少有用間場配器，一般就是小鑼墊場。但在《朱買臣休妻》這戲裏，用了很多間場配器。即使在表演上沒有什麼改動的〈痴夢〉一折，在崔氏入睡後，眾家人、皂役們上場中間，也加了古箏的配器，試圖加強入夢的感覺。

包括《牡丹亭》在內的許多配器，都是1983年要上北京參與「張繼青推薦演出」，才加的配

器處理，那時流行的戲曲界看法，很注重戲的「豐富」性，害怕有靜場出現，所以多用配器音樂填滿沒唸白的場上時間。

而且後期在舞台上的演出節奏也加快了，對比起學戲時的節奏、80 年代在蘇州的錄影，因為感覺到慢得有點「溫」，所以現在的〈痴夢〉整體節奏都加快了。

張繼青談《牡丹亭·離魂》的道具安排：

在排〈離魂〉杜麗娘的下場時，便曾有過幾種考慮，也嘗試過安排花神出場，簇擁着杜麗娘下去。但排出來後，覺得太過於一般化，最後是姚傳薌老師借用了《蝴蝶夢》裏莊子脫殼的處理，讓杜麗娘手持柳枝，從椅後夾袋取出斗篷，披上後從椅後轉身出來，象徵杜麗娘身死魂不滅，也預示了她將來的重生。

（四）針對大學生的問卷調查

「崑曲傳承計劃」及「戲以人傳」系列叢書的實現，都建築在香港城市大學的崑曲藝術示範講座的基礎上，由推廣崑曲而進入到崑曲傳承的研究。這十年來我邀請全國七大崑曲院團，每個學期都來香港城市大學，舉辦五六場

示範講座及折子戲演出。從觀眾參與的角度來說，大學生與愛好崑曲的民眾，為崑曲的藝術傳承提供了社會支援，也提供了示範及正式演出的觀眾群。為了了解香港大學生對崑曲的認識，以及觀賞後的反應，我特別安排過問卷調查，讓所有參與活動的同學填寫感想。我的基本想法是這樣的：崑曲作為舞台表演藝術，是精緻文化的藝術傳承，不僅僅要着眼於一代代演員之間的口傳心授，也要重視青年觀眾的培養及其欣賞水平的提升，如此，則可以提高下一代人的審美品味及文化修養。進行調查，除了要了解真實具體的情況，也有其「實用價值」，是希望知道，以目前的方式推行崑曲藝術教育，對大學生崑曲認知程度可以產生什麼影響，作為崑曲在大學校園推廣的參考。調查具體針對四個方面：一、大學生崑曲接受現狀；二、接觸崑曲後的直觀感受；三、崑曲最吸引大學生之處；四、易於接受的推介方式。

由於城市大學全校本科生必修中國文化課程，同時必須選修藝術示範講座，所以參加講座及演出觀賞的同學，不止是對崑曲有興趣的學生，而是來自所有科系，並且以理、工、商、法的專業佔大多數。不管他或她對崑曲有沒有興趣、是否聽過「崑曲」這個劇種，都因為要滿足必修學分的要求，當作課程來參加。可以預見，有些同學十分被動，甚至感到「被迫」來觀賞崑曲。從調查的角度來說，這樣的調查對象比較理想，選樣並不針對特定喜好崑

曲的觀眾，正好反映了一般香港大學生的普遍觀感與態度。我們趁江蘇省崑劇院來校演出，讓選修兩場講座、三場演出的同學填寫問卷，共發出問卷 500 份，回收有效問卷 353 份。問卷的問題，分為選擇題與問答題兩種類型，在講座與演出之前發放，於講座及演出結束之時，由工作人員回收。

我們得到的調查數據非常有趣，也與本來預期的結果不盡相同。跟我預期差不多的是，曾經接觸過崑曲的，佔 20%；而 80% 的同學是從來沒接觸過崑曲、甚至聽都沒有聽過「崑曲」這個名稱，只是因為必修，不得不參加。跟我預期不盡相同的是，同學之中有 46%，即將近有一半人，對崑曲表演的整體感受是「精彩動聽」；38% 覺得「尚佳」，那意思就是不錯；12% 覺得「一般」，也就是馬馬虎虎、還看得下去；2.5% 覺得「不精彩」，應該是表示不喜歡，想來以後也不會再去觀賞了。這個數據，反映 80% 的香港大學生沒接觸過崑曲，卻在第一次接觸之時，大多數人有「驚艷」之感，只有 2.5% 覺得不精彩。以我在大學教書三十多年的經驗來看，任何精彩的講座或示範演出，能夠得到 80% 以上同學的接受，就算是很成功了。

同學們對崑曲的演唱，反應也出乎我的意料。崑曲的水磨調，千迴百轉不說，唱腔用中州韻，唸白夾雜蘇州話，是香港同學不可能一聽就懂的，調查的數據居然是

30% 覺得「精彩動聽」，46% 覺得「尚佳」，18%「一般」，只有 4.5% 覺得不精彩、不動聽。至於崑曲舞台上展現的身段功法則讓同學們佩服萬分，59% 覺得精彩，35% 覺得尚佳，4.5% 覺得一般，認為不精彩的只有不到 2%。我想，同學們在填寫問卷時，對崑曲的「有聲皆歌，無動不舞」一定有着很深刻的印象，即使從來沒接觸過這種表演藝術，也為之動容，從內心佩服崑曲四功五法所展現的高超技藝。

讓同學自由填寫的部分，出現了許多有趣的感想，這裏列舉幾個典型的例子：其一，「故事引人入勝，但文辭較難明白，需要觀看熒幕的解釋，難免有時錯過演員豐富的面部表情和生動的演出。」其二，「感覺挺新鮮，因為平常都聽粵劇多一點，今次真的是，連唱的歌詞及台詞是什麼都不知道，非得看字幕不可。而且看中文字幕都不太明白，竟然要看英文作輔助，真覺得自己這樣的看戲真的挺有趣！」這樣的感想，主要反映了香港大學生不太接觸古典文學，同時與中國傳統文化之間有很深的隔閡，不但沒聽過以前家喻戶曉的故事情節，對崑曲優美典雅的曲文、對古典詩詞幽渺深邃的傳統文辭，也難以理解，必須借助英文翻譯的字幕，才知道唱詞的內容。這倒是很像英美地區上演意大利歌劇，觀眾總得借助英文字幕才懂得唱詞的意義。

對於崑曲的身段表演，同學們雖然不太習慣其優雅舒

緩的節奏，卻都十分稱許。如：「表演精彩，演員表情、身體語言生動。崑曲腔調古怪，不太懂欣賞，但講座加深我對崑曲的印象，有正面的改觀。女演員戲服造型華麗。劇情發展節奏太慢。」再如：「原以為崑曲是十分沉悶的，不過欣賞過後覺得崑曲有優勝之處，例如崑曲的唱腔和演員的幽默表演都值得嘉許。」可以知道，年輕人對崑曲或一切傳統戲曲是存有成見與誤解的，認為崑曲十分沉悶，接觸以後，才發現表演優美。甚至一開始以為崑曲唱腔很古怪，聽過講座介紹之後才改變了認識。

這個調查報告很重要，有確實詳盡的數據，可以顯示，八成的大學生選課前都沒有接觸過崑曲，因無知而產生誤解與隔閡，甚至不願意接觸崑曲。然而，在第一次親身接觸之後，大多數香港大學生態度大為改觀，認為中國傳統音樂與戲曲十分優美典雅，超乎他們的想像。同學們陶醉在崑曲的曼妙歌舞之中，與中國傳統文化之間的隔閡，即使尚未消失，至少是減弱了。不過，大學生對於崑曲的觀賞點，主要集中在舞台美妙的身段表演，以及樂曲的婉轉動聽，這些還是比較直觀易懂的方面，而對崑曲的文辭之美，大部分學生不僅無法體會，反而認為是文字的攔路虎，阻擋了他們對演出的整體欣賞。看來，崑曲涉及的古典詩詞是一層麻煩的障礙，動人心弦的優美辭藻居然成了文化隔閡的因素。推廣崑曲，任重而道遠。希望「戲以人傳」崑曲系列叢書，能對年輕一代有所影響，改變他

們對中國文化傳統的認識，同時能夠了解非物質文化傳承
的意義。

（五）展望與致謝

「崑曲傳承計劃」限於經費與資源，只能有限度邀約
一批資深演員來香港，而實際上需要並值得留下藝術紀錄
的崑曲藝術家仍有很多。這些演員同樣繼承着上一輩老師
的藝術，其本身的行當、承傳的劇目、演出風格等，都有
其獨特之處，都是崑曲藝術的寶藏。在全國各個崑曲院團
中，也保留了不少影像或文字資料，但限於其本身的保存
意識不足，或技術資金問題，未能把一些老資料很好地保
存起來，更不用說將之發行、供研究者參考著論。這些資
料卻很可能隨着時間而日益損壞、遺失。

作為「崑曲傳承計劃」的補充，我向香港政府的大學
研究資助委員會申請，得到「二十世紀崑曲傳習與中國文
化傳承計劃」的資助，於 2010 年啟動。該計劃對中國六
大崑曲院團三十九位老一輩崑曲藝人、導演、編劇、作曲
家、樂師，以上述同樣的研究規劃，進行了口述歷史記
錄，並探訪了院團資料室，搜集當地重要的崑曲表演資
料。雖然我們希望盡力彌補崑曲演藝傳承資料的缺失，但
由於探訪時間有限，還是難免有所遺漏。

崑曲藝術的資料除了保存在院團、在演員身上，還保
存於業餘曲界。崑曲與文人的關係一向密切，許多文人除

了唱曲，還學戲登台演出，有些戲甚至只見於曲家、名票，但未曾於專業院團演出過。同樣，崑曲除了戲工，還有清工一脈。從音樂傳承的角度來看，崑曲的清唱藝術，甚至比舞台上的演唱藝術更為重要。但如今談崑曲傳承，連正式表演劇團的研究都不夠，對業餘曲界的關注當然就更少。從全面理解崑曲作為非物質文化傳承而言，也該對上海崑曲研習社、北京崑曲研習社等一批前輩曲家進行採訪紀錄，才能對於崑曲的發展歷史、曲唱藝術的社會基礎，得到更深入的認識。

我們希望有更多資源、更多學者能投入崑曲傳承研究，讓中國非物質文化傳承中審美境界最高的崑曲表演藝術，得到社會的關注，享有其應有的文化地位。舞台表演的傳承實踐，是科班出身的「內行」演員的責任，學術界較難置喙。但是，資料保存及搶救工作，藝術傳承的研究，卻是學界的本份。我們在香港城市大學雖然進行了十多年研究與推動工作，然而，由於地域的阻隔，七大崑劇院團分別設於北京、南京、上海、蘇州、杭州、湖南郴州、浙江永嘉，使我們在研究上感到鞭長莫及、疲於奔命。長期以來，我一直建議各地的大學參與研究，由本地或臨近院校做當地的崑曲資料保存與記錄，如北京院校做北崑資料，上海院校做上崑資料，蘇州院校協助蘇崑，南京院校協助江蘇省崑，湘崑則由湖南院校來安排，這將省去許多行政資源，活動的開展也會更為迅捷有效。我們出

版這一系列「戲以人傳」的崑曲資料整理，是為了拋磚引玉，引起學界的注意，希望我們做的崑曲藝術傳承探索，能夠提供一些翔實的研究材料，也呈現一種研究方法與案例，就教於海內外同仁方家。

「崑曲傳承計劃」肇始於 2008 年，感謝多年來參與本計劃的崑曲藝術家們，他們的藝術經驗與敬業精神保證了本套叢書的學術品位，並為崑劇發展史續寫了嶄新的一章。先後參與過本項目的工作人員有陳春苗、張慧、溫天一、李環、聞雨軒等，正是他們的辛勤工作推動了整個計劃的圓滿完成。本叢書第一批三種（汪世瑜、侯少奎、張繼青藝術傳承），由北京大學出版社於 2013 年推出，本擬接續出版的計劃，卻因我本人在香港城市大學退休而停頓。所幸崑曲發源地崑山市在巴城鎮打造崑曲小鎮，大力推動崑曲文化，力邀我成立隱堂（鄭培凱）工作室，使得香港崑曲傳承計劃的音像及文字整理資料得到安身之地，並獲得出版資助，是我特別要感謝崑山文化及宣傳部門的。這套叢書得以繼續出版，並順利問世，則得益於文匯出版社的大力支持，尤其是《書城》總編輯顧紅梅女士，以及幾位編輯，他們的細緻與嚴謹是本套叢書出版質量的重要保障，在此一併致謝。

在最後，我要鄭重感謝余志明夫婦與「中國文化中心之友」早期對崑曲傳承計劃的熱心支持，還要感謝長期協助我整理資料的張慧女士，沒有她和其他幾位早期助理的

精心整理，崑曲傳承計劃是不可能堅持十年有加、繼續呈現在讀者眼前的。

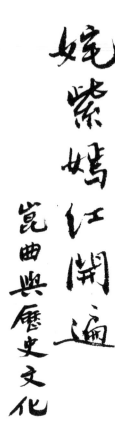

姹紫嫣紅開遍

崑曲與歷史文化

鄭培凱 ● 著

責任編輯　何宇君
裝幀設計　簡雋盈
排　　版　陳美連
印　　務　劉漢舉

出版

中華書局（香港）有限公司

香港北角英皇道 499 號北角工業大廈 1 樓 B

電話：（852）2137 2338

傳真：（852）2713 8202

電子郵件：info@chunghwabook.com.hk

網址：http://www.chunghwabook.com.hk

發行

香港聯合書刊物流有限公司

香港新界荃灣德士古道 200 - 248 號

荃灣工業中心 16 樓

電話：（852）2150 2100

傳真：（852）2407 3062

電子郵件：info@suplogistics.com.hk

印刷

美雅印刷製本有限公司

香港觀塘榮業街 6 號海濱工業大廈 4 樓 A 室

版次

2024 年 3 月初版

©2024 中華書局（香港）有限公司

規格

32 開（210mm x 140mm）

ISBN

978-988-8861-20-0